LIFE INTERIOR

CHAPTER.4

FURNITURE

CHAPTER.8

I DISPLAY

CHAPTER.6

KITCHEN

LIFE INTERIOR

(BASIC)

CHAPTER.2

INTERIOR STYLE

CHAPTER.10

SHOP & SHOWROOM

舒適居家
百變風格

室內裝潢的基本
配色×燈光×選物
打造理想家

LIFE INTERIOR

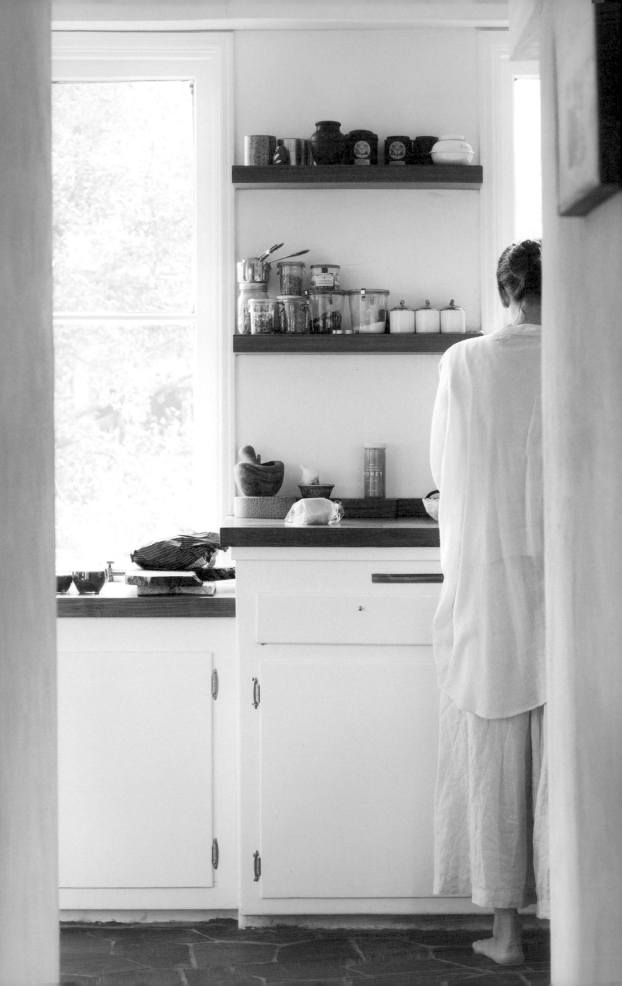

無論室內裝潢或打造自家，
全部都從「喜好」開始著手就對了。

不管是套房還是怎樣的房子，
只要將自己的喜好活用於室內裝潢上，
就能將空間變成「房間」，從住所變成「家」。

生活本身也是裝潢的一部分（=LIFE INTRIOR）。

自己與家人的喜好，
在共度的日子裡融合交織，
一點一滴孕育出屬於自己的家。

本書集所有室內裝潢的基礎知識於大成，
幫助各位裝潢入門者營造舒適愉悦的住家環境。
現在就來親手打造舒適感100分的完美住家吧！

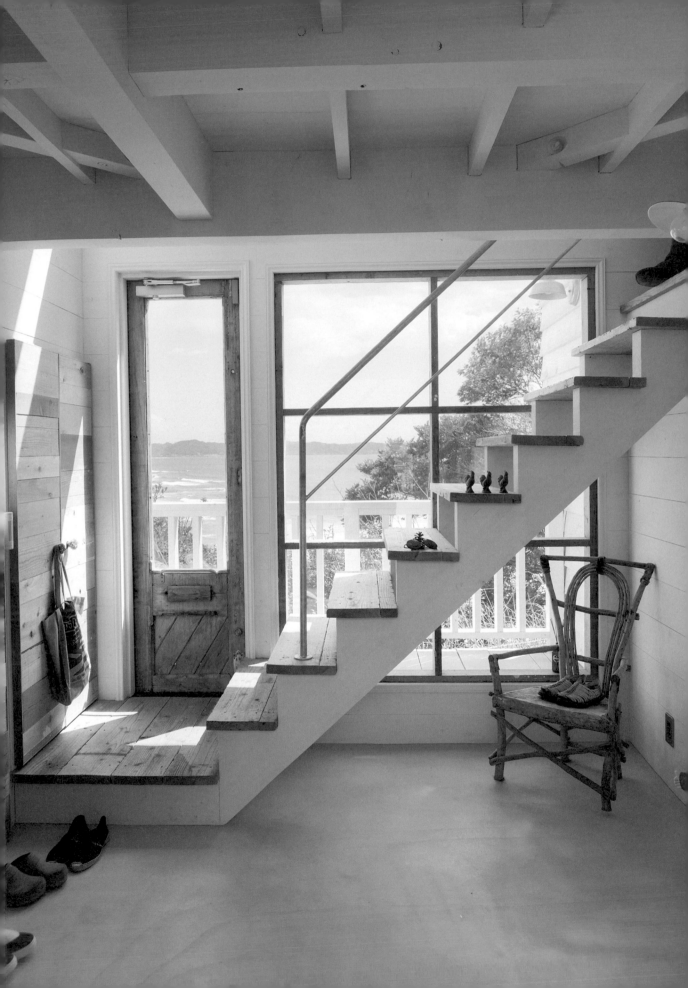

CONTENTS

· 本書的家具尺寸表示方式為，W＝寬度，D＝深度，H＝高度，SH＝座高，Ø＝直徑。
· 顯示價格為商品的日幣含稅價。廚具和窗戶裝飾、照明器具等需額外收取施工費用。
· 店鋪和價格等資料係2016年12月份調查的結果。
· 夏季、過年期間、黃金週等國定假日的營業時間，請向該店鋪確認。

CHAPTER

1

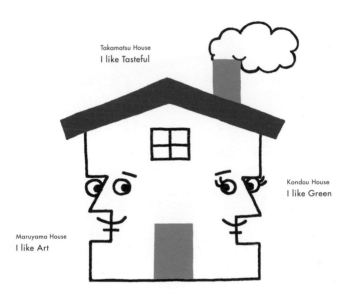

Takamatsu House
I like Tasteful

Kondou House
I like Green

Maruyama House
I like Art

I like ⎣____⎦

想要天天看到自己喜歡的物品，無時無刻感受到其存在！
本章將介紹以自家人的「喜好」為出發點，
打造出舒適自宅的三戶人家。

Start from "I lIKE" Pleasant Interior [ART / TASTEFUL / GREEN]

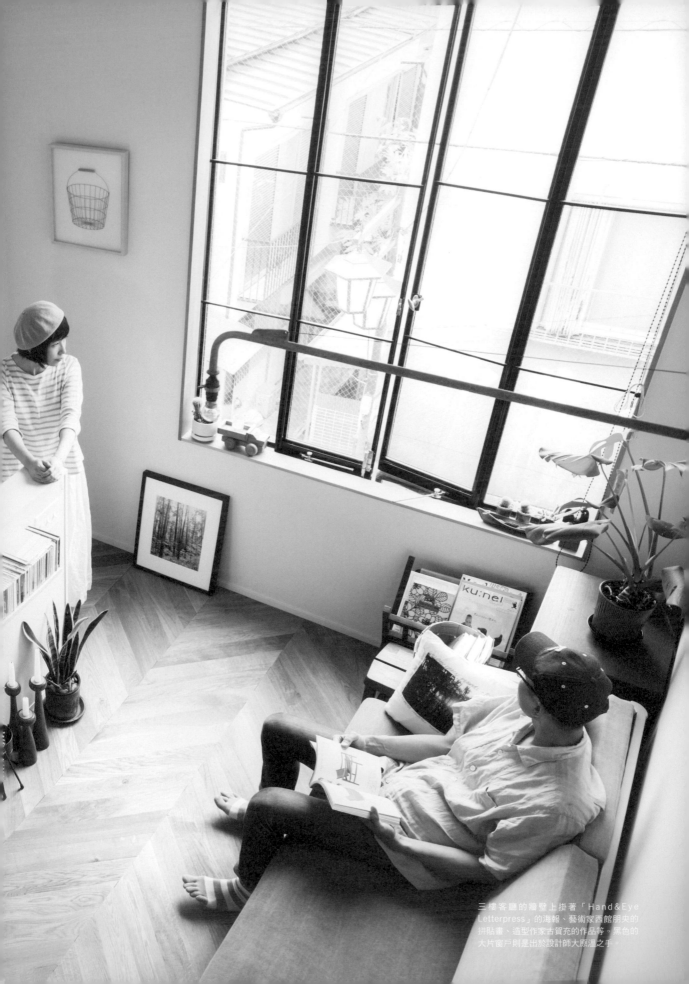

CASE.1

I like *Art*

Maruyama House

Concept：ART　Area：TOKYO　Size：78.1m²　Layout：1SLDK　Family：2

正因為是每天都會看見、使用的物品，
更要講究其設計。
無論是藝術品、裝潢擺設或日常用品皆為如此。

(LIVING ROOM)

上‧客廳的白色牆壁上以SAT. PRODUCTS的托架作出層板，放上可以挑選尺寸和樣式的Tivoli Audio音響。下‧沙發是「瑞典家具之父」Carl Malmsten的作品，購自位於東京目黑區的家具行HIKE。木頭垃圾桶是北歐老物件。攝影師筒井淳子的照片將空間襯托得益發動人。

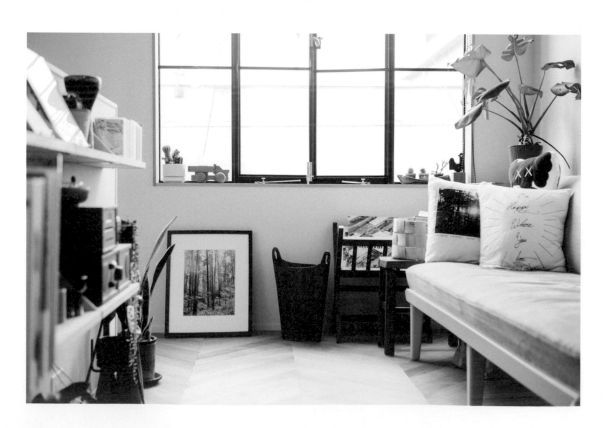

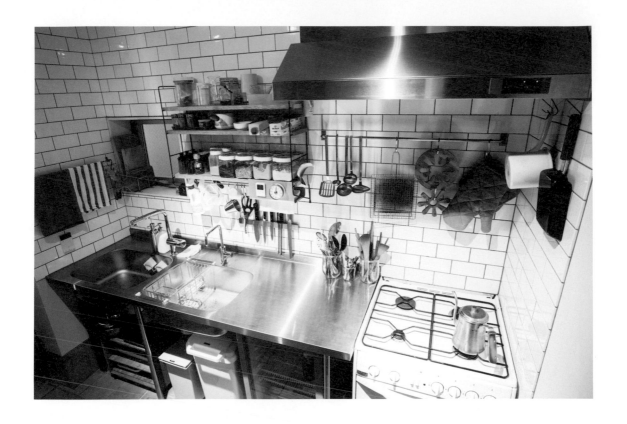

(KITCHEN)

上‧宛如駕駛艙般精巧的廚房。入住之後為了配合生活動線，DIY設置吧台和層架。右下‧組合深淺不一的層板，取用時更加方便。左下‧德國的老層架則用來放置經常使用的調味料。廚房紙巾架出自AUX、刀具架品牌則為IKEA。

「想營造出與其他房間不同的氣氛」而粉刷成灰色的二樓寢室中，裝飾著畦地梅太郎與小板橋雅之、西淑、fancomi等作者的裱框畫。

（ BEDROOM ）

I like Art

Maruyama House

Concept: ART　Area: TOKYO　Size: 78.1m²　Layout: 1SLDK　Family: 2

為建坪7坪、3樓建築的住宅
一點一滴加入精心挑選過的藝術品和日用品

平面設計師丸山晶崇先生與插畫家系乃小姐兩個人的住宅，是單層樓板面積僅有不到7坪大的三層建築。以天花板高達四米的三樓客廳及二樓寢室為起點，所有房間的牆壁上都裝飾著西洋書法、拼貼畫、照片等兩人喜歡的藝術作品。

「可能也是工作的關係，我很喜歡藝術品。有些是帶著那是作者的一部分的想法而購買。因為想要每天都能看得到、感覺到自己喜愛的作品就在身邊。」

對於大多從事美術館和展覽等平面設計工作的丸山先生而言，藝術品既是刺激，也是生活中不可或缺的珍貴事物。

「重點不在於便宜昂貴或是有名無名，主要是自己的心有沒有受到吸引，是否適合作為靜物擺設。也許我多半是發自設計師的觀點來進行審視吧。」

這個標準不僅不限於藝術品，就連住宅的內裝和基本設備，乃至家具

和日用品等，都以相同的眼光精挑細選、細細吟味過生活。

「正因為是每天都會看見、使用的物品，更要講究其設計。由於我很喜歡『新的物品很快就會變舊，但美麗的物品無論何時看都賞心悅目』這句話，所以在物品的挑選上，以簡約耐用的物品，還有能感受到故事性的物品居多。」

客廳的牆壁上掛著Jean Prouvé的燈具「Potence」，沙發對面的層架是以SAT. PRODUCTS的托架放上喜歡的層板，床邊則挑選Charlotte Perriand的燈具。廚房的置物架是德國製的老物件，浴室的鐵桿則是跟工匠朋友關田孝將先生訂做，就連玄關的鞋櫃都是他精挑細選而來。

「一邊生活，一邊靠自己去探尋比較好。牆壁的空間還綽綽有餘，我希望今後還能邂逅到喜歡的藝術品，更加樂在其中。」

右・三樓的客廳後方，有個浴室、洗臉台、廁所位於同一室的寬廣空間。漱口杯架是國外的舊物。
中・為了在下雨天晾衣服而設置的鐵桿，委託關田孝將先生製作。平時以觀葉植物裝飾。
左・位於一樓咖啡空間的放鞋空間。鞋櫃設置考量在有臨時活動時可以輕鬆移動，目前愛用的是PUEBCO的鞋箱。

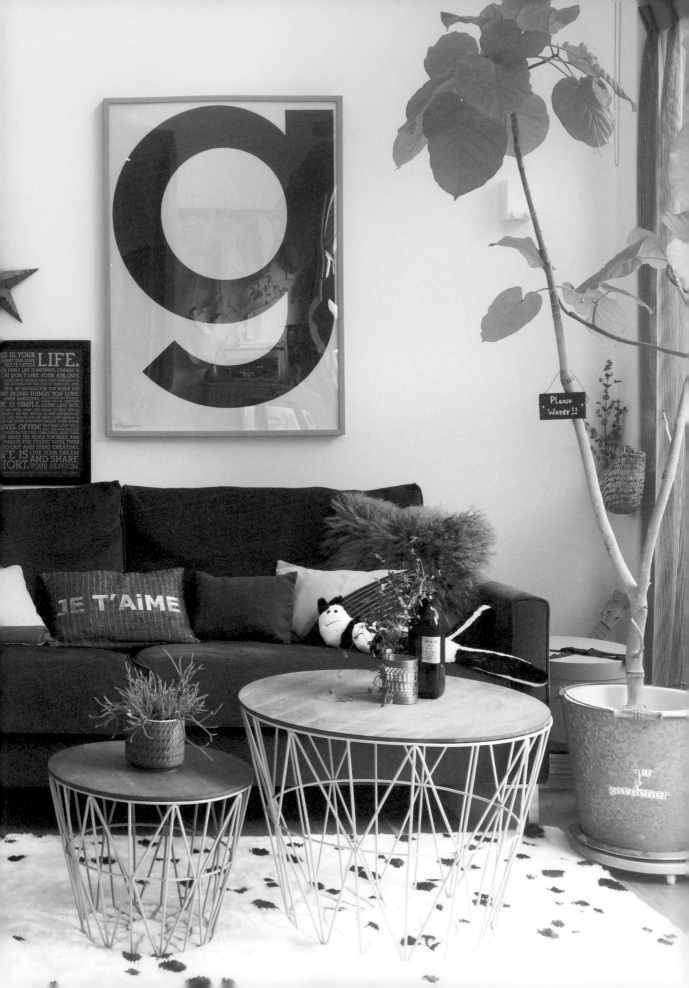

丹麥品牌eilersen的沙發、鐵絲網籃上加頂板
組合成的桌子、鑽石椅（Diamond Chair）。
五斗櫃是在journal standard Furniture買的。

CASE.2

I like *Tasteful*

Takamatsu House

Concept：TASTEFUL　Area：NAGOYA　Size：112.4m²　Layout：3LDK　Family：2

從用心維護的古董和手工藝品，
到海邊和山上撿到的物品與旅行紀念品等，
別有韻味的心愛物品統統變成室內裝潢。

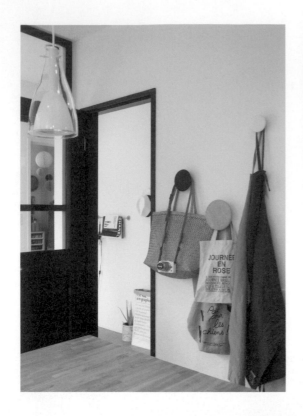

(DINING & KITCHEN)

右上‧吊掛在漂流木上的乾燥花形成了迷你花園。玻璃鐘罩是將裝咖啡豆的瓶子倒扣，再以麻繩編成的
套子包覆瓶蓋之後製成。左上‧使用北歐品牌muuto的圓形掛鉤掛圍裙和包包。下‧椅子是混搭ercol
和Eams的產品。吧台桌的餐後收拾相當輕鬆。

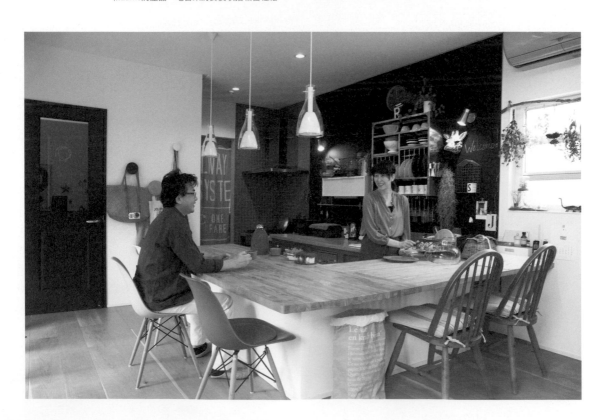

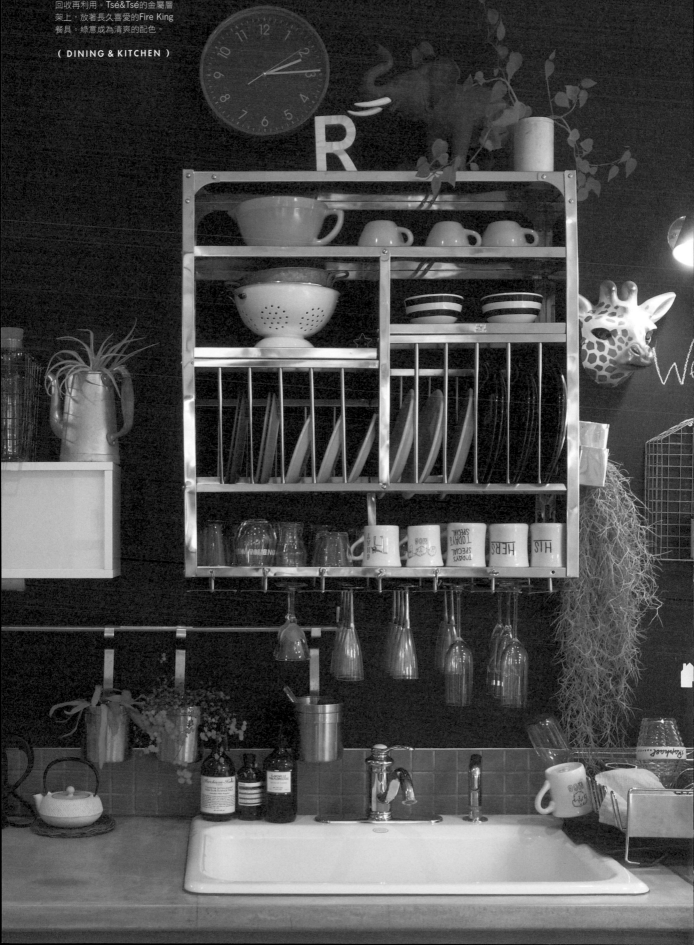

回收再利用。Tsé&Tsé的金屬層
架上，放著長久喜愛的Fire King
餐具。綠意成為清爽的配色。

(DINING & KITCHEN)

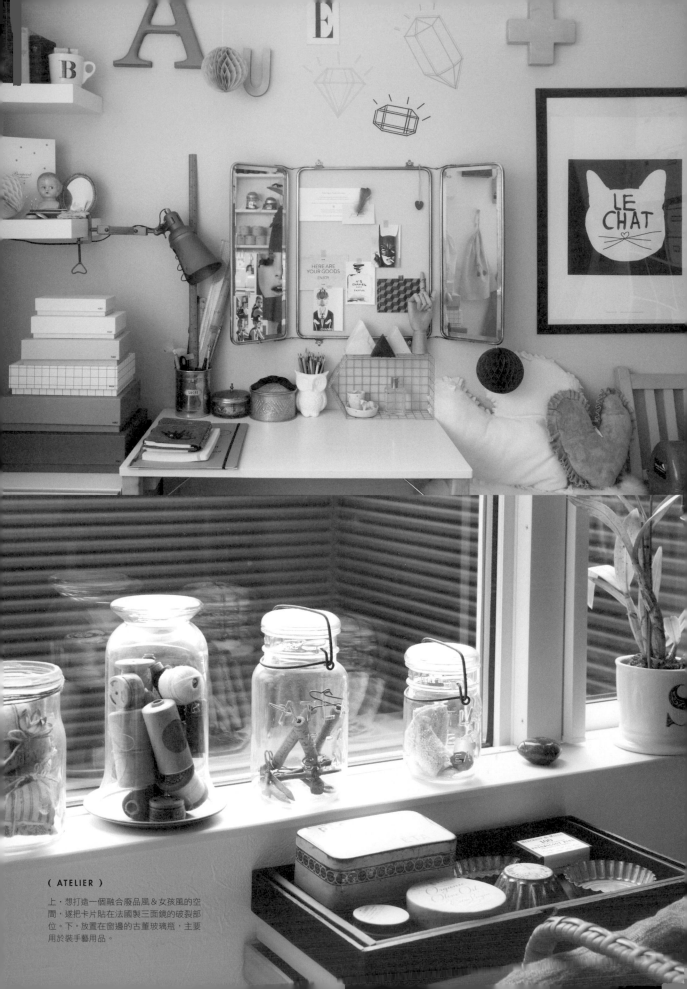

（ATELIER）

上・想打造一個融合廢品風＆女孩風的空間，遂把卡片貼在法國製三面鏡的破裂部位。下・放置在窗邊的古董玻璃瓶，主要用於裝手藝用品。

I like *Tasteful*

Takamatsu House

Concept: TASTEFUL Area: NAGOYA Size: 112.4m² Layout: 3LDK Family: 2

對於眼前事物感到怦然心動！
往後我也想無時無刻享受居住這件事

「我喜歡有富含韻味的事物。像古董和洋溢手工感的物品、工業風的物品、海邊和山裡撿來的自然物品。」

如此表示的高松女士，在2014年的秋天與丈夫合力完成老家的改建。將客廳的牆壁漆成白色，廚房的牆壁以黑板漆劃分區域，內部裝潢則走簡單路線，依照雙方喜好自由進行調整。

自從20年前避逅Fire King的器皿後，她就此迷上了美國古董物品，之後興趣逐漸擴展到法國和英國的舊物。

「古董到底是如何被以前的人使用呢？光想就覺得很有意思。我愛古董被人慎重使用過所形成的韻味，以及獨一無二的感覺。」

她會參考商店和國外的室內裝潢網站、旅遊地點的飯店。「一旦發現中意的物品，就會立刻上網輸入關鍵字搜尋。能作得出來的東西就自己作，能買的即使是國外店

家，我也會寫信去訂購，或者以網路拍賣下標。」

客廳以丹麥品牌eilersen的沙發搭配荷蘭的鐵絲網桌、餐廳則使用ercol和Eams的椅子。善用KOHLER古陶瓷水槽的廚房中，裝設著Tsé&Tsé associées的餐具架，並以綠色植物與乾燥花、漂流木等洋溢自然風味的擺飾，為空間增添色彩。其中最引人注目的是一張張別人尋味的西洋書法海報，分別出自丹麥的字體設計專賣店PLAYTYPE，以及發源於紐約布魯克林區的Holstee。

除了對於過往的「心動物品」感到興奮雀躍，如今也依然對能讓自己「怦然心動」的物品樂在其中。

「我最近著迷於國外兒童房的美麗配色，今後我也想永遠徜徉在居住的樂趣中。」

右・TOTO的簡約風洗臉台上，裝設著與工作室同款，古早美髮店使用的復古風三面鏡。中・「廁所以花朵裝飾，並備有香水，營造每次站在鏡子前面就能振奮心情的空間。」左・具有視覺衝擊性的兔子壁紙是「不知何時看到卻難以忘懷的外國壁紙」，是直接從土耳其訂購的GROOVY MAGNETS產品。

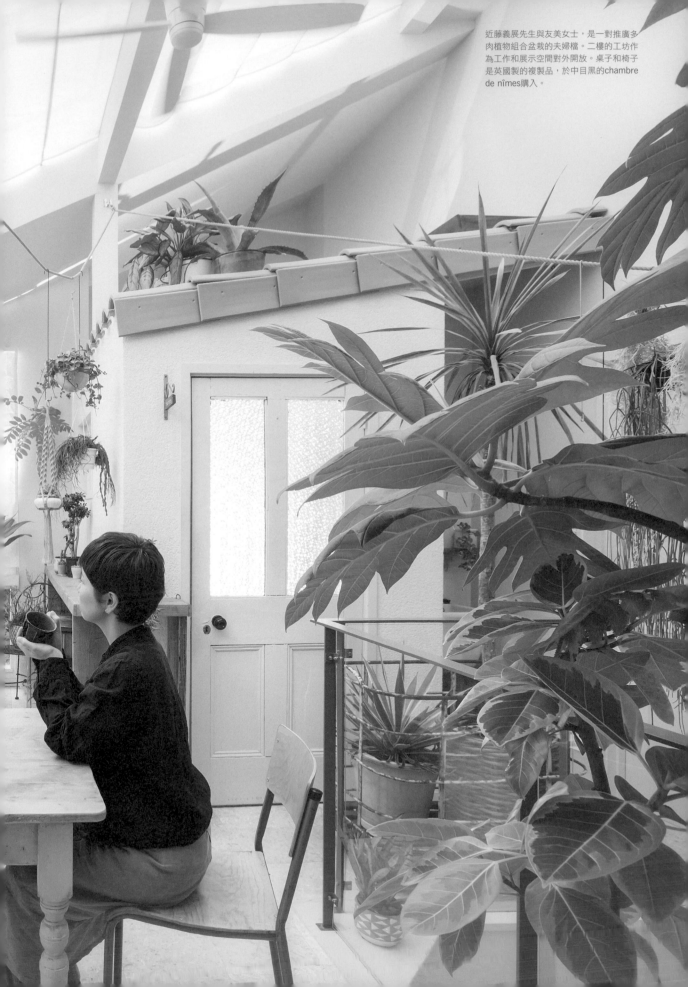

近藤義展先生與友美女士，是一對推廣多肉植物組合盆栽的夫婦檔。二樓的工坊作為工作和展示空間對外開放。桌子和椅子是英國製的複製品，於中目黑的chambre de nîmes購入。

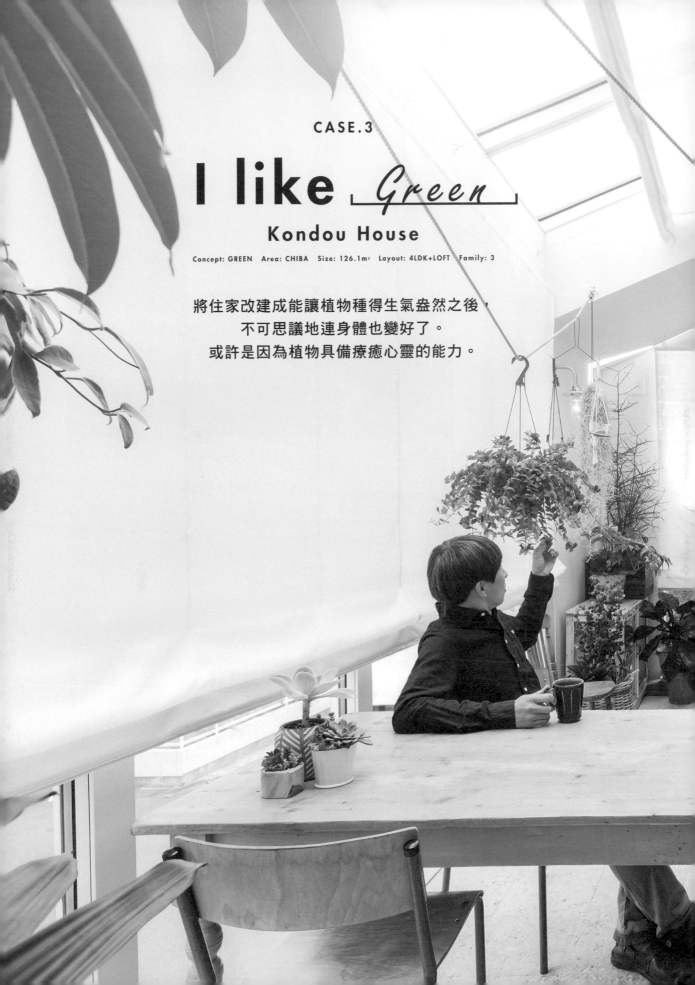

CASE.3

I like *Green*

Kondou House

Concept: GREEN　Area: CHIBA　Size: 126.1m²　Layout: 4LDK+LOFT　Family: 3

將住家改建成能讓植物種得生氣盎然之後，
不可思議地連身體也變好了。
或許是因為植物具備療癒心靈的能力。

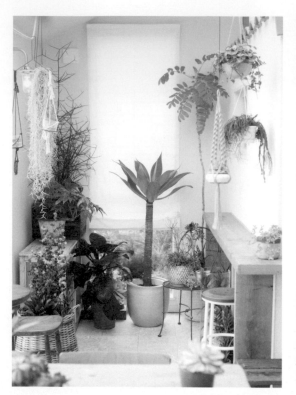

（ ATELIER ）　右‧完全以色鉛筆描繪而成的畫作，是友人須田真由美的作品。左‧花台和層架是出自義展先生之手。

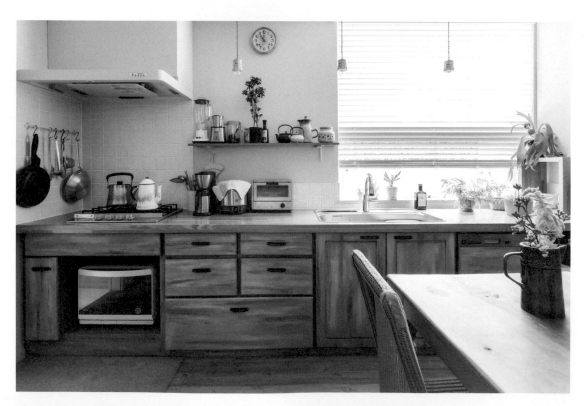

（ DINING & KITCHEN ）　交由建築師打造的廚房。牆壁漆成藍灰色，櫥櫃以護木油塗裝營造出復古風。

上·許多古董玻璃瓶集中擺放，給人
留下深刻印象。下·電腦桌是德軍的
遺留用品。後方的五斗櫃是以日式衣
櫃裝上鐵製把手製作而成，購自
SHOZO ROOMS。

(LIVING ROOM)

（HALL）

從二樓的工作室看得到一樓的挑高部
分，宛如吊燈伸展的絲葦如詩如畫。
光線射入室內，猶如置身在植物園
裡，連空氣都變甜美了。

I like Green

Kondou House

Concept: GREEN　Area: CHIBA　Size: 126.1m²　Layout: 4LDK+LOFT　Family: 3

白色空間中植物與家居舊物的協奏曲
專為綠色植物而建造的光與風之家

近藤夫婦在老家改建後，於2013年利用自宅的一部分開設了多肉植物商店「季色TOKIIRO」與小小的咖啡廳。一樓三樓挑空的白色空間，沐浴在從玻璃窗注入的光線當中，綠色植物們生氣蓬勃地開枝散葉，簡直像是綠洲。

「為了使植物能進行光合作用，即使在家中也必須要有光和水。光與水量要成比例，夠均衡才能進行光合作用，通風也很重要。」

為了讓植物照射到光線，二樓工作室的壁面裝上了無抗UV加工的玻璃。天窗也在安全許可的範圍內作到最大，屋頂的吊扇一整年吹送著柔和的涼風。

「雖然夏天熱到開冷氣也是枉然，但自從蓋了這間房子之後，很不可思議地身體變好了唷。」

近藤夫婦與多肉植物的相遇始於9年前，由於在長野八岳俱樂部買了花圈園藝書，友美女士便請先生製作多肉植物花圈。

「我們原本是買了植物也肯定種不

活的人，但我初次製作的花圈，出乎意料地受到妻子喜愛，使我不禁想讓她更高興！而我也在持續製作花圈的過程中，漸漸迷上了植物。」

由於後院被組合盆栽給塞滿，便改放在玄關外，沒想到在左鄰右舍之間引起話題。在口耳相傳的效益下，開始在活動上販賣，興趣也不知不覺變成了工作。

近藤夫婦家備受矚目的是空間的立體感。活化挑高設計，運用繩子、S型掛勾、架子等將綠色植物吊掛裝飾的美感非常具有獨創性。小盆栽看起來很可愛，但經由動態性的展示方式，卻能感覺到壓倒性的生命力。

「人類想要被療癒的時候，比起大樓的展望台，更想要看海或者山吧。我想是人類渴求著地球的自然，看到綠色植物心情就會平靜下來。伴隨植物生活的同時，也被植物療癒了。」

朝氣蓬勃的植物之家，充滿讓人心靈解放的舒適愉快感。

右・包含器皿在內的多肉組盆設計。夫婦倆在幾年前就委託陶藝家，訂作符合自己理想的陶缽。月亮型容器也是TOKIIRO原創的。中・玄關前架子上的多肉組盆是幾年前製作的。「多肉植物的葉子也是會變紅的唷。春夏秋冬都可以享受到四季風情。」
左・座落於靜謐住宅區當中的TOKIIRO，白牆與灰門是招牌。

LIFE INTERIOR

(BASIC)

I like...

↓

FAVORITE
喜愛的物品

×

STYLE
喜好的風格

×

FAMILY
家人

×

DAY BY DAY
每天的日常

↓

LIFE
INTERIOR

生活本身就是種室內裝潢

運用家人各自喜好的物品，打造出令人充滿活力、天
天快樂的室內裝潢。將生活化身為室內裝潢的住家，
洋溢舒適放鬆的氛圍。

BASIC
室內裝潢的基本

裝潢風格、配色、
家具、燈具、窗戶、
廚房、裝飾 etc.

將「喜好」轉化為「舒適的家」——

CHAPTER 2

British Country

Do you Like?

Scandinavian

INTERIOR STYLE

本章將符合「喜好」的室內裝潢風格分為12種，解説其特徵。
從色彩、形狀、材質、質感四大要素著手，
藉此找到心中嚮往的風格，並學會營造風格。

LESSON.1 FAVORITE (CAFE) × (INTERIOR) STYLE → LIFE INTERIOR
LESSON.2 INTERIOR RULE / LESSON.3 MY STYLE

Cafe × Natural Style

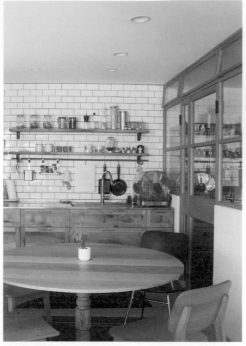

宛如「自然風」咖啡廳
以白橡木材質的餐桌為首，使用木頭和磁磚打造自然風餐廳的感覺。（木村宅・岡山縣）

Cafe × Industrial Style

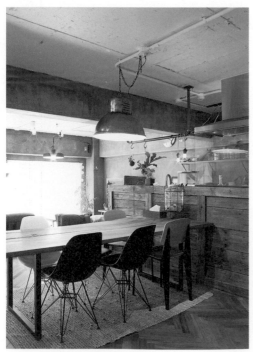

宛如「工業風」咖啡廳
使用舊木材和混凝土、老燈具等粗獷的材質，打造出帶有工業風氣氛的空間。（吉川宅・大阪府）

不模仿任何人
目標是打造符合自我特質的空間

找到「喜好」後下一步就是尋找自己房間專屬的「STYLE」

舉例來説，就算是「喜愛咖啡廳氛圍」，
空間的呈現方式也五花八門，這就是「風格」的差異。

▼

FAVORITE (CAFE) × (INTERIOR) STYLE → LIFE INTERIOR

像是「喜歡藝術」、「喜歡腳踏車」、「喜歡美食」……確認過家人的「喜好」後，接下來就要尋找「要打造何種氣氛的空間」了。

舉例來説，像是「喜愛咖啡廳氛圍」，有人喜歡自然氛圍的咖啡廳，也有人偏愛帶有和風氛圍的咖啡廳。這種偏好氣氛的差異，正是室內裝潢「風格」的差別所在。相對而言，同樣是「喜歡自然風格室內裝潢」的人之中，有的人喜歡藝術，也有人喜歡戶外活動。「家人喜愛的事物」×「喜歡的風格」的排列組合多不勝數。正因為如此，將兩者相乘後，就會形成獨一無二的「我的家」。

Cafe × Scandinavian Style

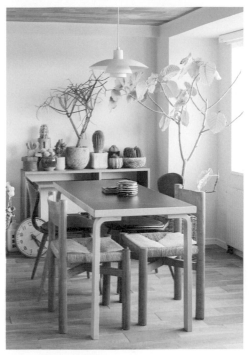

宛如「北歐風」咖啡廳

Aalto的桌子和Louis Poulsen的吊燈、貼上木板的天花板等，讓人感覺到北歐風格的空間。（相田宅）

Cafe × French Style

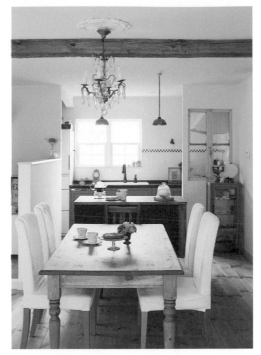

宛如「法國風」咖啡廳

有著灰泥牆與橫梁的空間，以黑色材料締造收斂感，形成時髦的法式室內裝潢風格。（M宅‧神奈川縣）

Cafe × Japanese Modern Style

宛如「和風」咖啡廳

將原為農舍的民宅翻新，延續了日本傳統家屋的優點。餐桌上擺著工匠製作的器皿。（小菅宅‧兵庫縣）

Cafe × Classical Style

宛如「古典風」茶沙龍

於自家的客廳開設紅茶教室，整體搭配成喬治亞樣式，讓人聯想到英國宅邸。（谷內宅‧富山縣）

CHAPTER.2
INTERIOR STYLE

2
LESSON

締造舒適空間的
六大原則

時髦之餘又令人放鬆，還能常保整齊。
為打造夢寐以求的理想空間，
一起來確認有哪些基本原則吧。

RULE

考慮家庭結構與
在家的生活方式

想要找到最契合自家的室內裝潢，首要之務是考慮生活機能、以及反映出喜好的設計兩方面。先來回顧自己的生活，思考空間必須具備什麼機能。至於客廳和餐廳，請重新確認家庭的人數和年齡結構、飲食習慣、如何度過相聚時光、客人來訪的頻率與招待方式等。這樣便能釐清要使用什麼樣的家具，如何配置較為妥當。

CHECK LIST

☐ 使用該空間的家人與年齡？
（是誰要怎麼樣使用的空間。）

☐ 空間用途？
（生活方式，例如客餐廳要考慮到有訪客的頻率。）

☐ 空間的使用者能否放鬆？
（大致了解家人的喜好和放鬆的方式。）

RULE

找到
「風格」

除了空間的內裝材料和家具之外，各種小雜貨和日用品，也是由自家人一點一滴挑選而出。現在的用品設計樣式很豐富，瞭解自己喜歡的室內裝潢風格，並以此為挑選基準非常重要。因為空間的營造，需要長時間配合生活的變化來進行，如果沒有設定基準，室內裝潢風格就會變得前後不一致。請一邊思考家人的喜好和生活方式，一邊尋找嚮往的風格。

CHECK LIST

☐ 喜好怎樣的風格呢？
（參閱P.36至52瞭解風格的名稱。）

☐ 伴侶喜好的風格是？
（同住對象的喜好也必須知道。）

☐ 嚮往的風格與
生活方式合不合適？
（整理與打掃、維持等等。）

RULE

找到
「喜好」

每個人的生活都有各自最重視、最喜歡的事物，請務必將此元素活用在室內裝潢上。例如若是最喜歡美食的家庭，那就捨棄沙發，改成擺一張大餐桌也很棒。興趣是釣魚的人，在客廳裝飾釣魚用具也很不賴。踏入空間便能一目了然屋主「喜好」的室內裝潢，非但不會不自然，反而別具風味。首先就從找到自己和家人「喜愛的事物」開始吧。

CHECK LIST

☐ 興趣、喜好的事物是什麼？
（也要了解同住的家人的興趣。）

☐ 是否有為了滿足興趣和
喜好的必備物品或工具？
（興趣相關的用品、種類與數量、收納方法為何。）

☐ 喜好的事物在家中的何處、
以何種方式享受比較理想？
（設定享受喜好事物的場所、同樂的人數。）

INTERIOR RULE

RULE

預算吃緊時
必須決定好優先順序

即使是在預算有限的情況下，也請勿全部物品都在妥協下作選擇。當圍繞在身邊的盡是一些差強人意的物品，到頭來肯定會心生不滿。所以先決定好優先順序，再把自己喜愛的物品一點一滴蒐集齊全。DIY層架也是控制預算的聰明作法之一。此外，整體預算也沒必要平均分配，只要將預算花在最講究的部分上，其餘部分即使預算有限，也肯定能帶給你莫大的滿足感。

CHECK LIST

☐ 能花在室內裝潢上的總預算為？
　（加總之後推算。）

☐ 必須慢慢添購齊全時
　該從何處著手？
　（決定優先順序。）

☐ 考量使用期限再購買。
　（就價格與使用期限、滿足度作判斷。）

RULE

考慮保養維護
與使用的便利性

家具和日常用品，會因為每天使用而弄髒或受損。此外，也會因材質與加工而有不同的保養方法和耐用度，所有的物品都有其優缺點。請先瞭解用品特性，再以個人的優先項目進行選擇。另外，家具的配置和尺寸也很重要。無論是多棒的一張床，要是大到占滿寢室，不僅無法幾乎發揮其優點，打掃上也很困難。所以選購日常用品時，請挑選方便日常活動的配置和款式吧。

CHECK LIST

☐ 材質和加工耐受力與保養維護
　方法，是否符合生活方式？
　（是否為需要小心對待的單品？）

☐ 日常生活的使用上是否安全？
　（會不會因材質和設計而受傷？）

☐ 家具配置的方式是否便於打掃？
　（若使用吸塵器則注意動線是否有效率？）

RULE

考量室內裝潢元素
彼此間的平衡性

凡是用來打造空間的內裝材料和家具、窗簾、燈具等，每一項單品都稱為室內裝潢元素（構成室內裝潢的要素）。即使單品看似美好，不適合該空間就無法發揮其優點。很多時候空間內部的組合方式＝搭配，比單品的設計更重要。想要把某一項物品換新時，都得考慮到平衡感和協調度，像是跟其他物品的相容性、尺寸和分量感、與目前的家是否相配等等。

CHECK LIST

☐ 家具和窗簾、照明器具等的
　設計與材質、顏色。
　（從整體來看是否有取得協調？）

☐ 家具的尺寸和顏色。
　（是否適合空間的大小，以及家人的體型？）

☐ 窗簾和壁紙、地板材料等的色彩
　圖案。
　（是否適合空間的大小？）

決定空間營造成敗的重大關鍵

嚮往風格的
確立・營造方法

為打造理想空間，
必須先在腦海中整理出對空間的想象。
在此介紹將內裝材料和用品具體化的思考要領。

MY STYLE

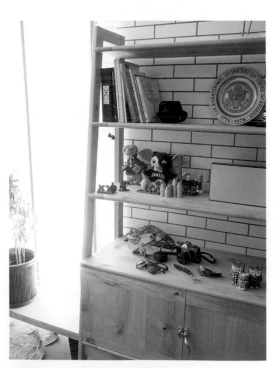

以簡單和自然為基調加上喜愛的物品
有著白橡木的質感和簡單的設計，散發怡人氣息的開放式層架。上面
陳列著家人喜愛的物品。（木村宅・岡山縣）

**作具體性考量
就喜好的材質和設計**

下定決心打造空間之後，就來尋找「自我風格」作為搭配的基準吧。室內裝潢風格的種類五花八門，每種風格都有各自專屬的氛圍＝印象，將其實體化的則是構成室內裝潢的物品之「色彩」、「形狀」、「材質」、「質感」。決定自我風格時，請勿使用明亮、線條粗獷帶有手作風、橡木和好壞的鑑識力。室內裝潢用品

「我喜歡的是自然風」等曖昧不明的描述方式。即使一口咬定是自然風，從柔和感到剛硬感之間，也有相當大的範圍。加上感受也是因人而異，導致範圍更廣泛了，即使是相同的風格，每個人想像中的形象可是千差萬別。想將嚮往的空間真實呈現，最好將自己喜好的物品，分成色彩、線條、材質和質感等要素，明確提出像是「家具的色彩要明亮、線條粗獷帶有手作風、橡木

材質且木紋要有立體感……」等需求，試著作具體性的考量。

**能看出差異的人
就是品味好的人**

室內裝潢品味好的人，在逛家具賣場或翻閱型錄時，瞬間就能作出最好的選擇。因為他們很清楚自己嚮往的室內裝潢方向（自我風格），更具備能明確掌握物品特徵，進而決定風格也是必要條件。

中，某些物品看似雷同，實則品味差異大。具備看穿其中差異的眼光，對於室內裝潢搭配很重要。

室內裝潢風格與生活方式息息相關。舉例來說，自然風格能夠享受到自然材質經年累月的變化，但必要條件是懂得保養維護，還有視老舊為韻味的精神。不能只對設計懷抱憧憬，從想過怎麼樣的生活，進而決定風格也是必要條件。

決定室內裝潢形象的四要素

從色彩、形狀、材質、質感四大面向進行分析後，
便能清楚辨別出能打造理想室內裝潢的物品，該具備哪些特徵。

色彩
除了色系之外
色彩的個性和印象
也會隨著明度和彩度
而有所不同

色彩指的不只是紅‧藍‧黃等色系而已，比方說紅色當中，有從明亮到陰暗，也有從鮮豔到灰白等各種類型。無論是自然色、人工色、活潑色還是沉穩色等等，每個顏色都具備獨樹一格的個性，色彩的組合方式、使用色的分配比例，皆會影響到室內裝潢的氣氛。

形狀
分析家具和燈具的
圖案等外型
與線條的特徵
並具體闡述其形象

像家具和燈具等用具的整體線條、細節和裝飾等構成其外型的元素。例如是面還是線、是粗獷抑或纖細、天然曲線還是人工曲線等等，因為呈現出的形象會隨著形狀和線條的特徵而改變，所以有必要選擇符合理想風格的形狀。織品的圖案也必須檢視。

材質
除了自然材質
或人工材質的差異
隨著材質的柔軟度和硬度不同
印象也會改變

室內裝潢用品的材質中，包含木頭、矽藻土、棉布等自然材質，以及塑膠與不鏽鋼等人工材質。又可進一步分為木頭和布料等柔軟材質，以及石頭和鋼鐵等堅硬材質。挑選出符合風格形象特徵的材質，就能夠打造出該風格的室內裝潢。

質感
即使是相同的材質
也會因為加工與質感的差異
而大幅改變室內裝潢
給人的印象

例如內裝材料和家具所使用的木材，是表面凹凸不平具有自然風情的款式，還是表面刨削得乾淨平滑的款式呢？此外，是沒有塗裝的，還是以PU漆（樹脂塗料）塗裝成光滑鏡面呢？這些選擇會使空間呈現截然不同的風貌。這種容易被忽略的細節，是左右室內裝潢印象的重要元素。

「裝潢風格四要素」的確認範例

	色彩	形狀（外型和線條）	材質	質感
NATURAL 自然	偏棕色系的木頭色、胚布色、自然的顏色	自然的曲線	木材、赤陶土、麻、自然材質、手作	粗糙、乾燥、凹凸不平
COUNTRY 鄉村	隨時間流逝日益深沉的木頭色、損耗後的顏色	自然的曲線、沉重	舊木材、紅磚、棉布、自然材質、手作	粗糙、乾燥、凹凸不平
SIMPLE 簡約	白色、胚布色、金屬色、中性色	直線‧重心較高	鋼鐵、玻璃、塑膠、人工材質	光滑、直順
MODERN 現代	白色、黑色、金屬光澤、鮮明的顏色	直線、重心較高、帶有緊張感的形狀	鋼鐵、玻璃、皮革、石材、混凝土	光滑、閃亮
CLASSICAL 古典	棕色、黑色、深藍色、沉穩的顏色	曲線、重心較低	木材、皮革、羊毛、絲	光滑、直順
JAPANESE & ASIAN 日本與亞洲	偏棕色系的木頭色、自然的顏色	直線、自然的曲線	木材、土、藺草、籐	粗糙、顆粒感

INTERIOR IMAGE
COLOR / FORM / MATERIAL / TEXTURE

NATURAL

< MY STYLE >　　　　　　　　　< LESSON.3 >

自然風格

大量使用木、土、皮、麻等自然材質
比起色彩更重視質感的風格類型

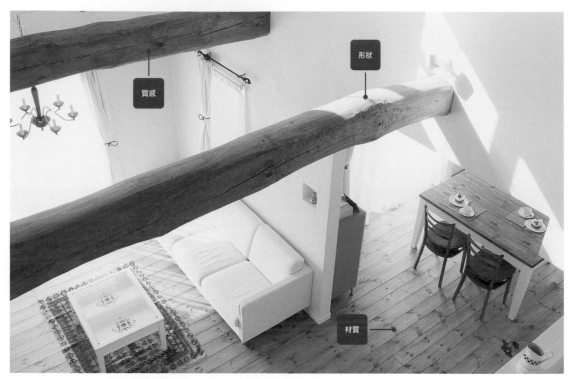

善加利用木頭天然形狀的橫梁，以及帶有木節的地板等等，被木頭的溫暖感所包圍的室內裝潢。（戶塚宅・靜岡縣）

風格四要素

色彩 COLOR

木頭與赤陶土、胚布等材質本身的顏色

木頭和赤陶磚的棕色、棉和麻的胚布色、植物的綠色、土的褐黃色等等，自然材質的既有顏色，或能聯想到自然的顏色。

形狀（外型和線條）　　FORM

非經過刻意設計的自然曲線和直線

不平均、宛如樹的枝椏般自然的曲線，以及不施以過度裝飾的直線。

材質 MATERIAL

木、土、皮、石、赤陶土等自然材質

木頭部分使用原木或是天然木貼皮表面。布料則使用棉或麻等天然纖維。除此之外，矽藻土和赤陶土等等也很合適。

質感 TEXTURE

發揮材料原有質感的塗裝與氛圍

木頭和皮革不使用PU漆，而是以質地天然的油脂或蠟作消光塗裝。質感粗糙、乾燥、凹凸不平。

INTERIOR ITEM

自然木紋床框

活用櫟樹木紋的設計，鋼製床腳很時尚。「GOORIS BED」W102.4×D211×H82.5cm ￥6萬8400（排骨架款式，床墊另售）／CRASH GATE

帶來深濃韻味的皮革質感

梣樹原木製椅框，搭配以油面母牛皮包覆椅墊的沙發。「DELMAR SOFA」W195×D85×H76（SH42）cm ￥30萬8880／ACME Furniture（P.103）

期待「經年美化」的桌子

保持橡木原木狀態的桌板，具有近乎無塗裝的自然質感。「JARVI DINING TABLE」W200×D90×H72cm ￥23萬2200（椅子是「IIMA DINING CHAIR」）／SLOW HOUSE

賞心悅目的Ercol曲木椅

1920年設立的英國家具製造商「Ercol」，此為該公司代表作溫莎椅的雙人座版。「Ercol Loveseat」W117×D53×H77（SH42）cm ￥21萬3840／Daniel

自然風格的特徵在於大多使用木和土等自然材質。比起顏色更重視自然材質的質感。因為不標新立異，又具有放鬆感，是男女老幼皆喜愛的一種風格。

家具及地板材料的木材部分，使用原木或天然木貼皮板作表面，塗裝則採用消光類型。織品以棉麻等天然纖維，或是帶有自然感的化學纖維較為合適。顏色為胚布色或棕色、綠色等，活用材質原色的大地色系為主。即使堅決定走「自然風格」，也有分成簡約類型，以及帶有溫暖感的樸素類型等，認知的方式因人而異。

最初自然風格指的是使用樹幹、石頭等，打造山中小屋般的室內裝潢。但由於不符合都市住宅的生活方式，所以保留自然材質的質感，設計上則使用直線的、裝飾少且表面乾淨俐落的款式，以去蕪存菁的自然風格為主流。

VARIATION

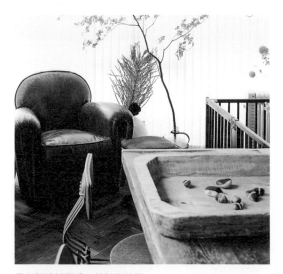

帶有粗獷材質感的帥氣自然風

舊木頭和皮革別具韻味的質感，加上石頭和鐵等堅硬材質，打造出帥氣的自然風室內裝潢。（大森宅‧東京都）

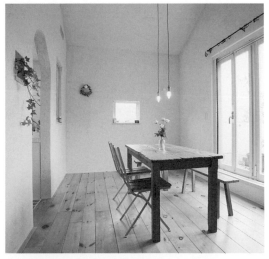

帶有纖細線條的柔和自然風

色調柔和的矽藻土牆壁和僅有小電燈泡的燈具，打造出柔和情調的自然風室內裝潢。（山口宅‧山梨縣）

SIMPLE

< MY STYLE >　　　　　　　　　　　　　　　< LESSON.3 >

簡約風格

具備清潔感且容易搭配
冷調都會型風格

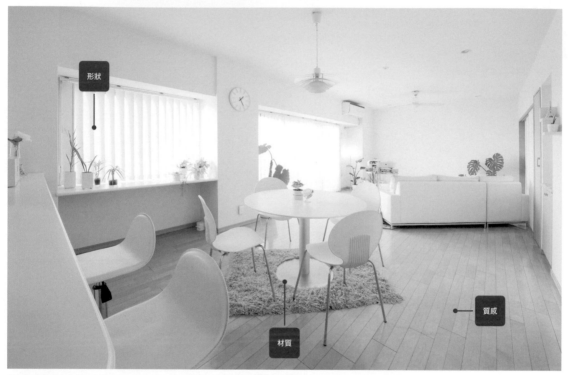

除了色彩明亮的木地板之外，幾乎都由白色單品組成，放眼望去很寬廣的客餐廳。（MUJI男、MUJI子宅）

風格四要素

色彩 COLOR

白色、米色等「中性色」和冷色系

白色、胚布色，米色和銀色等等，被稱為中性色的顏色。感覺明亮輕盈的顏色。也可使用少量的綠色或藍色等冷色系。

形狀（外型和線條） FORM

纖細的直線與簡化過的人工曲線

乾淨俐落且平均的直線、輕盈而細膩的直線、透過設計簡化的人工曲線、平坦面、無裝飾的極簡設計。

材質 MATERIAL

看不出木紋的木材和鋼鐵、磁磚等等

木材使用木紋不顯眼的樹種或合板。搭配鋼鐵和不銹鋼、塑膠、磁磚、塗料、玻璃、化學纖維等等。

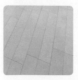

質感 TEXTURE

減少材料本身的質感，修整得平坦順滑

木頭以透明漆或PU漆作出較不具紋理的表面塗裝。打造沒有凹凸、平坦均整的表面，營造直順光滑感。

INTERIOR ITEM

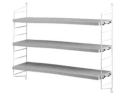

深獲喜愛超過60年的層架

Nisse Strinning於1949年設計,目前仍於瑞典製造的「String」窄版。「String Pocket」W60×D15×H50cm ￥1萬9440／SEMPRE HONTEN

適合任何空間的百搭形狀

去除多餘的裝飾,將最低限度的必要機能化為簡約百搭的設計。橡木原木表面以保護油塗裝。「DTT DINING TABLE」W160×D85×H72cm ￥14萬9040／FILE

活用自如的沙發

可以呈大字型躺下,也可以在上面玩耍,用途廣泛隨心所欲的布套式沙發。「沙發椅本體」W180×D90×H60.5(SH40.5)cm ￥6萬5000,「布套」(灰米色×棕色)￥1萬4000／無印良品

北歐設計大師出品的名作

既是建築師又是設計師的Arne Jacobson出品的極簡設計。「Fritz Hansen Seven Chair」(梣木染色)W50×D52×H78(SH44)cm ￥5萬6160／SEMPRE HONTEN

簡約風格的特徵為沒有華美的裝飾和複雜的線條,整體乾淨俐落。無主張的設計容易營造協調感,更帶有清潔感和機能性。散發冷調與都會風的印象,是新建大樓中常見的高人氣設計風格。

家具與地板材料的木頭部分,雖然也使用原木或貼皮板、合板等材料,但表面加工盡量平順(光滑)。鋼鐵與塑膠、磁磚、塗料等材質,也選擇表面質感光滑直順的類型。織品除了天然纖維之外,機能性的化學纖維也OK。

設計上以乾淨俐落的直線為基本,曲線則挑選透過人工方式簡化的類型。主要使用被稱為「中性色」的色彩,另外還有使用淡綠色或是銀色之類的金屬色系。如畫布般潔白的室內空間,很容易混搭各式各樣風格的單品,進而創造出以「自我風格」為基調的裝潢風格。

VARIATION

< >

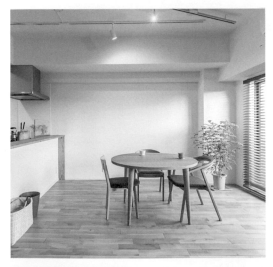

增添木材質感的自然簡約風

乾淨俐落的線條和上漆的牆壁,簡單卻不失木頭溫暖的風格。(表宅・東京都)

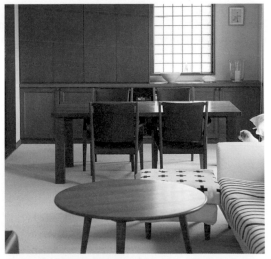

統一使用沉穩色彩的時尚簡約風

以直線和平面設計居多的簡約風格,運用深色木頭家具收斂成既時尚又成熟的風格。(引田宅)

< MY STYLE >

COUNTRY

鄉村風格

< LESSON.3 >

一如古樸鄉間住宅般的
溫馨風格

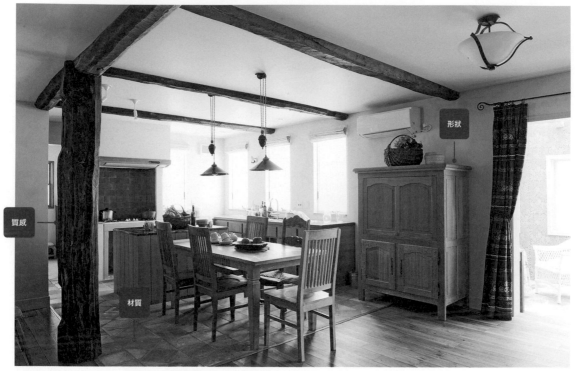

粗大的老木橫樑與深具風味的赤陶磚，舊家具醞釀出老房子般的存在感。（武江宅‧新潟縣）

風格四要素

色彩 COLOR

自然材質的原色及仿古色

木材和磚頭的棕色、土的褐黃色、石頭的黑色等等，自然材質的原色，或能聯想到自然的顏色。古老深沉的顏色、磨損後變淡的顏色。

材質 MATERIAL

有節的木頭、羊毛等樸實的自然材質

松木材質等木紋和木節很明顯的木頭。赤陶土、土、石、紅磚、黃銅與鍛鐵。布料則為棉、麻、羊毛。

形狀（外型和線條） FORM

懷舊裝飾和紮實的手作風設計

紮實之中又帶有手作風。不一致的表面，充滿古早味的傳統裝飾設計。形狀豐滿帶有圓潤感。

質感 TEXTURE

活用材質，粗糙的手作感和歷經耗損的質感

活用材質本來的質感，表面近乎無塗裝，帶有手作的粗糙感。具有經年累月磨損、粗糙、凹凸不平的質感。

INTERIOR ITEM

復古優雅的法國製家具

漆成名畫家賽尚工作室的窗框色「賽尚灰」。「From Provance Desk」W111×D66×H76.5cm ￥14萬4720／MOBILE GRANDE

懷舊風花朵圖案沙發

外型古典的布套沙發椅。「Cambridge 30th Anniversary Chair」（Fairson Natural）W78×D88×H89（SH42）cm ￥10萬6920／Laura Ashley

具有厚重感的鄉村風格

使用上保護油的松木材，走傳統設計的桌子「Great Old Pine Farmhouse Table」W180×D90×H78cm ￥37萬6920／RUSTIC TWENTY SEVEN

白松木原木的五斗櫃

彷彿出現在英國農舍裡，有著轆轤狀櫃腳的五斗櫃。可自由挑選把手。「Rustic Pine Chest」W90×D45×H80cm ￥19萬5480～／RUSTIC TWENTY SEVEN

鄉村風格當中，除了走英國貴族別墅「Contry House」路線的英式鄉村風、法國普羅旺斯地區的法式鄉村風之外，還包含美國早期、夏克式、聖塔菲等廣泛種類的美式鄉村風格等各式各樣的類型。

談到鄉村風格的共同點，主要為樸實感、像鄉間住宅般的室內裝潢。就日本而言，就是古民家的形象。家具則是以歐美傳統的風格為基調，加上有著手作感的款式。

使用原木的松木材和橡木材，表面以天然塗料或油漆來活化木頭質感。內裝則使用貌似擺放好幾十年的老松木等舊木材，或是採取復古優雅的塗裝方式。窗簾軌道與門把等金屬部分，適合搭配鐵製品和仿舊處理的黃銅材質。織品多半使用棉、麻、羊毛，宛如褪色般的花朵和格子圖案。為洋溢溫暖感，可以享受慢生活樂趣的風格。

VARIATION

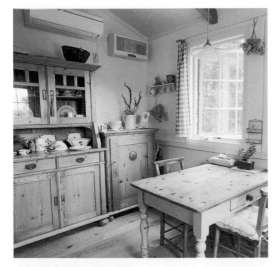

樸素而有溫暖感的鄉村風格

灰泥牆、松木材質的家具、單開的格子窗加上手作的窗簾等等，充滿歐洲鄉間小屋才有的風格。（國方宅・岡山縣）

很有女人味的法國鄉村風

古董松木與質感復古優雅的家具、自然垂墜的窗簾等營造出法式鄉村風格。（藤田宅・東京都）

< MY STYLE >

MODERN

現代風格

< LESSON.3 >

硬質且具有光澤的材質、無彩色、
直線型的設計給人冷酷的印象

形狀

質感

材質

貼磁磚的地板和黑色玻璃的牆壁等等，具有光澤的表面和銳利的線條，營造都會風的室內裝潢。（H宅・東京都）

風格四要素

色彩 COLOR

無彩色與金屬色系、鮮豔色系

白色、灰色、黑色等無彩色和具有光澤的金屬色系、清晰而鮮明的豔麗色彩。

形狀（外型和線條） FORM

銳利的直線與面、人工的曲線等等

由銳利的直線與平坦的面、經過人工設計的曲線所構成。素面或直條紋。重心較高、帶有緊張感的外型。

材質 MATERIAL

玻璃等硬質且無機、人工的材質

木紋整齊或是將木紋遮蓋的木材。混凝土和玻璃等硬質且無機的材質。皮革、織紋緊密有近未來感的布料。

質感 TEXTURE

帶有平均的光澤，感覺冷酷而堅硬的質感

具有光澤、表面平坦沒有凹凸。帶有分量感，或是輕快感。冷酷。堅硬感。光滑閃亮感。

INTERIOR ITEM

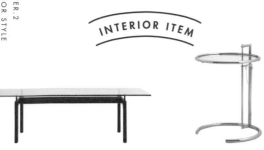

出自柯比意之手的逸品

由名建築師柯比意（Le Corbusier）團隊出品的設計。桌腳據説是使用了當時飛機用的金屬管。「LC6桌子」W225×D85×H69 〜74 cm ￥60萬4800／Cassina IXC

機能與美感兼具的名桌

來自Eileen Gray的設計，可以調整桌板高度的邊桌。「Adjustable Table E1027」52×H64 〜102cm ￥13萬5000／hhstyle.com青山總店

IXC的原創沙發椅

建築師David Chipperfield出品，設計輕巧的沙發椅。「Air Frame Mid Sofa」（緞布）W68×D61×H67.5（SH43）cm ￥22萬320〜／Cassina IXC

名椅「Grand Comfort」的衍生款

Le Corbusier、Pierre Jeanneret 與 Charlotte Perriand共同出品的設計。「LC3沙發」（緞皮）W168×D73×H60.5（SH42）cm ￥123萬1200〜／Cassina IXC

現代風也有很多種類型，其中最具代表性的就是義大利現代風格。知名建築師親手設計的家具，其設計之新穎不在話下，還以地位象徵之姿受到各界名流的喜愛。沙發和椅子使用了天然皮革等高品質的材質，桌子則使用玻璃和表面鍍鉻的鋼材等，看得到很多既簡單又具有存在感的設計。美國現代風則是1950年代所流行的「世紀中葉現代風（Mid-Century Modern）」再

興。家具使用在當時屬於新材質的塑膠及合板等製作而成，設計上兼具休閒感與機能性。

現代風格的共通之處是：由銳利的直線和面、人工曲線等構成的設計。家具的腳偏細重心偏高，帶有緊張感的外型特色十足。材質多採用鋼鐵、磁磚、混凝土與玻璃等硬質材料，質感則帶有光澤感。顏色是無彩色或鮮豔色彩，整體印象強烈鮮明。

VARIATION

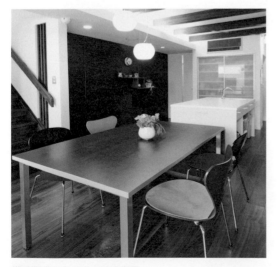

搭配質感物品形成自然現代風

具有高級感的胡桃木地板與牆壁，搭配現代風設計的家具和鮮豔色彩。（Y宅・兵庫縣）

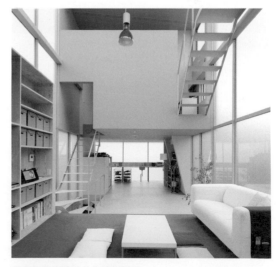

明亮輕盈的透明＆冷調現代風

以白與灰等顏色當基調，帶有安靜感的空間。細膩的線條感覺輕盈，具有透明感和延伸性的室內裝潢。（基宅）

CLASSICAL

< MY STYLE > < LESSON.3 >

古典風格

基於歐洲傳統樣式
散發正式印象的風格

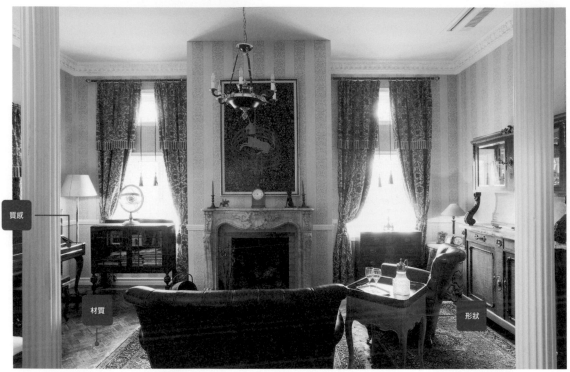

質感

材質 形狀

以150年前的法國製壁爐架為中心，以對稱的方式配置著優質古董家具的高格調沙龍（吉村宅・福岡縣）

風格四要素

色彩 COLOR

木頭和皮革的深棕色與高雅的色調

木頭的深棕色和皮革的棕色。深綠色和海軍藍、胭脂色等飽和度高的深色調。具有沉穩感、高雅的淡色淺灰色調。

形狀（外型和線條） FORM

優美的曲線與厚實的直線、左右對稱

施以各種樣式的經典裝飾花紋。優美的線條。平緩的曲線。經過設計的複雜曲線。粗直線。左右對稱的外型。

材質 MATERIAL

天然木、大理石等忠於實品的優質材質

木紋很美麗的黑檀木或橡木、胡桃木等硬木。花紋、織法為經典樣式的織品。天然纖維。黃銅。大理石。

質感 TEXTURE

平均且高精細度的表面加工帶來自然光澤

剛硬質感。平均且高精細度的表面加工。經過塗裝或研磨產生的自然光澤。光滑平順的感覺。

INTERIOR ITEM

沿襲傳統的設計

伸展式桌板的餐桌「North Shore Double Pedestal Table」W112×D185·231·276×H76cm ¥18萬7920（椅子另售）／Ashley FURNITURE HOMESTORE

謝拉頓樣式的複製家具

已故黛安娜王妃的娘家，史賓塞伯爵家的家具複製品。「喬治三世謝拉頓樣式櫥櫃」W85×D43×H216.5cm ¥105萬8400／西村貿易

法國風格的椅子

令人聯想到普羅旺斯地區的風格，仿古調塗裝的女性化設計「Provansaire」W51×D57.5×H92（SH47.5）cm ¥5萬9400／Laura Ashley

英國製的手工沙發

英國品牌「Fleming & Howland」的 Chesterfield Sofa。手染皮革製的三人座「Heirloom Collection William Blake Sofa」¥113萬9400／KOMACHI家具

古典風格擷取了歐洲傳統的建築或裝飾款式。款式的特徵依國家與時代而各有不同，其中最受歡迎的屬英國古典風格。18世紀初期的安妮女王風格，在日本廣為人知的就是貓腳家具（台灣也稱虎腳家具）。此外，還有以黑檀木家具為主流的喬治亞風格、簡單而洗練的攝政風格、大多是將以往的款式折衷處理的維多利亞風格等等。已成

為高貴風格代名詞的洛可可風格，則是法國路易十五時代的款式，從法國流傳到歐洲各國的貴族社會，添加雕刻和鑲嵌細工的優美設計為其一大特徵。

古典風格是以展現上述樣式設計的古董家具和複製家具為主，秉持著對稱性（左右對稱），運用天然材質搭配流露正式印象的室內裝潢。

VARIATION

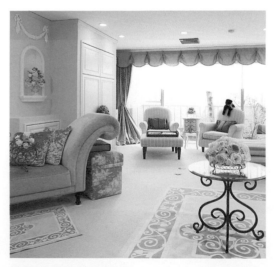

優雅又有女性化的高貴風格

使用褶襉與渦卷形裝飾、具有光澤的布料等等，整體統一為淺色系，散發出貴婦般的華麗感。（杉本宅·東京都）

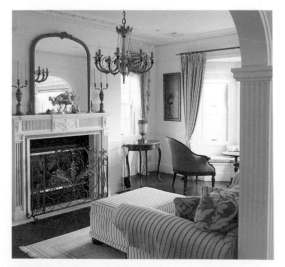

線條纖細的單品給人高格調的印象

使用淺色系搭配出高雅感，喬治亞樣式的室內裝潢。（T宅·神奈川縣）

BROOKLYN

< MY STYLE > 布魯克林風格 < LESSON.3 >

古董風韻與藝術的融合

材質
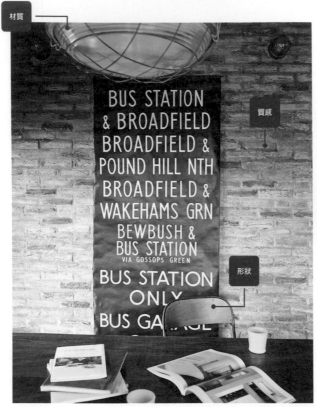

質感

形狀

很有味道的紅磚牆壁上，掛著老式公車站牌的捲動標示。彷彿曾在工廠內使用般，設計粗獷的燈具也是視覺重點之一。（千葉宅）

位於紐約曼哈頓島哈德遜河東岸的布魯克林區，因為鄰近曼哈頓且房租較為低廉，吸引很多年輕藝術家移居，從而發展出獨特的文化。室內裝潢方面則流行不花錢、親手將老舊物品加工製作成獨具個人特色的舒適風格。由於原本是工業區，有很多老舊的獨棟房屋，磚塊和鐵等粗獷的材質感為其特徵。風韻別具的舊家具和織品、藝術品等也是重點。

替老舊皮箱裝上桌腳改造而成的咖啡桌。（千葉宅）

〜〜〜〜〜〜 風格四要素 〜〜〜〜〜〜

色彩 COLOR

舊建築的內裝與舊物的古樸色彩

紅磚色和鐵黑色、鋼的銀色、舊家具與皮革製品的棕色等等，舊建築或工廠的內裝、舊物普遍洋溢古樸色彩。

材質 MATERIAL

老磚頭和皮革、鐵、鋼、自然材質

老磚頭和皮革、鐵、工業製品風的鋼材、玻璃、老木頭、夾板（合板）等等。羊毛、麻之類的自然材質。

形狀（外型和線條） FORM

直線和經過人工簡化的曲線

粗大的直線、跟世紀中葉現代風格同樣是經由設計簡化的人工曲線、舊了而失去稜角的形狀。

質感 TEXTURE

素材威和陳舊的堅硬質感

老磚頭和鋼等凹凸不平、有顆粒的質感。隨著時間流逝形成的鬆垮質感、加工或塗料剝落之後的粗糙表面。

/ POPULAR STYLE /

WEST COAST

< MY STYLE >　　　　　　　　　　　　　　　< LESSON.3 >

美國西岸風格

與海邊相應的粗放感和輕鬆風格

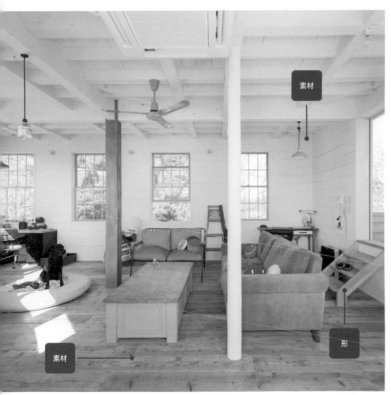

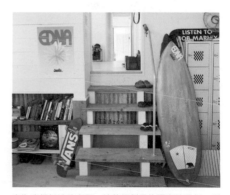

這種室內裝潢又被稱為加利福尼亞風格，以忠於自然的海邊生活意識為特徵。為了在室內也感覺得到戶外和衝浪文化，將木頭和鋼鐵等材質作得像是經過海風吹拂之後，表面的加工和塗料自然剝落一般，隨著歲月演變形成的粗糙質感。將舊家具和手工藝品、民俗藝術品等進行混搭，表現出自己的個性。大大的窗戶將景色融入室內，是擴充性和輕鬆休閒感相當高的一種風格。

據稱經常前往加州的河村先生家客廳。地板是舊木材，天花板和牆壁則是貼上板子之後表面再上漆。（河村宅·神奈川縣）

專為嗜好打造的空間，放著鋼製置物櫃和沖浪板、滑板。（河村宅·神奈川縣）

風格四要素

色彩 COLOR

自然材質的顏色與宛如褪色後的色彩

石頭或木頭、土等自然材質的顏色、宛如經過海風吹拂褪色的木頭和鋼鐵的顏色、舊牛仔褲般的淺藍色、植物的綠色。

材質 MATERIAL

自然材質與經過歲月變化的材質

天然木、石頭、土、棉布、皮革等自然材質。鋼鐵。舊木頭和舊牛仔褲等歷經歲月變化的材質。塗料。

形狀（外型和線條） FORM

樸素且毫無裝飾的直線與經簡化的曲線

樸素的直線、跟世紀中葉現代風格一樣簡化的人工曲線、民俗藝術品般原始的形狀、植物天然的形狀。

質感 TEXTURE

自然材質感和感覺老舊的粗糙質地

舊木材的乾燥質感。石頭等天然材質凹凸不平的質感。沒作表面加工的粗糙感等等。

INDUSTRIAL

< MY STYLE >　　　< LESSON.3 >

工業風格

像是無機工廠或倉庫般的帥氣風格

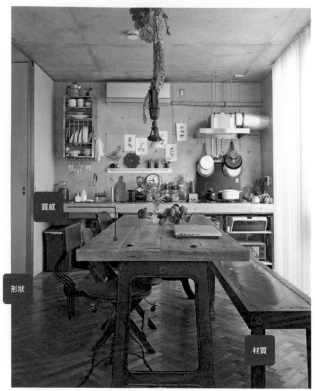

質感

形狀

材質

混凝土與木頭的內裝，組合以舊鐵與木材、皮革等製成的家具，變成很有味道的室內裝潢。（寺西宅‧東京都）

在天花板挑高且寬廣的空間中，看得到粗胚混凝土的牆壁，像是需要穿鞋行走的砂漿或粗糙的板材等地板表面，外露的管線和業務用的陳列道具等等，大量採用像是工廠或倉庫改裝後的硬性元素。

色彩為鋼鐵和木頭、混凝土等材質原本的顏色。有使用感的舊家具和被油質滲透的皮革等，韻味十足的材質感，外露鉚釘和螺絲釘的粗獷設計也是一大特徵。

將倉庫或店鋪所使用的義大利製金屬組合架活用於收納上。（N宅‧神奈川縣）

風格四要素

色彩 COLOR

像是隨著歲月流逝變深的古樸無機色彩

木頭或混凝土、鐵等材質的顏色。像是用久了後醞釀出韻味的深色調。

材質 MATERIAL

自然材質加上無機材質呈現帥氣感

原木類的自然材質。用舊後增添韻味的舊木頭與皮革、感覺堅硬沉重的混凝土和、鐵、鋼、馬口鐵等無機性材質。

形狀（外型和線條） FORM

粗大而直線的、機能取向和結實感

像是陳列道具般，重視機能且無裝飾，粗略的直線型設計。線條結實且粗大，由面而非線構成。重心稍微偏低，有重量感。

質感 TEXTURE

活用材質既有質感，猶如粗刨的手感

凸顯材質原有的質感，不作細膩的表面加工，呈現粗刨般的質感。粗糙、凹凸不平感。

/ POPULAR STYLE /

CRAFT

< MY STYLE >　　　　　　　　　< LESSON.3 >

工藝風格

具有手作樸實溫暖感的風格

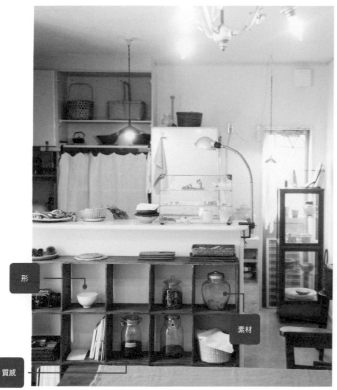

塗上白色灰泥或油漆的牆壁、DIY製成的架子和窗簾、跳蚤市場買到的二手家具和舊玻璃瓶、工匠製作的器品等等，彷彿能傳達出手作溫暖感的室內裝潢。顏色是胚布與自然材質原本的顏色，佐以樸實無華的形狀。特徵在於顏色和形狀都很簡單，進而彰顯了舊木材和麻布、馬口鐵、竹或水草編的籃子等材質的質感。令人聯想到伸手勞動、細膩過生活的風格。

簡單的開放式廚房中，放著從二手家具店發現的木製層架和玻璃展示櫃，共諧出溫暖的氣息。（三浦宅・大阪府）

DIY將和室上漆並鋪地板，改裝成家中的工作室。（鈴木宅・埼玉縣）

風格四要素

色彩 COLOR

胚布和舊木材等瀰漫柔和氛圍的色彩

木頭和馬口鐵、竹片、水草、亞麻等質的顏色。用久了呈現陳年韻味的深色。胚布或象牙等柔和色彩。

材質 MATERIAL

自然材質與散發陳年風韻的材質

原木和灰泥、竹子、草、亞麻等自然材質。舊了之後更添風味的舊木材和馬口鐵、貌似有氣泡殘留的老舊玻璃瓶等等。

形狀（外型和線條）　FORM

簡單的形狀與細緻的線條

樸實無華的簡單直線、低調的細緻線條、手作品般的簡樸外型。

質感 TEXTURE

自然材質原有的樸實質感

活用材質本身的質感，自然材質與材質老舊後的原始樸素質感。歲月演變形成的柔軟質感。直順而帶點顆粒感。

SCANDINAVIAN

< MY STYLE > < LESSON.3 >

斯堪地那維亞風格

有機且經過簡化的線條給人單純印象

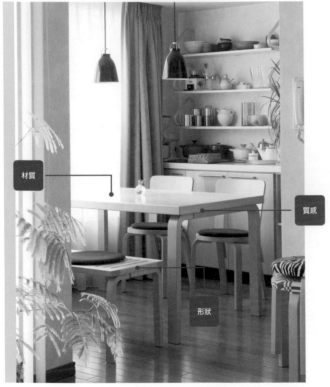

又稱為北歐現代風格，從亮色系的夾板家具，到宛如北歐古董家具般情調別具的單品，萃取了所有自然風居家用品，特徵是整體給人簡單兼具現代感的印象，以直線和人工曲線構成的設計孕育而成。將北歐的大自然圖像化後，構成有機簡約的線條，溫暖之中又帶有洗練的設計，非常適合都會型的簡單內部裝潢。

材質

質感

形狀

Alvar Aalto的桌子＆椅子＆層架，與LIGHTYEARS公司的燈具「Caravaggio」搭配的餐廳。（N宅・神奈川縣）

丹麥Peter Hvidt & Orla Molgaard-Nielsen製作的邊桌營造出美好一隅。（N宅・神奈川縣）

風格四要素

色彩 COLOR

有深有淺的木頭色與北歐大自然中具備的顏色

除了從米色到深棕的木頭色之外，還有能聯想到森林與湖泊的北歐大自然色彩。

形狀（外型和線條） FORM

直線和經過簡化的曲線

乾淨俐落的直線、經由設計簡化的有機人工曲線、平坦面。

材質 MATERIAL

天然木與合板之外還有不銹鋼和樹脂等

天然木、夾板（合板）、木紋不明顯的木頭。羊毛、麻等自然材質。陶器和磁磚、鋼鐵、玻璃等無機材質。

質感 TEXTURE

明確感受到材質質感的光滑表面

保留天然木的材質感，將表面打磨得平均而光滑，清漆塗裝等抹平木紋的加工。平順、顆粒、光滑感。

/ POPULAR STYLE /

FRENCH

< MY STYLE >　　　　　　　　　　　　　　　　< LESSON.3 >

法國風格

以古典風格為基調且結合現代感的物品

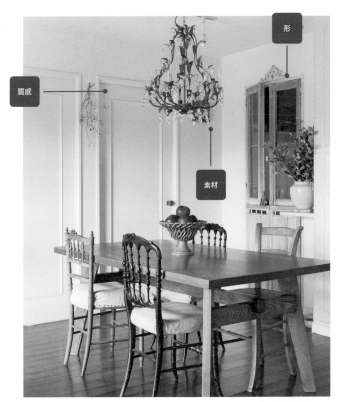

附裝飾的門扇、古董椅子、水晶燈很有古典風格的氣氛。再以簡單的桌子搭配。
（roshi宅・埼玉縣）

巴黎因為保留了很多古老的建築物，翻新後的居住方式蔚為主流。也因此在內裝等基礎部分，保留各時代古典風圖案裝飾的案例很多，當地人會於其上增添新材質和設計，享受創造自我風格室內裝潢的樂趣。

使用原木和天然石材的地板、塗抹灰泥的牆壁、鐵製的窗簾桿等南法普羅旺斯地區常見的鄉村風格，也頗受歡迎。

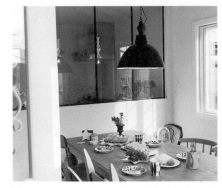

以黑色窗框的室內窗為背景，放置法國鄉村風的餐桌。
（名取宅・神奈川縣）

〰〰〰〰〰 風格四要素 〰〰〰〰〰

色彩　COLOR

古老建築物殘留的石頭與灰泥、黃銅等顏色

木頭等棕色系色彩、灰泥和亞麻、石頭等的象牙色、米色、灰色。鐵的黑色。黃銅的古金色。

形狀（外型和線條）　FORM

平緩曲線與高雅裝飾

呈現拱形和R字型的平緩曲線與樸素的設計。繼承古典風建築樣式的高雅造型。

材質　MATERIAL

舊木材與石頭、土、灰泥、鐵、麻等等

木頭、灰泥、黃銅、舊木材以及當地所出產的土、石、磁磚、鍛鐵等材料。織品則為亞麻和棉布。

質感　TEXTURE

經年累月衍生的質感與粗糙表面

具有材質感的自然表面。舊化的磨損感。表面如同塗料剝落的古董般。

< MY STYLE >

JAPANESE MODERN

< LESSON.3 >

日本現代風格

大多使用自然材質，活用「空間」的風格

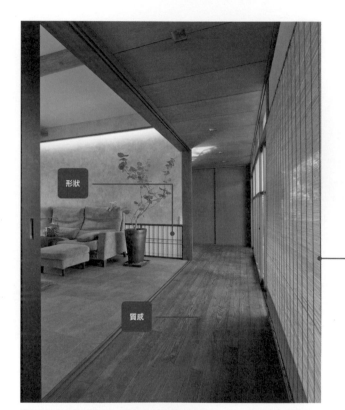

形狀

質感

翻新後依然重視並繼承了垂簾與和式拉門等茶室構造。舊木頭散發著風情與味道。（U宅·大阪府）

材質

放置著Kaare Klint的「Safari Chair」，以地板陳列擺設的客廳。（小菅宅·兵庫縣）

日本現代風格指的是：以茶室為代表的簡單空間結構，融合西式生活方式後的風格。家具的線條以直線型的白木表面為主。織品為將自然抽象化之後的圖案或素面，使用和紙與和式拉門。也有採用民俗工藝家具的古民宅風格。木頭的部分表面處理成深棕色、織品則適合藍染等樸素的款式。兩種皆採用「席地而坐式」家具或低座型沙發等，以視線集中在低處為特徵。

風格四要素

色彩 COLOR

自然材質原本的顏色　來自天然染料的顏色

無塗裝的木材與舊木頭的深淺棕色系、藺草的淺綠色、土的米色等大地色系。黑漆、藍染等天然染料的古樸色調。

形狀（外型和線條） FORM

直線與粗大線條、有機的曲線

乾淨俐落的直線、粗大的線條。活用樹木形狀的不均整曲線、有機的曲線。左右不對稱。

材質 MATERIAL

木頭、土、紙、藺草、麻等自然材質

無塗裝的木頭、經過自然材質塗裝的木材、竹、舊木材、土、藺草與水草等自然材質。和紙、天然纖維的織物等。

質感 TEXTURE

活用材質質感的表面加工

無塗裝。活用材質的自然質感。手作風。粗糙、凹凸不平的表面。使用生漆、柿漆等自然塗料的表面。

CHAPTER

3

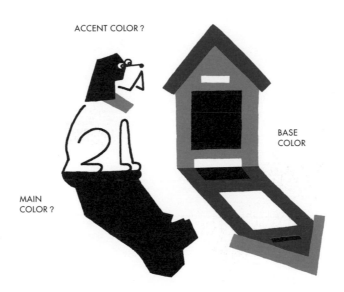

ACCENT COLOR ?

BASE
COLOR

MAIN
COLOR ?

COLOR
COORDINATION

從內裝材料到布料織品，
色彩搭配會大幅度左右空間的營造。
透過本章徹底學習基本理論與搭配技巧。

色彩「配比」的平衡

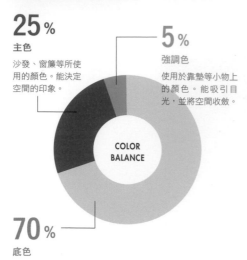

25%
主色
沙發、窗簾等所使用的顏色。能決定空間的印象。

5%
強調色
使用於靠墊等小物上的顏色。能吸引目光，並將空間收斂。

70%
底色
地板、牆壁、天花板等廣範圍所使用的顏色。打造空間印象的基礎。

COLOR BALANCE

初學者也能上手的色彩黃金比例

色彩「配比」的祕訣是 7：2.5：0.5

搭配指的並不是將色彩給「兜在一起」。
一起來瞭解既有整體感又不至於單調的色彩配比吧。

▼

COLOR BALANCE

**就算使用相同的顏色
不同配比就能給人不同印象**

室內裝潢中的色彩搭配，並不是將空間當中所有的物品都「統一」成同一種顏色。而是將內裝及家具，乃至於小物等等，計算出所有色彩的協調度。

因此除了顏色與顏色的相容性，哪一個顏色要使用到多大的面積＝色彩的「配比」也很重要。舉例而言同樣是白與黑的穿著打扮，白色衣服搭配黑色配件，和這兩色互相對調的打扮，給人的印象是完全不同的。在室內裝潢方面，也是色彩比例平衡感很好的空間。

只要色彩面積的比例不同，最終形成的印象就會有完全不一樣的感覺。

初學者請先將想要使用在室內裝潢上的顏色，區分為「底色」、「主色」、「強調色」這三種，分配比例則按照70％＋25％＋5％的原則試著思考看看。雖然也有將各種不同顏色等量使用的室內裝潢，但必須要有相當高的品味和知識才能搭配得宜。只要掌握色彩配比的差異，就能一目瞭然地達成嚮往的室內裝潢風格，強烈的顏色也能輕鬆調和，既有安定感又相對強弱有致，打造出

**以淡粉紫色作為主要色系
很適合女孩房間的色彩搭配**

底色為使用於天花板以及腰板上的白色，主色為淡粉紫色。亮藍色則作為強調色。（井上宅・大阪府）

ACCENT COLOR
BASE COLOR
MAIN COLOR

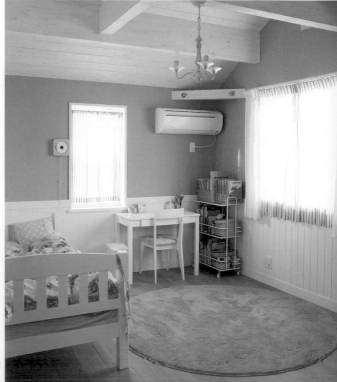

COLOR BALANCE

色彩配比及其效果

強調色

靠墊之類的小物所使用的顏色

面積約占整體5%

即使面積小也能吸引目光的顏色

底色

地板、牆壁、天花板等廣範圍所使用的顏色

面積約占整體70%

作為空間印象基礎的顏色

主色

沙發、窗簾等物品所使用的顏色

面積約占整體25%

決定空間色彩印象的顏色

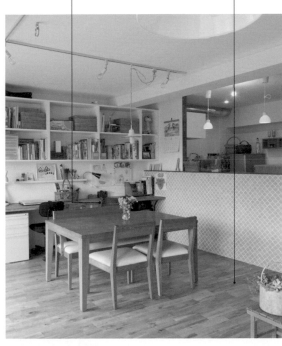

將綠色作為空間的主色
自然又有沉穩感的色彩搭配

地板和餐廳家具、室內窗等都以自然的木頭色為底色，廚房吧台的磁磚與DIY上漆的客廳牆壁、地毯等統一使用主色綠色。椅子和雜貨等則加上強調色紅色。
（大川＆西川宅・廣島縣）

POINT
1

打造空間
印象基礎的底色

底色是指，使用於地板、牆壁、天花板等處，占據主要空間並形成基調的顏色。是能將室內裝潢整體統合的顏色，面積配比約占整體的70%。會決定空間是要呈現出明亮的感覺，還是沉穩的感覺，是作為印象基礎的顏色。

POINT
2

決定空間
色彩印象的主色

主色是指，作為空間主角的顏色。面積配比約占25%，使用在沙發和窗簾、地毯等物品上面。因為是對空間的色彩形象如何具有決定性的顏色，請一邊考慮與主色之間的協調性、一邊講究色調並進行挑選吧。

POINT
3

收斂室內
裝潢的強調色

強調色是指，作為室內裝潢的重點或擔任收斂角色的顏色。面積配比約占5%，使用在靠墊及掛畫、燈罩等物品上面。因為是用來強調重點的顏色，為了營造強弱有致的感覺，請選擇能夠吸引目光的顏色吧。

使強烈色不會過於顯眼，打造「整體感」的祕訣

色彩「配置」的祕訣是
反覆使用（REPETITION）

紅與黑等既強烈又具有個性的顏色，也能融入室內裝潢。
色彩搭配的技巧全都在此介紹。

▼

REPETITION COLOR

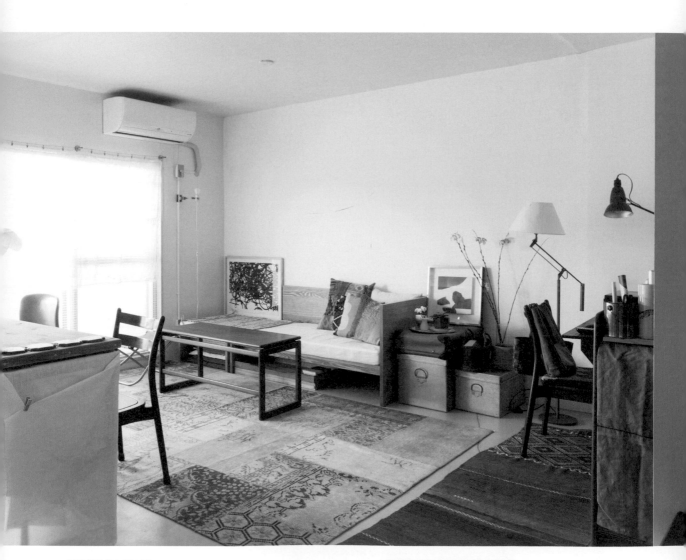

REPETITION COLOR

將具有色調差異的紅色和橘色
重複搭配並融入空間中

砂漿表面的地板和白色牆壁，與別緻的家具和大片地毯極為相
稱。強調色的紅與橘色，重複使用在地毯、靠墊、燈具等物品
上面。（A宅・東京都）

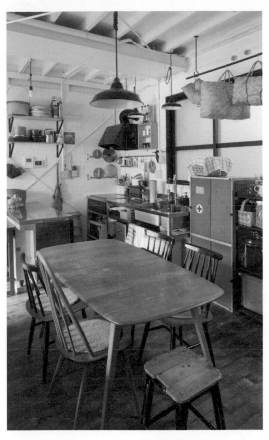

黑色的小物和家具
在空間當中
四處散置著

燈具和托架、椅子等重複使用黑
色。木頭地板與白牆壁等自然風
的內裝當中,黑色的窗框和排油
煙機不顯眼地融入其中,黑色也
具有將空間收斂的效果。(穴吹
宅・香川縣)

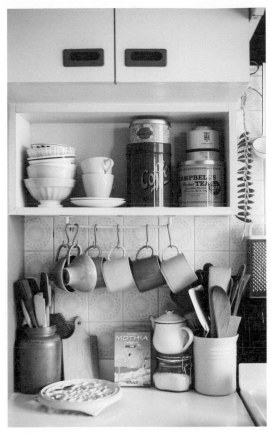

從已經擁有的物品當中
選定想放出來的物品顏色
以分散的方式配置

配合空間的主題色系,將想要放
出來的物品顏色縮減到只有黃
色、水藍色、紅色、灰色的小堀
家。即使是清楚強烈的顏色,只
要重複出現就會有整體感。(小
堀宅・東京都)

將色彩分散之後重複使用
不但能融入空間也有整體感

室內裝潢中放進強烈色的時
候,若該顏色僅使用於一處,就會
突顯於周圍物品之中,予人唐突的
印象。解決之道就是將該顏色分散
於空間當中,並且重複使用,這樣
的技巧稱為「色彩反覆」。藉由重
複使用,讓強烈的顏色也能融進空
間中,並產生色彩的整體感。

例如想要放置紅色沙發的時
候,就要將花紋裡同樣有紅色的窗簾
和地毯、掛在牆上的圖畫以及照明器
具、小物與CD的封面、書籍等等全
都以「紅色」重複配置。這樣一來,
紅色沙發不但不會過於突兀,空間整
體還會產生美麗的和諧感。

此外,當黑色電視機在以淺
色系整合的自然風空間當中,顯得
很突出的時候,這個技巧也能派上
用場。這種情況下,只要放置與自
然風相合的黑色鐵製窗簾桿與靜
物、燈具等等,黑色電視機就會不
可思議地變得不顯眼了。

只要先決定好要重複使用的
顏色,空間中的物品要換新的時
候,挑選顏色就不會迷惘,即使是
一點一點地進行空間的打造,在色
彩搭配上也不至於有前後不一的狀
況。也能幫助減少買到不適合空間
的物品。

內裝材料與室內裝潢用品的色彩搭配

地板‧牆壁‧天花板‧裝飾材料和家具。思考一下木頭部分與金屬部分等，空間骨架色彩的決定方式與搭配方法。

▼ COLOR COORDINATION

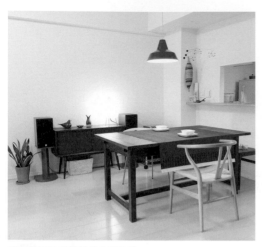

明亮色系的地板看起來很寬敞

即使是有限的大樓空間，鋪上淺色的地板就會產生寬敞的感覺。以北歐家具打造成舒適的空間。（森宅‧東京都）

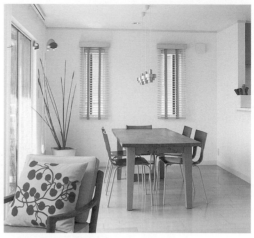

寬廣度與安定感兩者兼顧的色彩運用

雖然整體都是自然色彩，但地板使用較深的顏色，牆壁、天花板使用明亮色，帶來了安定感和空間延伸的感覺。（真砂宅‧福岡縣）

POINT 1

依照地板→牆壁→天花板的順序只要使用明亮的色彩就能有寬廣延伸的感覺

即使是尺寸和重量相同的物品，顏色黑的看起來就比較重、白的看起來比較輕。這種色彩明暗帶來的效果，也可應用在內裝材料的挑選上。

地板使用暗色，越往天花板用的顏色則越明亮，天花板就會有挑高感且向上延伸。反之，越往天花板用的是越有重量的暗色系時，天花板就會有變低的感覺。據說白色天花板看起來高了10cm，黑色天花板看起來則低了20cm。

POINT 2

地板的顏色亮一點即使是偏小的房間看起來也會變得很寬敞

一般而言，穿偏白的顏色看起來會顯胖，偏黑的顏色則給人精明感。這是因為黑色之類的暗色屬於看起來會收斂縮小的「收縮色」，而白色之類的明亮色則是屬於看起來會膨脹變大的「膨脹色」的緣故。

將這項色彩特性加以應用，只要地板和牆壁、天花板之類的內裝材料整體使用明亮色，緊湊的空間也能夠看起來很寬敞。

天花板使用暗色系，看起來會比實際來得低。想要營造出沉穩感的寢室和書房等處，使用暗色系也不錯。

地板→牆壁→天花板，總而言之，越往上使用越明亮的色彩，看起來天花板就會變高而有延伸的感覺。牆壁跟天花板也可以統一使用相同色彩。

地板使用深色系，加強與牆壁和天花板之間的色彩深淺差異之後，帶來小巧而沉著的氣氛。

地板使用明亮的顏色、減少與牆壁和天花板之間的色彩深淺差異，狹小的空間也能有寬敞開放的感覺。

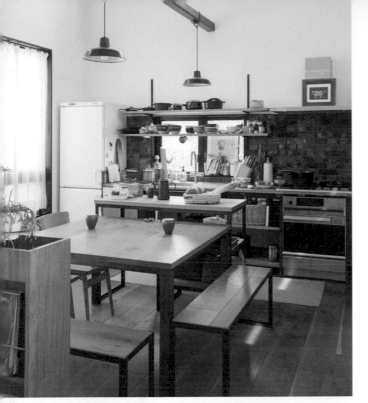

金屬製品使用黑色，木製品的顏色也統一

先生親手製作的餐廳家具，木頭部分配合地板的顏色，金屬部分使用和窗框與燈具同樣的黑色。（宮坂宅·神奈川縣）

POINT 3

木頭和金屬製品的色彩統一協調起來更容易

打造空間基調最重要的就是木製品和金屬製品的顏色。若是木製品使用了淡棕色與深棕色，就要有已經使用兩種顏色的意識。將主要的木製家具顏色跟建材和裝飾材料的顏色統一，看起來就會感覺乾淨俐落。添購木製家具的時候，要先確認現有家具的顏色和材質、質感。窗框和燈具等金屬製品，也要統一顏色跟表面的質感。

金屬製品統一使用有現代感的銀色

排油煙機和桌腳等金屬製品為銀色，地板和桌板的木頭部分則統一為強調木紋的白色。（峰川宅·櫪木縣）

POINT 4

挑選家具的時候要也注意到作為背景的牆壁顏色和材質

空間中放置的家具，若與作為其背景的牆壁顏色和材質太過一致，室內就會都是同樣的顏色，看起來很單調。家具跟牆壁同化時，有時候會造成呆板的印象。牆壁是木製的情況更是特別要注意這一點。為了突顯內裝和家具各自擁有的魅力，請在色彩和材質上加點變化吧。

強勢的原木牆壁與現代家具之間的美麗對比

以原木角料製成的深棕色牆壁為背景，讓現代風的家具更加醒目。（Saarenlainen宅·山梨縣）

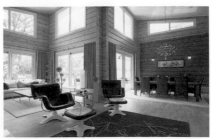

POINT 5

有著彩色花紋的壁紙和織品也要考慮到與空間大小之間的平衡

在選擇壁紙和窗簾等，占據空間中大部分面積的織品之前，請先確認色彩與花紋給人的視覺感受。顏色對比強烈的大圖案因為有逼近眼前的感覺，會讓空間感覺變小。此外，橫條紋圖案家具有看起來變寬、直條紋圖案則具有看起來變長的特徵。

相同的顏色也會因為面積大小而改變視覺感受。面積越大，明亮的色彩也會越發明亮鮮豔，暗色則會更加顯出陰暗的感覺。地板材料和壁紙等物品，請盡可能先看大片的樣品確認。

由於大花樣和深色看起來會有逼近眼前的感覺，會讓房間感覺狹小。

想要讓空間看起來變寬敞，請使用偏白的明亮色彩，以及素面或小花樣的壁紙與織品。

橫條紋雖能強調寬廣的感覺，有時也會讓天花板看起來變低、產生壓迫感。

直條紋雖能強調高度，但是大範圍地使用色彩比強烈又粗大的直條紋，看起來會變狹窄。

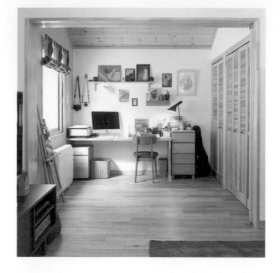

**木製品與地板顏色一致
房間變得有整體感**

將建材與張貼木板的天花板、窗框等木製品的顏色，配合地板。由於室內裝潢的基調徹底統一，與各種不同顏色的家飾搭配起來很容易。（福地宅・北海道）

將建材和窗戶的額緣等部分，統一成與地板相同的木頭顏色。容易搭配協調且具有整體感。

**建材等木頭部位
比地板更深感覺很雅致**

門和室內窗、樑、與擋板等裝飾材料的木頭部分，使用比地板更深的顏色。空間被收斂，變成具有雅致印象的室內裝潢。（Deki宅・大阪府）

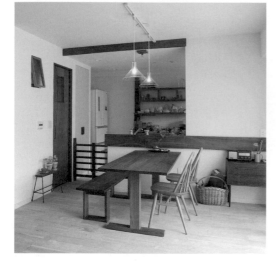

建材和裝飾材料使用比地板更深的顏色，空間被收斂，變成雅致而沉穩的感覺。

POINT
6

建材與裝飾材料的顏色以「配合地板」或「配合牆壁」為基本

建材和裝飾材料（幅木和窗子等，木製品面積比例相對於牆壁更大的空間當中，若是木製品與地板同色，會太過強調木頭顏色而產生壓迫感。此時採用與牆壁相同的顏色，空間會看起來變得寬敞（插圖・下）。

只不過，在有裝設系統櫃的額緣、門框等等）的木頭部分，一般而言會配合地板決定顏色（插圖・上）。

建材和裝飾材料使用比地板更深的顏色時，會帶來收斂的印象（插圖・中）。

**建材等木頭部位
配合牆壁顏色帶來寬敞感**

門與室內窗的窗框等木頭部位，統一訂作成與灰泥牆壁相同的白色。視覺的障礙因為與牆壁同化而消失，感覺很寬敞。（吉川宅・大阪府）

建材和裝飾材料使用的顏色與牆壁同化。即使門和收納櫃再多，存在感也很低，空間變得很寬敞。

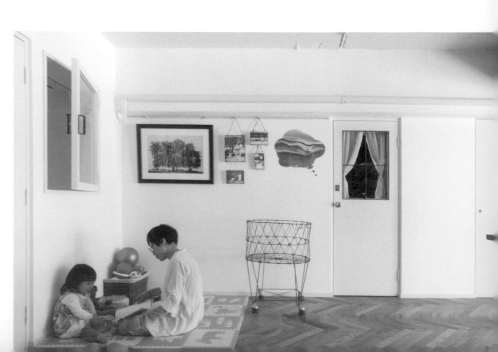

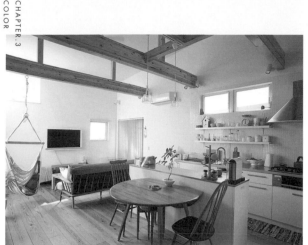

地板的顏色配合家具，帶來整體感和寬敞感

插圖‧上的實際案例。將地板與家具的顏色統一，即使混合了不同風味的家具也能產生整體感。明亮的色調讓空間變寬廣。（K宅‧大阪府）

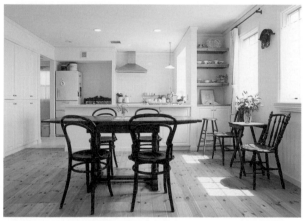

色彩明亮的地板，搭配深棕色的古董家具

插圖‧中的實際案例。家具使用比地板更深的顏色，家具變得醒目，空間被收斂。深色的家具很有高級感。（佐佐木宅‧愛知縣）

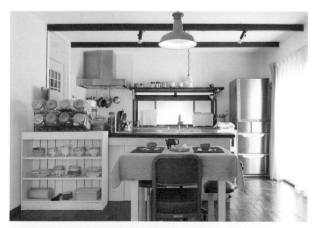

深棕色的地板，搭配漆成白色的家具

插圖‧下的實際案例。深棕色的地板材料，搭配塗上白漆消去木紋的木製家具，有雅致感的色彩搭配。（佐藤宅‧埼玉縣）

木地板與木製家具的顏色一致，產生整體感。使用偏亮的顏色，可以讓空間感覺更寬敞。

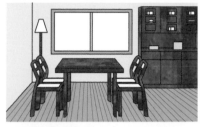

木製家具使用比地板更深的顏色，家具變得更醒目、空間也被收斂。深色家具也很有高級感。

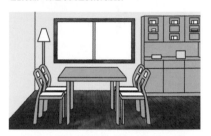

家具使用比地板更明亮的顏色，會讓家具看起來變輕。適合質感高的木製家具，或是沒有木紋的家具。

POINT

7

地板和家具的色彩變明亮，空間就變寬廣

家具的顏色深，空間就會收斂

依據木製家具與木地板色彩的相容性，空間的印象和家具的觀感也會跟著改變。

在色彩明亮的地板上放置相同顏色的家具，會讓空間看起來變寬廣，木頭部分的顏色一致，在運用小物等製造變化時變得容易（插圖‧上）。在色彩明亮的地板上放

置深色木頭家具，會強調出家具的線條。由於深色具有厚重感，具有讓家具看起來變高級的優點（插圖‧中）。相反的，深色地板上放置淺色的木製家具時，家具容易看起來變單薄。請選擇原木等質感高的家具，或是以塗裝消除木紋的家具（插圖‧下）。

色彩的結構

- 色彩
 - 有彩色
 - 色相　紅色、藍色、黃色、綠色等不同的色系。
 - 明度　明亮度的差異。
 - 彩度　鮮豔度的差異。
 - 色調〔TONE〕明度和彩度同時表現出來的結果，意指色彩的調性。
 - 無彩色　無色相和彩度，根據明度的變化，形成白色、灰色、黑色。

關於色彩的結構與變化

為我們的生活增添色彩的各種顏色，分為「有彩色」與「無彩色」。有彩色會依據顯示色系的「色相」、顯示鮮豔度的「彩度」、顯示明亮度的「明度」這三者的變化，而產生色彩的變化。

配合室內裝潢的印象
色彩選擇的基礎

色彩「結構」與「個性」的基本知識

瞭解色彩的結構與個性、印象等，
挑選出適合想要的室內裝潢風格的色彩。

▼

COLOR IMAGE

THEME 1 「色相」與印象

將色彩擁有的個性和印象活用在室內裝潢裡

有彩色當中，依據光的波長差異而產生了紅、黃、綠、藍、紫等色澤，稱為「色相」。包含有彩色、無彩色在內，色彩有著各自不同，卻能引發共通聯想的印象。舉例來說，白色有清潔感、紅色有活力感、粉紅色很浪漫、紫色有神秘的氣息、綠色有自然感等等。

以室內裝潢而言，大家齊聚的客廳適合使用氣氛沉穩的棕色和綠色系、浴室和洗臉台則使用具有清潔感的白色，根據空間的用途挑選適合其形象的顏色，就能呈現出居家舒適的感覺。

色相環

色相環是將波長最長的紅色，到波長最短的紫色按照順序排列，再於藍紫和紅色之間加入紫色與紅紫形成的環狀色彩排列。在色彩學裡還有分成10色或者24色的色相環，在此僅分類12色。在色相環中呈對角線的顏色稱為對比色，到隔壁的隔壁為止的顏色則稱為類似色。

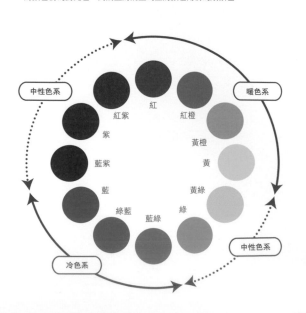

中性色系　暖色系
紅　紅橙
紅紫　黃橙
紫　黃
藍紫　黃綠
藍　綠
綠藍　藍綠
冷色系　中性色系

沉著穩重的藍色
給人寧靜又清爽的印象

DIY塗刷成藍色的壁面與灰色的床單寢具，演繹出沉著穩重，又有寧靜感與清爽感的寢室空間。（深津宅‧京都府）

— 色彩印象的例子 —

○ **白色**
清潔、純淨、簡單

● **紅色**
活力、活動感、增進食慾

● **棕色**
自然、安穩、沉著

● **藍色**
冰涼、知性、清爽

● **灰色**
堅忍的、人工的、冰冷

● **粉紅色**
女人味、溫柔、浪漫

● **綠色**
森林、自然、放鬆

● **紫色**
莊嚴、高貴、神秘

淡雅的綠色系給人安穩的印象

牆壁與桌旗選擇飽和度較低的綠色。天花板與裝飾材料、家具使用象牙色，讓綠色溫和而穩定的氣質更上一層樓。（N宅‧愛知縣）

明亮的黃色給人有朝氣且快活的印象

兒童房的牆壁一整面，塗上從300種不同色樣當中挑選出來、充滿朝氣的黃色面漆。很能襯托孩子的畫作，給人明亮快活的印象。（深津宅‧京都府）

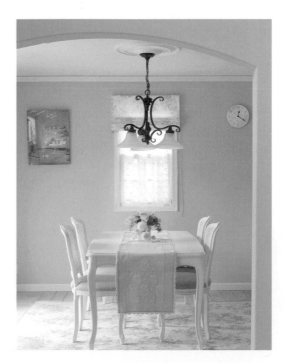

「色調」與印象

透過明度和彩度的變化
讓色彩產生各種不同的表情

「色調（TONE）」是指將明度（明亮度）與彩度（鮮豔度）同時表現出來的結果，也就是色彩的調性。比如說，在色相環裡的純色「鮮豔色調」的「綠色」裡，一點一點地加進白色之後，明度就會變高、彩度則會降低，漸漸地變化成淡綠色。這個極度淡薄的色彩調性稱為「淡色調」。同樣在純色的綠色當中，一點一點地加進黑色之後，明度、彩度會一起逐漸降低，最終變成暗沉的綠色。這個略微偏暗帶灰的色調稱為「灰色調」。像這樣，有彩色會依據混合進純色的白色與黑色、灰色的分量而改變明亮度和鮮豔度，形成各種不同色調的色彩。

PCCS的色調分類圖

W
白

ltGy
淺灰

mGy
中灰

dkGy
深灰

Bk
黑

高明度 — 中明度 — 低明度

p pale（淡色調）
浪漫的、冷靜的

lt light（淺色調）
可愛的、休閒的

b bright（明亮色調）
年輕的、健康的

ltg light grayish（淺灰色調）
高貴的、優雅的

sf soft（柔和調）
溫柔的、愉快的

s strong（強烈色調）
動感的、清晰的

v vivid（鮮豔色調）
搶眼的、現代的

g grayish（灰色調）
古樸的、成熟的

d dull（濁色調）
穩定的、自然的

dp deep（深色調）
沉著的、古典的

dkg dark grayish（暗灰色調）
沉重的、陽剛的

dk dark（暗色調）
深沉的、傳統的

以位於圖片右端的純色（鮮豔色調）為基準，縱軸表示明亮度，橫軸表示鮮豔度的變化。資料提供／日本色研事業 www.sikiken.co.jp/

———— 鮮豔色調 ————

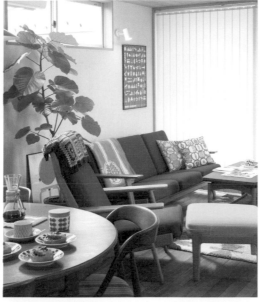

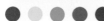

印象是「現代、動感的、年輕、搶眼、尖銳刺激的」

包覆在Hans J. Wegner老沙發表面的藍綠、藍、黃色布料令人印象深刻。使用鮮豔色系的同時還能有沉穩的感覺，很有北歐現代風格的室內裝潢。（河內宅‧愛知縣）

———— 淺灰色調 ————

印象是「高貴、古樸、沉著的」

在彩旗和地毯等部分，帶入具有色系差異的淺灰色調。與堅硬的材質組合之後，形成具有古樸感而不過度甜美的室內裝潢。（高石宅‧東京都）

———— 暗色調 ————

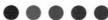

印象是「傳統的、圓熟、濃密、沉著、深沉」

暗色調的壁紙、以及窗簾和地毯使用的古典紅色等等，整體統一使用深濃色彩的英國風格。與古董家具很相稱的室內裝潢。（中村宅‧山梨縣）

———— 灰色調 ————

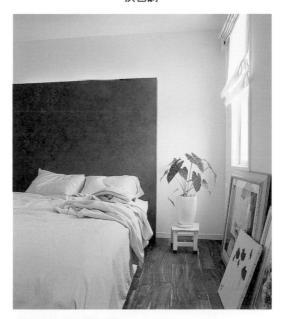

印象是「時髦、沉著、含蓄、樸素、質樸」

位於床頭處、內建間接照明的隔板，漆上沉穩的灰色調紫色塗料之後變得很時髦。觀葉植物的綠色則畫龍點睛。（Y宅‧群馬縣）

配色的四種基本模式

熟練地整合喜歡的顏色，打造出美好的空間，
在此介紹色彩搭配的基本配色技巧。

COLOR SCHEME

| Pattern **1** | COLOR SCHEME | 同色系 | 將同一色系（色相）不同色調的顏色重複使用
享受美麗的漸層色調 |

藍色系搭配有著沉穩的氣氛。
圖案＋圖案的運用也很容易。

棕色系至米色系的搭配，因為
很中性而能被不同年齡層的人
接受。

同色系的搭配組合是指，將相同色相、明度與彩度不同的顏色組合起來的方法。舉例來說，紅色系是將鮮豔的紅色和帶有濁度的紅色、亮紅色與暗紅色等加以組合。因為沒有摻入其他色系色彩，所以很容易整合，即使是花樣和格紋組合的「圖案＋圖案」這種高度的室內裝潢搭配技巧，只要集結各種不同的紅色就能很輕易地組合出來。

另外，如果因為「想要弄成藍色的房間」，就統一使用相同的藍色，整體印象會變得很單調又呆板，但由於這個色彩搭配方式是使用同色系不同色調的顏色，組合之後就會產生深邃感。不但能讓空間的色彩形象變明確，還能夠打造出色彩漸層很美麗的室內裝潢。

同色系的搭配組合中，不分年齡層受到歡迎的就是以棕色系統一的室內裝潢。正因為是不高調且色彩性格中立的基本組合，為了不給人單調的印象，請在組合不同材質，以及製造色彩深淺的對比方面下功夫。

同色系的搭配方式，也會因製造深淺的方式而造成不同的印象

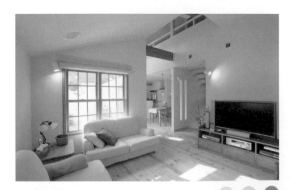

（深淺的差異減少的情況）

柔和的色彩與自然材質營造放鬆的空間

地板是松木原木，牆壁是矽藻土。淡色調的木製家具和胚布窗簾等等，整體以深淺差異很少的的淡色調統一，醞釀出溫柔且安穩的氣氛。（F宅‧埼玉縣）

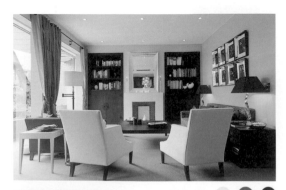

（深淺有相當差異的情況）

以深棕色將空間收斂的時髦空間

米色和深棕色組合出有對比的色彩搭配，明暗有致給人時髦的印象。以暖爐為中心對稱配置家具的陳列方式，給人舒服的緊張感。（澤山宅）

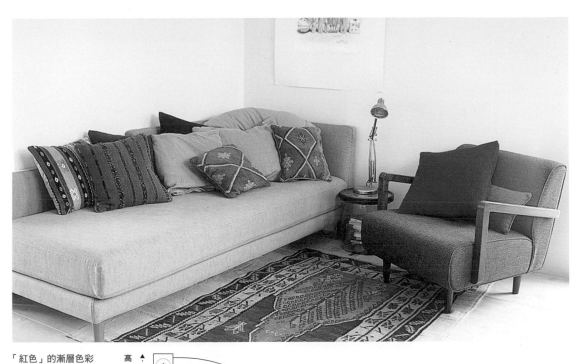

「紅色」的漸層色彩
形成韻味深沉的室內裝潢

以接近鮮豔色系的「紅色」靠墊為起點，濁紅色、深紅色，暗紅色、帶紅的灰色和米色等等，將不同的紅色調重疊，形成色彩組合很有味道的室內裝潢。（土器宅，東京都）

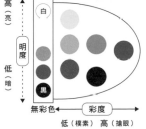

「藍色」的漸層色彩
讓人感覺到沉穩和安寧

牆壁、床單寢具、乃至掛在牆壁上的藝術品，使用了不同色調藍色系的寢室。由於同色系搭配的時候，圖案＋圖案組合起來也很容易，很適合在使用大量織品布料的寢室中挑戰看看。（英國威爾斯的度假小屋）

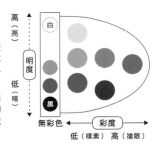

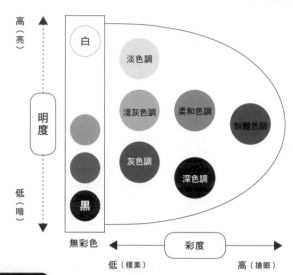

色調的例子

色調（TONE）是指，明度與彩度同時表現出來的結果。純色（鮮豔色調）在明亮和鮮豔度改變之後，會變化成極度淡薄的顏色（淡色系）或是帶有灰色的暗沉色（灰色調）等等，各種不同色調的色彩。同色調的搭配組合，是使用屬於各種不同色調的色系（詳細請閱P.64）構成的。

同一色調的色彩搭配是指，將各種不同色系的顏色，以色調一致的方式搭配組合。比如說，將淡色調中的紅色、藍色和黃色……進行組合。

這種配色方法最大的優點是，很容易作出使用多色、色彩繽紛的搭配組合。因為明亮度和鮮豔度一致所以整合容易，即使使用多種不同的色彩，也不容易互相衝突，能呈現出宛如調色盤一般美麗的空間。

此外，像是鮮豔色調給人有朝氣的感覺、柔和色調給人溫柔的感覺等，每個色調都各自有其固有的印象，能夠直接連結到想要的室內裝潢形象。請參考第64頁中所介紹的色調分類圖，試著挑選出符合形象的色調吧。

形象休閒又可愛的「淺色調」搭配組合。

具有自然的穩定感、形象沉著的「濁色調」搭配組合。

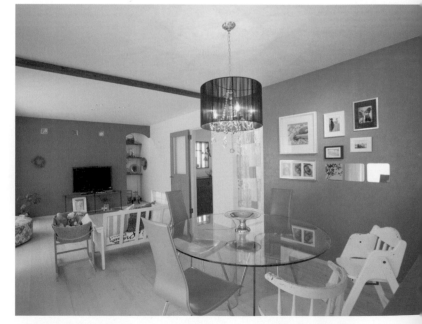

有著溫柔和愉快的感覺
「柔和色調」的室內裝潢

將薰衣草紫與橄欖綠應用在牆壁表面，與藍色的門與橘色的椅子組合之後，形成有如巴黎公寓般色彩繽紛的空間。（W宅‧福岡縣）

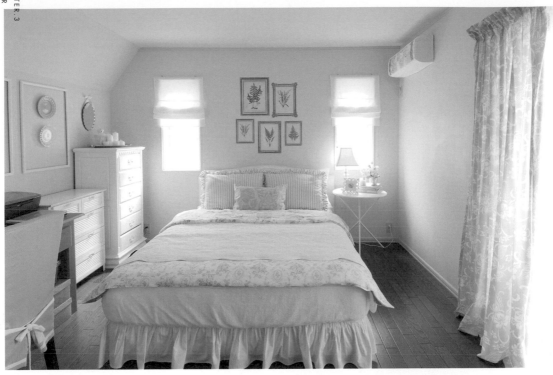

既明亮又浪漫的「淡色調」室內裝潢

使用多種淡色調的織品布料，形成浪漫的寢室空間。
跟白色的家具和窗框也很搭。（朴宅‧千葉縣）

散發出寧靜與優雅氣質的「淺灰色調」

綠色和灰色、米色等不同色相的顏色，只要色調一致
就能調和出美感。（Knox宅‧英國）

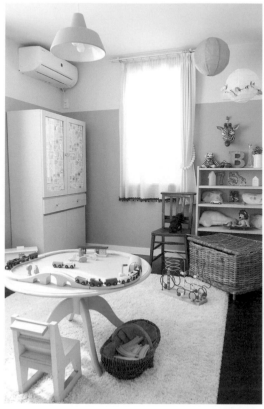

從檸檬黃到藍色
穩定又沉著的室內裝潢

接近綠色的檸檬黃櫥櫃、綠色的牆壁、藍色的裝飾品……。以令人聯想到植物和水的沉著色彩，搭配出可愛的兒童房。

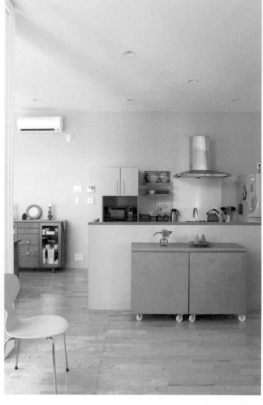

從橘色到綠色
宛如水果般的維他命色彩

牆壁塗成黃色、廚房的櫥櫃漆成綠色。藉由類似色的組合，讓兩種充滿朝氣又鮮明的色彩也能彼此調和，形成愉快且生氣蓬勃的室內裝潢。（Y宅・東京都）

類似色的搭配組合是指，將位於色相環中相鄰兩個顏色以內，色相類似的色彩作搭配。由於色系的差異小且色彩的性格類似，是很容易相互融合的搭配組合。

這樣的組合就像是晚霞的顏色與海洋逐漸變深的顏色、樹葉被日光照到的部分和陰影部分，這些自然界經常看得到的自然色彩漸層一樣，對人類來說非常熟悉、感覺很舒服，色彩很和諧並具有安心感。

紅色至橘色的暖色系漸層。給人活潑又溫暖的印象。

藍色至紫色的冷色系漸層。給人沉著、冷靜的印象。

Pattern **4** | COLOR SCHEME | 對比色 | 個性不同的兩種色彩
讓彼此更醒目的高手級配色法

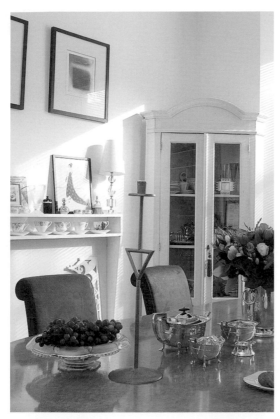

**綠色和紫色，將兩種有個性的色彩
優雅地搭配組合**

以極淺的綠色作為底色，使用少量略深的紫色當成重點。使用對比色，同時也降低明度和彩度的色彩運用可營造高貴氣息，是讓人想當成設計範本的室內裝潢。（Prentiss宅 美國）

**兩種鮮豔色彩的橋樑是
白色天花板與暗色調家具**

「考量到平衡感，故使用對比色。」話雖如此，兩種鮮豔色系的平衡搭配得相當出色。白色的分量以及家具統一使用深棕色，是成功的秘訣。（Barret & Odette宅·美國）

以帶紅色調的紫色搭配帶黃色調的綠色。個性強烈的對比色搭配組合。

將作為橘色對比色的藍色靠墊，當成重點的搭配組合。

對比色的搭配組合是指，將在色相環中位於對角線兩端的顏色（稱為對比色或是補色）加以組合。由於對比色的色彩性格也是相對的，給人反差大且鮮明的印象。是將彼此襯托得更醒目的搭配組合。

使用鮮豔的對比色時，會形成有刺激感的配色。將無彩色或中性色當成底色夾在中間，就能緩和對比度並且變得容易調和。降低彩度、將對比色用作主色和強調色的配色方式，則能呈現出優雅的氣質。

「白」不只是一種顏色還有許多變化！

找到「白色」當中含有的色彩元素 選出符合目標形象的「白」

經常被廣範圍地使用於室內裝潢上的「白色」。正因為如此，更要看穿
白色當中含有的少量「色彩要素」，挑選出適合室內裝潢形象的「白色」。

CHOOSE YOUR "WHITE"

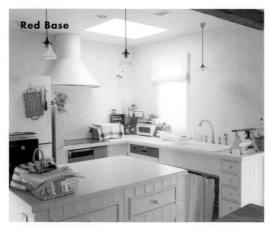

Red Base

感覺輕鬆且品味高雅的白色

被溫柔的白色包圍，有細膩優雅感的空間。正好適合貼磁磚的可愛廚
房。（島田宅・東京都）

Yellow Base

帶有溫暖感很容易親近的白色

與板材壁面的懷舊氣氛很相稱的白漆。跟溫柔的亞麻布床單寢具也很
相配。（松田宅・群馬縣）

Cool Gray Base

創造出冷冽空間的時尚白色

映照著從高處的氣窗射進來的光線，白色的牆壁醞釀出宛如藝廊般靜謐的氣氛。很適合
簡約現代風室內裝潢的淨白色。（小畑宅・千葉縣）

基本的「白色」選擇很重要

「牆壁要塗白色」、「用白色磁磚」，即
使這樣下訂單，出來的成果也有可能完全跟想
像的不一樣。原因在於，白色也有很多的種
類。具有溫暖感又讓人放鬆且品味高雅的，感
覺偏紅的白。具有溫柔樸素的質感的，帶黃色
調的白。能創造出冷冽空間，名喚「正白」的
白色，和略帶有藍色並含有灰色的俐落白等
等。請選擇符合嚮往的室內裝潢形象的白色。

CHAPTER

4

A chair, the best !

FURNITURE

為了打造出舒適的室內空間,如何挑選喜愛的家具、
家具配置的方式都非常重要。
本章介紹依品項·房間的配置重點以及人氣家具選品。

打造舒適空間的決定關鍵

依品項
選擇家具的重點

家具是生活的工具。設計、尺寸、機能性、耐久性等等,每一個環節都很重要。在此針對挑選時的重點進行解說。

▼

HOW TO SELECT

ITEM:1

餐桌和椅子的關係以及挑選方式的重點
DINING TABLE & CHAIR

桌板

材質以木製居多,依照木頭的種類而有不同的風情和堅硬度。此外還有玻璃和石頭、樹脂等材質。表面的塗裝方式和耐熱度、耐磨度、摸起來的觸感、維護方式等都要確認。

撐板

這種裝有撐板的桌子比較不容易歪斜。請確認想使用的椅子能不能收進餐桌下,扶手椅有時候會頂到撐板而收不進去。

靠背

重要的是角度要適合使用者。靠背高的椅子給人正式的印象,想讓空間看起來寬敞的時候,靠背較低或是使用木條等具有通透性的設計不但看起來清爽,重量也會較輕而方便移動。

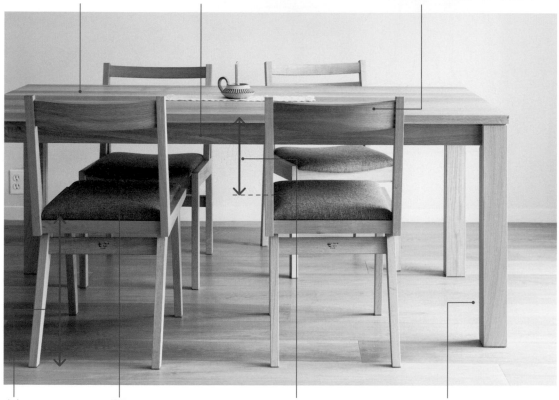

座高

一般來說,椅面的高度約在42cm上下。購買的時候,要脫下鞋子坐坐看。又簡寫為SH（Seat High）。

椅面

材質有木製、布面、皮面等等。兒童用的椅子因為飯菜經常掉落,所以選擇容易擦拭清理的材質（木製或人工皮革之類）比較安心。如果很擔心弄髒就裝上布套。

落差

桌面與椅面的落差,跟用餐的方便度和坐起來的舒適度大大相關。桌面和椅面的高度差距約在27至30cm之間,就能以良好的姿勢使用。

桌腳

將桌腳裝在餐桌四角的款式坐起來感覺比較寬敞,而裝在桌板內側的款式,於餐桌附近走動時腳比較不會踢到。

挑選椅子的重點

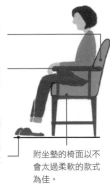

避免挑選深度太深、靠背的角度太大的款式。

如果選擇扶手椅，扶手部分的高度要能放進桌子的撐板下。

椅面則要注意雙腳是否能確實踩在地板上，大腿的後側是否有壓迫感，尤其要避免椅面前端下陷的款式。

附坐墊的椅面以不會太過柔軟的款式為佳。

1人份的用餐空間

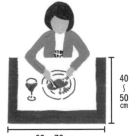

40～50cm

60～70cm

為了計算出餐桌的尺寸，請將圖中的尺寸乘以入座的人數，再預留一些空間。

餐桌椅組所必要的空間

225cm

170cm

W 140 × D 75cm

4人座（長方形）

放置4人用的餐桌椅組，約需要1.15坪的空間。由於扶手椅會需要比較長的桌子，在有限的空間裡建議使用無扶手的椅子。

250cm

250cm

φ100cm

4人座（圓形）

圓形雖然比長方形更占空間，但有著能以自然的姿勢跟鄰座的人交談的特點。擠一點還可以多坐一個人。

POINT. 01

尺寸

個人用餐空間以長60cm×寬40cm為基準 也要考慮到餐桌四周必須保留的空間

餐桌的尺寸以一人份的用餐空間（長60cm×寬40cm）為基準，將餐點擺設也納入考量之後，4人座最好要有135cm以上的長度。高度部分，以日本人的平均身高來說約在70cm上下，購買前先以坐看確認一下高度比較好。

此外，在餐桌的四周必須保留從椅子上起身、以及上菜等所需要的空間（請參照第84頁）。建議購買前先以準確的比例尺將桌子縮小，再放進空間設計圖裡配置看看。

POINT. 02

材質・塗裝

餐桌使用頻率高 要先確認耐用度和維護的方式

木製餐桌的桌板，大致區分為在合板的表面貼皮之類美化板的款式，以及原木製作的款式。由於單片原木製成的桌板價格很高，也經常使用原木的組合板。

PU塗裝表層的樹脂膜可以防止髒污和受損，日常的維護很簡單。只是，要再度進行塗裝之前，必須先將原本的塗層完全去除。僅適用於原木家具表面的油裝和蠟裝，不會妨礙木頭呼吸，是會隨著時間增添風味的表面加工方式，近年越來越受到歡迎。

POINT. 03

乘坐感

椅子要深深地坐進去 確認椅面的高度和深度

挑選餐椅的時候，請務必脫下鞋子確認坐起來的感覺。像是要把整個背部貼在靠背上般，深深地坐進去才是正確的測試方式。腳掌整個貼在地板上、大腿後方也沒有壓迫感的就是高度剛好的款式。有些商品的椅腳可以裁切，椅面太高的時候請向店方諮詢。

椅面分為板面和附坐墊的類型，請選擇長時間坐著也不會感到疼痛的款式。據說椅面與桌面的高度差（落差）在27至30cm的款式比較方便使用。

075

挑選沙發的重點
SOFA

面料
包覆布料或皮革的沙發，請先確認面料有無變形或起皺。若擔心弄髒，建議選擇面料可以送洗的類型。

靠背
高背款能夠支撐頭部，比較易於放鬆，但因為體積變大，也會為狹窄的空間帶來壓迫感。靠背角度的重點在於與椅面深度之間的平衡感，請選擇適合使用者的類型。

扶手
粗的扶手較有分量感，有些也能在上面放置托盤和飲料。細的扶手較不影響椅面的寬度，同時讓整體看起來很簡潔，適合狹窄的空間。若想在沙發上躺下，就選擇低座款。另外，容易弄髒的扶手可使用同一塊布做扶手套保護。

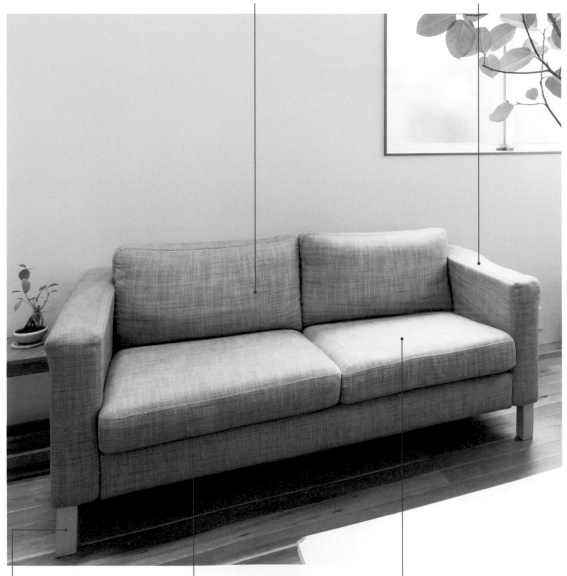

椅腳
椅腳長的設計看得到地板表面，空間感覺較寬敞，給人輕盈的印象且容易打掃。看不到椅腳的設計給人沉穩的印象。

椅框
沙發的骨架是由打造沙發形狀的椅框，以及支撐底座的底框所構成。椅框是由木頭和鋼鐵等材料製成。另外，考量到搬運，請於事前確認好沙發的尺寸以及動線和出入口的寬度。

椅面
若想坐在上面喝茶，請選高度在40cm上下的款式，想悠閒地放鬆時則選低座的款式。若是過低會很難站起來。避免選擇坐下時感覺得到裡頭彈簧的款式。

尺寸

乘坐空間的尺寸以一人約60cm為基準
實際試坐來確認看看

此外，沙發不只是整體的尺寸，座位部分的尺寸也很重要。以一人約60cm為基準。扶手細的款式，除了不影響椅面寬度，整體也有簡潔俐落感。

「放置椅墊型」的沙發以寬度和深度都偏大的款式居多，坐起來很寬鬆，適合寬敞的客廳。「面料包覆型」的則以深度較淺的款式居多，放在小空間裡也不會有壓迫感。

沙發的配置有I型、對面型、L型等等。狹小的空間中，將擱腳凳拿來當凳子使用，更節省空間。

由於沙發跟身體接觸的面積較廣，不適合體格就很容易感到疲勞。在賣場裡跟挑選餐桌時一樣，請脫掉鞋子實際坐下來確認看看。

椅面的高度，以坐下之後接觸到沙發的大腿後側不會感到被壓迫的款式最佳。也要確認椅面的角度和深度、靠背的角度是否貼合身體。因為家庭中每一個人的體型都不一樣，也有使用靠墊來調節座椅深度的必要。

標準的沙發尺寸

要分別確認整體與座位的尺寸。扶手粗則座位部分可能會意外狹小。但是，粗扶手具有能在上面放置托盤和飲料的功能。配合乘坐者的體型，利用靠墊調整深度。

1人座 D90cm W80～90cm

2人座 D90cm W160～180cm

3人座 D90cm W210～240cm

材質・乘坐感

是否久坐也不容易感到疲勞
針對椅面的彈性與高度確認

座位的底座部分一般是先繃彈簧和PU泡棉、鬆緊帶，上面再使用坐墊材料。坐墊材料有PU泡棉和化纖棉、羽絨和舖棉等等，材質依等級不同，隨著坐墊材料的密度不同，在耐用度、乘坐感、價格上也會出現差異。

試坐沙發的時候，要確認坐起來會不會疲勞、坐墊會不會變形、能不能輕鬆地站起來、大腿後側會不會有壓迫感等等。請選擇椅面與靠背有適度的張力，能夠支撐身體的款式。

設計・面料

設計會直接影響到尺寸
要瞭解面料的維護方法

高背的設計雖然能夠支撐頭部，但高度會讓小空間有壓迫感。長椅腳的設計看得到地板面，則能讓空間感覺變寬敞。

面料當中最受歡迎的是織品。不管是包覆型還是布套型的，只要定期噴上高安全性的撥水噴霧就能防止髒污。天然皮革雖然高價卻耐用，用得越久越有風味。廉價且維護方式簡單的人工皮革，對於有幼兒的家庭來說很便利，等孩子長大再把面料換成織品也可以。

ITEM : 3

挑選床鋪的重點
BED

床墊
從地板到床墊的高度，以能坐在上面的40至45cm使用較方便。雙層床墊因為體積很大，可能會造成壓迫感。另外，床底要使用排骨架等透氣性佳的類型。

床頭板
床頭板選擇與地板呈垂直方向豎立的類型，比較節省空間。若無法放置床邊桌，可選附有層架的床頭板。

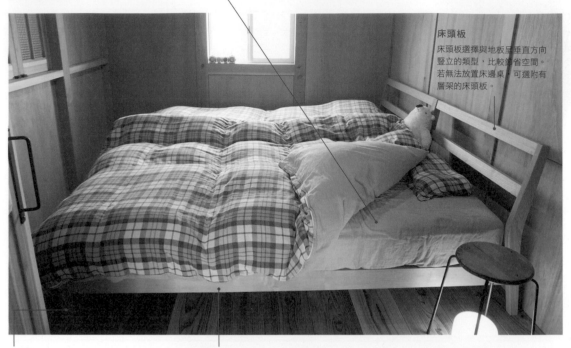

床腳
有床腳的設計比較容易確保透氣性，打掃也容易。吸塵器的吸頭可以進得去的高度為佳。

床架
沒有豎板的類型比較容易整理床鋪。雖然有豎板棉被比較不容易掉落，但是空間感覺會比較狹窄。

POINT. 01

尺寸

床架與床墊
即使有標準尺寸也要實際測量

床鋪是由床架與床墊所組成，可以分別購買。這兩者雖然都有標準尺寸，但因為設計不同，實際尺寸也是各種各樣。

由於整體尺寸會隨著床頭板的有無和設計而改變，請實際測量並檢視。身材高大的人，建議選擇長度在210cm左右的加長型。

標準的床墊尺寸（台規）		
	寬度（W）	長度（L）
單人	106cm（3.5尺）	188cm（6.2尺）
雙人	152cm（5尺）	188cm（6.2尺）
雙人加大	182cm（6尺）	188cm（6.2尺）
雙人特大	182cm（6尺）	212cm（7尺）

POINT. 02

躺臥感

購買床墊的時候
請實際平躺確認

重點在於能毫不費力地保持熟睡時仰躺的姿勢，並且能夠順利地翻身。如果床墊太軟身體會陷下去而不好睡，翻身時也會造成肌肉的負擔。太硬則無法分散體重，血液流動會變差，增加不必要的翻身次數而導致無法安眠。

直接碰觸到身體的填充物部分也要作確認，選擇肌膚觸感與吸濕性佳的類型。購買的時候，請實際平躺在上面看看。一部分會塌陷下去或者會感覺到彈簧的就不行。請多翻身幾次，確認一下會不會持續搖晃。

其他家具的確認要點
CHECK POINTS OF OTHER FURNITURE

ITEM : 4

CUPBOARD
餐具櫃

☐ 是否具備適合設置場所的機能。請審慎思考過是要在廚房使用，還是在餐廳使用再挑選。廚房用的，要有能容納烤麵包機等家電的開放空間比較便利。如果電子鍋要放在上面使用，到上層為止要有相當程度的空間，也要考慮四周是否為耐熱性夠強的材質。如果是餐廳用的，建議選展示收納與隱藏收納兩者兼具的類型。

☐ 收納餐具的部分，確認是否能放得下手邊最大的盤子。櫃子內部的尺寸也要測量確認。

☐ 門板的鉸鏈結構是否夠牢固。如果是玻璃門，選擇強化玻璃製的比較好。

☐ 抽屜是否會搖晃。內部附有刀叉收納盤的更好。

☐ 高的款式，要確認是否附有防止傾倒的裝置。

ITEM : 5

LIVING TABLE
茶几

☐ 桌面的高度與是否符合用途。喝茶之類的一般使用方式，建議高度為30至35cm，如果要用來吃輕食，則以稍高的40至45cm使用較為方便。

☐ 桌面選擇不容易受損、破裂的類型。玻璃桌面選強化玻璃製的較安心。

☐ 撞到桌角的時候，是否不容易受傷。如果是空間狹窄又有小孩的家庭，選擇桌角較圓或是橢圓形的桌子比較好。

☐ 是否能夠輕易地移動。附有輪子的類型在打掃和重新配置時較為便利。

☐ 是否附有層板或抽屜。具備放置報紙和雜誌、遙控器等物品的空間，桌子上面比較不會變得雜亂。

ITEM : 6

CHEST & CLOSET
五斗櫃&衣櫃

☐ 抽屜的結構是否夠牢固。底板和側板有沒有使用堅固的材料。接合部位夠不夠穩固。

☐ 抽屜是否能夠順利地開闔。重複測試多開闔幾次比較好。

☐ 抽屜是否會搖晃。抽屜兩側如果有縫隙，蟲子和濕氣會容易跑進去。

☐ 最上層的抽屜高度是否容易看到內部。太高的五斗櫃很難使用。

☐ 最上層的抽屜選擇高度在視線以下的比較好。

☐ 衣櫃的門是否符合設置的空間。門片分為外開門、拉門、折疊門三種類型，狹小的寢室使用拉門或折疊門比較好。

☐ 衣櫃的吊衣桿是否夠堅固。

ITEM : 7

AV BOARD
電視櫃

☐ 坐在沙發上的時候，是否為不需抬頭，就能以輕鬆的姿勢看到電視的高度。大畫面電視機或地板起居型的客廳，矮櫃的類型為佳。

☐ 是否具備可以收藏放映機器和光碟類的收納空間。請確認層板和抽屜內部的高度和深度尺寸。放映機器的收納空間使用有玻璃門的款式，比較不容易沾灰塵。

☐ 是否能夠簡單地連接線路。層板與背板上是否開有配線用的洞。

☐ 頂板和層板的耐重度是否足夠。

ITEM : 8

SHELF
層架

☐ 層板的深度和高度，是否適合想要收納的物品。

☐ 層板的位置調節時大概需要多少間距。

☐ 層板的耐重度是否足夠。特別是層板寬度較大的時候一定要確認。不過，即使重量在限度內，使用時也請避免將重物都集中在一個地方。重物放在下層，越往上放的東西越輕，將重心放低，家具就不容易傾倒。

☐ 高的層架是否附有防止傾倒的裝置。

2

打造空間的骨架，讓生活便利又美好

家具配置
三大基本原則

▼

LAYOUT RULE

「隔間要從家具的配置開始思考」，
這樣想的人有增加的趨勢。
家具的配置決定了
生活便利度以及室內裝潢的美感。

RULE 1

考量到人的行動和行為 從「動線規劃」與「場所安排」開始思考家具的配置

家具配置的基本在於「動線規劃」以及「場所安排」。

人在家中，為了烹調和上菜而會從廚房→餐廳、為了晾曬衣物而會從洗臉台→陽台，諸如此類生活必要的移動從不間斷地進行著。思考如何將這些動作變得更有效率，就稱為動線規劃。假如家具會妨礙人的行動，導致被迫繞遠路或側身走路，會給人很大的壓力。在狹窄的空間當中，考慮不擺放沙發，改以餐廳作為放鬆的空間，像這些縮減家具的考量也是必要的。

再者，擺放家具就等於是在該處打造人的安居場所。舉例而言，在沙發旁邊設置可以放茶和眼鏡的小桌子，而在為了讓方便在用餐前擺放餐具，而在餐桌側邊放置餐具櫃等等，為了讓該場所變得舒適便利，周邊的家具和收納家具也要進行配置。

家具配置的基本是「動線規劃」

走廊

餐具櫃

冰箱

TV

客廳

餐廳

廚房

窗簾　　櫥櫃

→ 人的動線

人通過所必要的空間

低矮家具之間的距離
兩側都是低矮家具的時候，由於上半身活動比較輕鬆，通道寬度最少只要50cm。

50cm～

低矮家具與牆壁的間距
一側是牆壁或高大家具的時候，通道寬度最少要有60cm左右。

60cm～

側身通過

45cm～

面朝正前通過

55～60cm

正面相對的兩人擦身而過

110～120cm

確保動線上具有足夠的通道空間，跟生活便利度是有直接關聯的。家人較為高大的家庭，經常來回走動的場所和多人聚集的空間，最好稍微寬敞一點。

RULE 2

了解使用家具時必需的「動作空間」

動作空間是指，人在進行動作的時候需要的空間範圍。比如開抽屜、拉椅子、坐在沙發上將腳伸出去、更換床單等等，為了使用家具，必須在家具四周保留的空間。

若僅按照家具的尺寸來判斷「放得下‧放不下」，可能會造成通道消失、抽屜和門打不開等狀況，變成難以生活的空間。特別是抽屜的動作空間會隨著深度而改變，請多留意。

此外，很容易被疏忽的是窗戶四周，為了開關所必要的空間不必多言，窗簾也意外地有厚度，依據布質和綯褶的分量會往外突出20cm左右，這部分在家具配置時也必須要考慮到。

家具的尺寸與動作尺寸

一般而言，打開抽屜需要90cm、沙發和咖啡桌之間要30cm、人通過則最少要有50cm的寬度。而因為通道實際上會用來搬運托盤或換洗衣物，有90cm左右的寬度會比較好。

90cm 30cm 50～60cm

RULE 3

注意到「左右對稱」或「非對稱」想像中心線進行配置

配置家具就如同打造空間的骨架一般。骨架越堅固，空間看起來就越清爽。家具配置的基本考量，是暖爐位於中心的西洋式室內裝潢常見的「左右對稱」，以及如和室「床之間」等和式空間常見的「左右不對稱」。請先瞭解這兩者的基本特徵，並作為家具配置的基礎。

另外，家具隨意地放置，會給人亂糟糟的印象。家具的中心線配合牆壁或窗戶的中心線，像這樣將某處設定為軸線，以此為基準來配置家具，看起來就會很清爽。

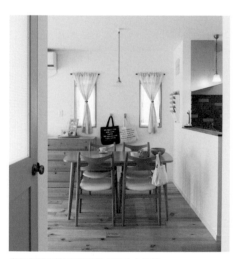

家具和燈具對齊窗與窗之間的中心線

桌子中心點和燈具的位置，配合小窗與小窗間的中心線，這樣的配置讓室內裝潢看起來更清爽又美觀。（Y宅‧神奈川縣）

看起來清爽的家具擺設法

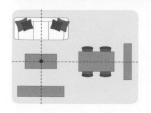

擺設多樣家具時，先設定基準線，家具的中心線或端點線與之對齊，看起來就會很整潔。基準線與牆壁或窗戶的中心線吻合，感覺更舒服。

西歐國家基本的左右對稱是具有安定感的配置

左右對稱的配置是西歐國家室內裝潢的基本。相較於非對稱的配置，能容納更多的物品。（菅原宅‧福岡縣）

和式空間裡常見的非對稱是重視「間距」的配置

左右不對稱的配置多見於和式空間。物品少量而精簡，活用留白的配置方式。（小菅宅‧兵庫縣）

〔依房間〕配置家具的基本重點

依家具配置的方式不同，
生活便利度也會跟著改變。
在此介紹符合各房間目的的
家具配置基本重點。

▼

FURNITURE LAYOUT

3
LESSON

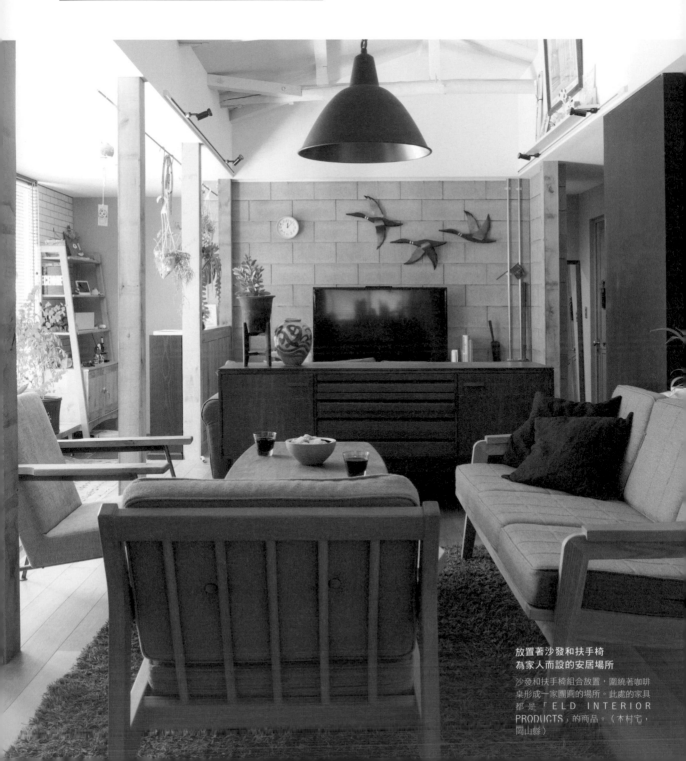

**放置著沙發和扶手椅
為家人而設的安居場所**

沙發和扶手椅組合放置，圍繞著咖啡桌形成一家團圓的場所。此處的家具都是「ELD INTERIOR PRODUCTS」的商品。（木村宅，岡山縣）

客廳擺設的必要空間

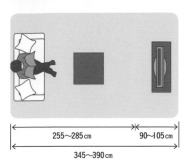

Ⅰ型

僅擺設2人座或3人座沙發時的配置方式。因為是兩人並肩而坐，身體距離也非常近的配置法，具有很放鬆親密的感覺。適合一個人住或只有夫婦兩人的私人型客廳。

255～285cm　90～105cm
345～390cm

對面型

臉是面對面，但身體距離很遠的配置方式。具有面試般一邊看著彼此的臉一邊交談的緊張感，是適合接待的配置法。將3人座沙發貼著牆壁、1人座沙發改成凳子，空間就能配置得更簡潔。

90～105cm　220～250cm　90～105cm
400～460cm

L型

臉不是正面相對、身體稍微靠近的配置方式。具有適度的親密感以及獨立性。如果角落貼著牆壁，視線會更寬敞且具有開放感。因為是配置成類似ㄷ字型、接近圓形的形狀，交談起來更容易。

255～285cm　90～105cm
345～390cm

確保活動時必要的空間之後 設置符合家庭人數的「安居場所」

客餐廳是用來放鬆、進食、招待訪客等，家庭當中使用目的最多的空間。因此，必要的家具和物品很多，人的行動也很複雜。建議回想一下在該處生活的方式，思考能夠確保動作和動線必要空間的家具配置。

再者，客餐廳最重要的是打造符合人數的「安居場所」。因為沒有人是站著吃飯或放鬆的，所以打造安居場所就是打造坐下的場所。和室可以利用坐墊靈活地調節，但西式空間就有必要思考椅子的配置。可以放置好幾張大型沙發，或是一人座沙發與凳子、擱腳凳的組合，製造出符合家庭人數的安居場所。

沙發與茶几之間需要的空間

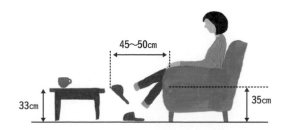

45～50cm
33cm　35cm

休閒風格
椅面較低，可以輕鬆坐著的休閒式沙發。茶几與沙發之間必須要有能讓腳向前伸或翹腳的空間。

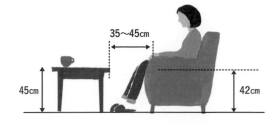

35～45cm
45cm　42cm

正統風格
以拘謹的姿勢坐著的正統式沙發。茶几與沙發的間隔可以小一點。茶几使用高度約45cm左右、較高的款式比較方便。

餐廳裡寬鬆地配置著家具

櫟木材質的餐桌椅組是椅子和長凳的組合,在同樣的空間增加可入座的人數。廚房吧台與窗子、餐桌之間個
別保留了讓人通行的空間,是很方便上菜的配置。(七里宅·愛知縣)

餐桌周圍必要的空間

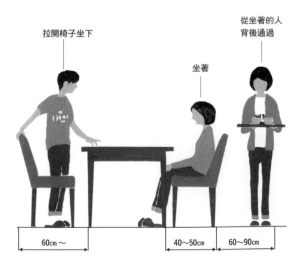

拉開椅子坐下

坐著

從坐著的人
背後通過

60cm~

40~50cm

60~90cm

為了方便站起和坐下,座位必須要有約60cm的空間。要從坐著的人背後
通過,從桌邊算起必須有1m以上的空間。若不為活動保留最小限度的空
間,生活上會很不方便。

餐廳擺設的必要空間

225cm

W140×D75cm

170cm

4人座(長方形)

放置4人用的餐桌約需要1.15
坪的空間。若空間狹窄,將
餐桌其中一邊靠著牆壁比較
節省空間。由於扶手椅很占
寬度,有限的空間中建議使
用無扶手的椅子。

235cm

W180×D85cm

330cm

6人座(長方形)

正統的餐廳會在桌子短邊設
製扶手椅,作為主位。空間
小或是常有客人的家庭,改
用長凳比較節省空間,入座
的人數也比較有得通融。

250cm

φ100cm

250cm

4人座(圓形)

圓形雖然比長方形占空間,
卻能以自然的姿勢和旁邊的
人交談。桌腳位於圓形中央
的類型,入座的人數比較能
靈活調整,擠一點就能多坐
一個人。

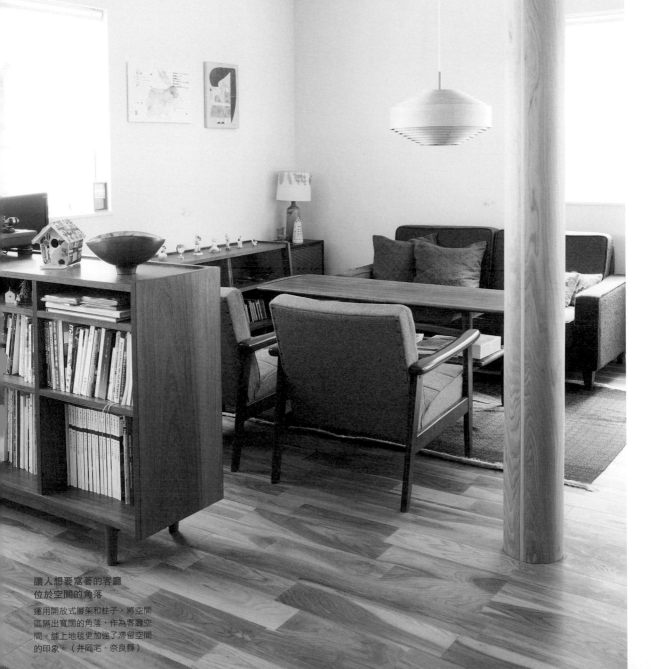

POINT 2

「能夠放輕鬆」的客廳 重點在於打造讓人想要停留的空間

家庭團圓或與朋友們聚會等等，能放鬆地享受談話樂趣的客廳，重點在於沒有人潮流動、讓人想要停留在那裡、彷彿被包圍起來的空間＝滯留空間。

被沙發包圍著的空間越接近圓形，越能夠形成宛如圍著篝火談天一般親密的氣氛。在該處鋪上地墊，更加能夠演繹出「想要停留的空間」。

就算沒辦法製造出被包圍的空間，也不要把通道設置在坐著的人面前，請用心營造能讓人放鬆的客廳家具配置。

讓人想要窩著的客廳
位於空間的角落
運用開放式層架和柱子，將空間區隔出寬闊的角落，作為客廳空間。舖上地毯更加強了滯留空間的印象。（井岡宅・奈良縣）

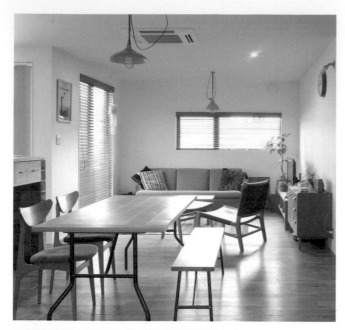

餐廳至客廳的視野很開闊，適合視線開放型的沙發座向

能從餐廳看見在客廳的家人的沙發配置，反映出想要和家人維持互動的期望。（T宅‧京都府）

在沙發方向上花心思 控制可以看得到的物品

改變沙發方向能夠控制看得到的物品，以及不想被人看到的物品，若是客廳、餐廳與廚房位於同個空間的開放式起居（LDK），不妨配合生活風格，試著改變沙發方向。

家裡有幼童的時候，為了從廚房看得到客廳，將沙發的正面朝向廚房（視線開放型），這樣比較有安心感。訪客很多的家庭以及忙碌的家庭，則使用沙發背對廚房的配置（視線分離型），生活感不會進入視野裡，比較能夠放鬆。折衷型則為將雙方的優點加以結合的配置方式。

視線分離型的座向 讓客廳產生獨立感

沙發背面向著餐廳和廚房的配置。雖然是一體式空間，卻能打造出具有獨立感、坐在沙發上時可以放鬆的客廳。沒做完的家事和日用品也不容易進入視野。（G宅‧埼玉縣）

沙發面向中庭放置
表現出開放感

朝向中庭設置落地窗，屋內外融為
一體。從沙發上就能將視線投向中
庭，充分享受寬敞感。（向井宅・
鹿兒島縣）

POINT

4

意識到視線的延伸性 就能夠表現出「寬敞度」與「開放感」

實際的生活當中，坐在沙發上看得到的物品，跟沙發看起來的感覺差不多同等重要，同時也左右著空間的舒適度和寬敞感。注意一下沙發放置的位置和方向、從該處看得到的物品，以及想被看到的物品。

想要讓空間感覺寬敞的時候，就把沙發放在角落以延伸視線的方向。只要在視線前端準備藝術品和展示品來吸引目光，視線就會往該處延伸。空間狹窄的時候，將沙發面朝窗戶方向配置，視線就會落在屋外，感覺很舒服且有開放感。

視線到達餐廳廚房的方式

若從餐廳可以直接看到廚房，印象容易雜亂。可以使用捲簾之類的物品遮擋視線（下圖），或是以吧台作出區隔，同時將餐廳家具擺成與廚房呈直角的方向，視線就不會那麼直接。

依據沙發座向視線展開的方式

視線開放型

若將沙發朝向廚房，就能廚房→客餐廳、客餐廳→廚房這樣彼此交換視線和談話。能夠一邊烹飪一邊看到小孩玩耍的情況，適合正在生養小孩的年齡層。因為從沙發可以看遍餐廳廚房，有時會給訪客留下雜亂的印象。

視線分離型

雖可以從廚房遠眺客廳及餐廳，但是從沙發看不到餐廳跟廚房。雖然是開放性的空間，在餐廳和客廳待著時可以不用在意彼此的視線。推薦給訪客多的家庭，以及想讓視線朝向屋外的家庭。

折衷型

左邊兩種的折衷方案。只要坐在沙發上朝向正面，就不會直接看到餐廳及廚房，但也能輕易將視線朝向餐廳及廚房。沙發靠牆壁放置，能有效利用空間，由於視線也會落在屋外，感覺有寬敞感和開放感。

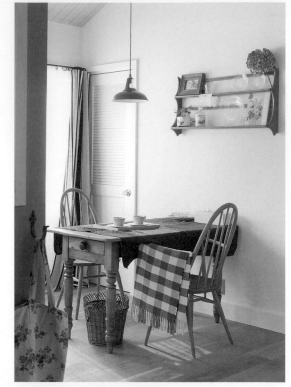

裝飾著雜貨的壁掛架成為視覺的焦點

餐廳的牆壁以展示著喜愛雜貨的壁掛架裝飾，形成視覺焦點。（中村宅·福井縣）

製造出視覺的焦點 營造有節奏感的美好室內裝潢

客廳·餐廳裡頭務必要有「視覺焦點」。這裡指的是在進入空間的瞬間，視線會自然集中在「空間最精彩的部分」，可以利用圖畫或展示品、美麗的家具等製造。

想要創造出淺顯易見的精彩之處，成為讓人更有印象的角落。

部分全都收拾乾淨。要是空間裡滿滿都是裝飾，就會搞不清楚哪裡才是精彩之處，導致室內裝潢給人散漫的印象。使用落地燈和壁燈等照明器具照亮該處空間，能強調出精彩之處，成為讓人更有印象的角落。

想要創造出淺顯易見的精彩部位，技巧在於將視覺焦點以外的部位。

所謂的「視覺焦點」

就是空間中目光會自然地停留、注射視線的「注視點」。在打開門的時候最先映入眼簾的牆壁，以及坐在沙發上時會看到的牆壁上製造視覺焦點最有效果。

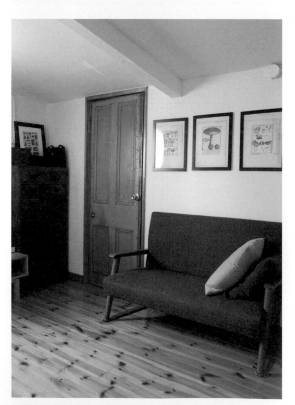

沙發上方牆壁並排的三幅畫讓人很有印象

放置在私人房中的沙發上方，排列著裝框的古董植物畫，成為吸引目光的角落。（谷宅·兵庫縣）

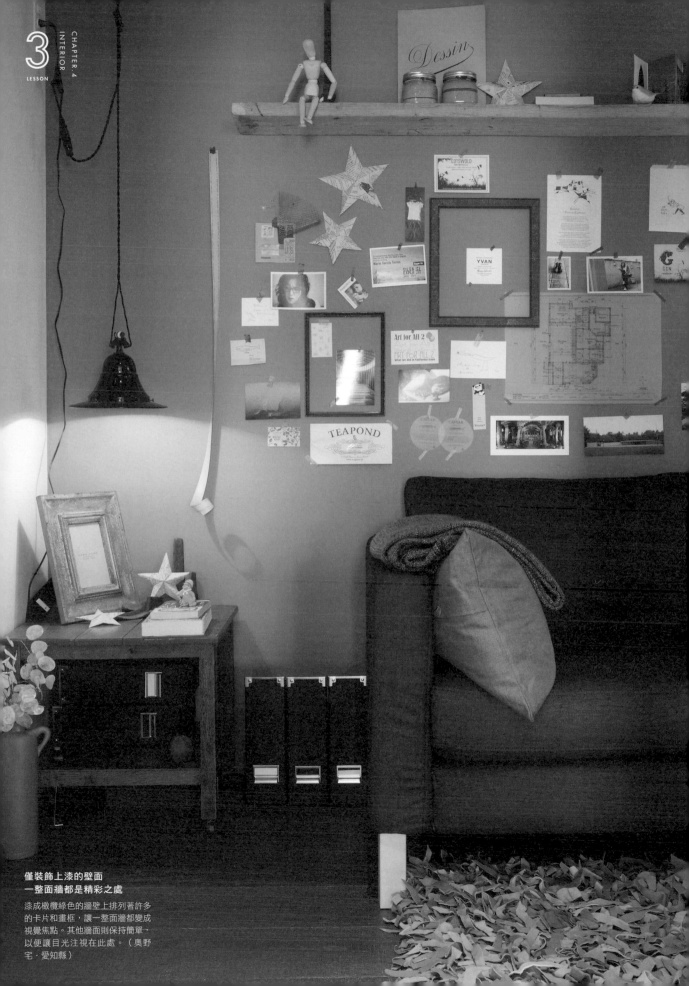

僅裝飾上漆的壁面
一整面牆都是精彩之處

漆成橄欖綠色的牆壁上排列著許多
的卡片和畫框，讓一整面牆都變成
視覺焦點。其他牆面則保持簡單，
以便讓目光注視在此處。（奧野
宅・愛知縣）

ROOM : 2

BEDROOM
寝室

預留開關室內門與整理床鋪、取出放入物品時必要的空間

在寢室裡不只是就寢，還會進行更衣或化妝等動作，床鋪之外的收納家具也是必要的。

床鋪四周的通道寬度保留最小限度就沒問題，但若沒有預留整理床鋪等動作的空間，更換床單時就會變得很麻煩。床鋪旁邊如果配

置有床邊桌和五斗櫃，不僅能確保整理床鋪的空間，還可以放置燈具、眼鏡、時鐘、手機等物品，相當便利。床鋪與外開門式的衣櫥之間必須要有大約90cm的動作空間，拉門和折疊門式的衣櫃則只要有50至60cm就能夠開關了。

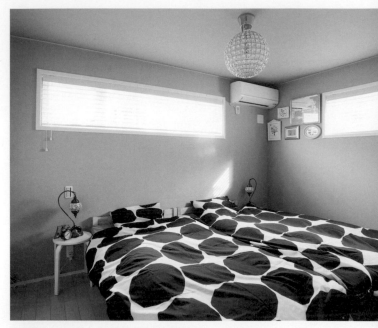

將兩張單人床並排，確保有整理床鋪的空間

將兩張單人床並排，床頭配置凳子以放置燈和時鐘，預留整理床鋪的空間。（M宅，東京都）

床鋪四周需要的空間

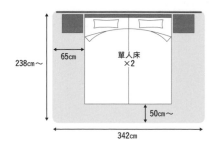

238cm～ 65cm 單人床×2 50cm～ 342cm

單人床×2
若放置兩張單人床，在床上翻身等不會影響對方，能放鬆地睡眠。如果其中一張貼著牆壁放，則整理床鋪會較困難。

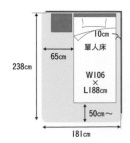

10cm 65cm 單人床 W106 × L188cm 238cm 50cm～ 181cm

單人床×1
床鋪若緊貼著牆壁擺放，棉被會無法鋪好而滑落。與牆壁間隔約10cm，預留棉被的厚度。

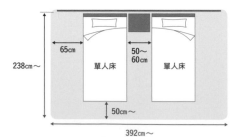

65cm 50～60cm 單人床 單人床 238cm～ 50cm～ 392cm～

單人床×2
兩張單人床分開來放，必須要有約3坪大的空間。若還要放置衣櫃和梳妝台，則沒有4坪以上會顯得侷促。

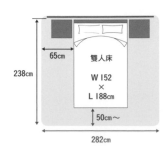

65cm 雙人床 W152 × L188cm 238cm 50cm～ 282cm

雙人床×1
只要有2.25坪以上就可以放置雙人床，適合狹窄的寢室。依據門的位置，開關時可能會有碰到床鋪的情形，要注意。

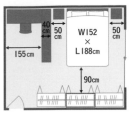

5坪的寢室 ❶

隔間家具的高度避免妨礙到書房的通風和採光，但也要考慮到書房的燈光會不會打擾到伴侶的睡眠。

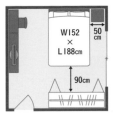

4坪的寢室 ❶

若放置一張雙人床的話，就有空間放置書桌或化妝櫃。也能夠放五斗櫃和電視。

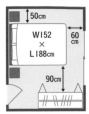

3坪的寢室 ❶

若放置雙人床，只要確保床的三邊有人可以走動的空間，整理床鋪就很方便。

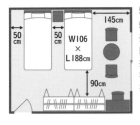

5坪的寢室 ❷

5坪的房間，兩張單人床即使分開放，也有餘裕打造夫妻的私人客廳，放置迷你茶几和椅子。

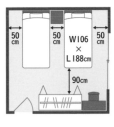

4坪的寢室 ❷

兩張單人床分開放的基本平面圖，衣櫃的旁邊可以放書桌或梳妝台，但角落的照明要花點心思。

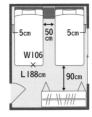

3坪的寢室 ❷

頭朝向寬度較窄的牆壁，放置兩張單人床。即使其中一張床的寬度較窄，床鋪和牆壁之間還是僅能留下大約5cm。

POINT 2

運用床頭背牆的家具配置 形成有機能性又美麗的寢室

在歐美這種稱為「床頭背牆」，也就是把床頭板貼著牆放的配置相當基本。床鋪遠離容易受到外界空氣寒暖影響的窗邊，在保護身體不會太冷或太熱的同時，心理上也會獲得安心感。

此外，床頭背牆通常會作為寢室的視覺焦點，以圖畫或布料裝飾。不妨將位於床鋪上方的寬闊牆面，當成寢室空間裝潢的亮點。

寢室的舒適度跟居住的舒適度也有關聯。不只是用於睡眠，也可放置小型的茶几和椅子，享受看書和音樂的樂趣，打造成變化豐富的室內空間。

保持簡單的同時 又很有特色的寢室

客房中的白牆與藍色系重點牆面之間的對比很美麗。床頭背牆上掛著簡單的裝框藝術作品，形成空間的特色。（米山宅・北海道）

KID'S ROOM
兒童房

POINT 1

讓孩子能自己整理房間
思考不會產生壓力的配置方式

兒童房裡頭必要的家具會隨著成長而有所變化。幼兒期是衣物與玩具的收納櫃，學齡期為書架和書桌、衣物和運動用品等，也需要更大的收納櫃。能變化組合或追加的可調式家具，可以配合成長輕易地改變配置，相當方便。

更換衣服和收拾房間等，能夠訓練獨立的場所。收納和床鋪的配置要考量到小孩的使用便利性。寬度有限的兒童房裡，有時候家具只要大個幾公分就沒辦法開關門。請實際測量房間和家具的正確尺寸，並預留不會造成壓力的活動空間來進行配置。

兒童房同時也是讓孩子自己

家具與家具之間必要的空間

書桌和開放式層架之間的間隔保留70cm左右，面朝向書桌時，只要轉身就能迅速地拿到書本。

書桌與床鋪之間保留110cm左右，即使有一人坐著，另一人也可以從後面通過。若不須從後面通行，保留70cm即可。

五斗櫃為了保留拉開抽屜和彎腰的空間，間隔必須要有75cm。間隔太狹窄會讓拿取及放回物品變得困難。

寬度90cm的雙門對開式衣櫃，與床鋪之間的間隔必須要有90cm。若是拉門或折疊門式的衣櫃，50至60cm即可。

床鋪和開放式層架之間有50至60cm的空間即可。深度較淺、高度較高的家具，為了防止在地震時傾倒請進行固定。

兒童房平面圖範例

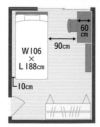

3坪的兒童房

書桌背對床鋪，這樣作功課時比較能專心。為了防止手部遮到光，書桌配置在窗戶位於慣用手相反側為佳。

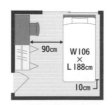

2.25坪的兒童房

放得下床鋪、書桌、收納櫃的大小。也可選擇內含書桌和收納櫃的高架床。若有其他收納的場所，1.5坪即可。

增加收納用具
方便自己動手收拾

雖然設置了衣櫃，但因為孩子還小，為了方便他們自己將玩具和繪本拿取收回，另外擺放了較低的收納櫃。（I宅・埼玉縣）

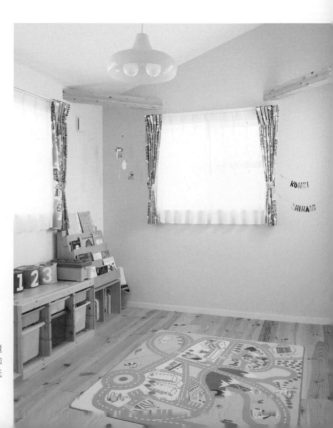

隨著成長而變化的6坪兒童房平面圖範例

幼兒期

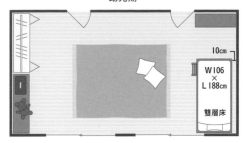

W106 × L188cm
雙層床
10cm

因為在餐桌上作功課的情形比較多，不擺放書桌，中央設置寬闊的遊戲空間。

小學生

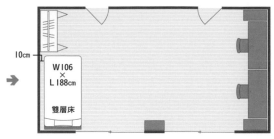

10cm
W106 × L188cm
雙層床

書桌靠著同一面牆壁並排，以捲簾或書櫃區隔，製造獨立感。

中學生（異性2人的情況）

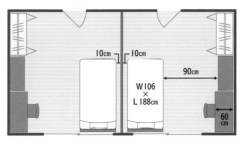

10cm 10cm
90cm
W106 × L188cm
60cm

獨立的個人房間是必要的。如果將來想把一間房分隔為二，在興建的時候就要先計畫好門窗和電源插座等的位置。

中學生（同性2人的情況）

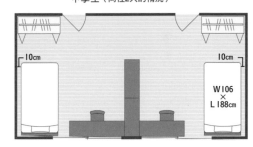

10cm
10cm
W106 × L188cm

即使成為中學生也不用完全區隔開，使用坐在椅子上就看不到旁邊的高書櫃，大略隔開也很好。

POINT 2
幼兒期、學齡期、青春期配合孩子成長的家具配置

兩個小孩的家庭裡，似乎到小學低學年為止，大多會兩個孩子使用同一間房。因此，在孩子還小的時候興建的房子，設置這種預先於兩處裝設門，以便將來能夠分隔成兩間房的寬敞兒童房是很常見的。

兩個小孩的家庭裡，似乎到小學低學年為止，大多會兩個孩子使用同一間房。因此，在孩子還小的時候興建的房子，設置這種預先改變家具的配置。幼兒期為了讓孩子在寬闊的地板上輕鬆自在地玩耍，家具要盡量減少，並且靠著牆邊放置。到了青春期就以收納家具區隔或設置牆壁，尊重孩子的隱私權、打造能專心用功的環境。

這樣的隔間，能配合成長來改變家具的配置。

一間房裡兩張書桌並排的學齡期配置方案

僅作大略區隔且附有閣樓的姊妹共用房間。為了將來能分成兩個房間所以門有兩扇，現在則並排著款式相同的書桌。（島田宅．東京都）

「VARIO DESK SET」
W120×D55×H72cm
¥13萬3380（椅子另售，
¥3萬8880）

使用稀有的黑檀木材質。「HORSE SHOE DINING TABLE」
W180×D85×H70cm ¥20萬6280起

融入日本的住宅中
高品質的室內裝潢用品

集結了丹麥Eilersen公司以及義大利製造商Porada等世界頂級品牌的家具，還有原創品牌家具的商品陣容。使用簡約＆自然風格的單品，空間更容易調和。也請務必看店內符合日本住宅需求的尺寸，且款式變化豐富的兒童用家具。直營店於日本全國共開設27間店鋪，不定期舉辦可以向專家學習的室內裝潢講座。

ACTUS新宿店

東京都新宿區新宿2-19-1
BYGS大樓Ⅰ·2F
☎ 03-3350-6011
🕚 11：00〜20：00
休 不定期休
www.actus-interior.com/

人氣最高的長壽商品。「STREAMLINE COUCH SOFA」
W210×D151×H83（SH42）cm ¥39萬9600起

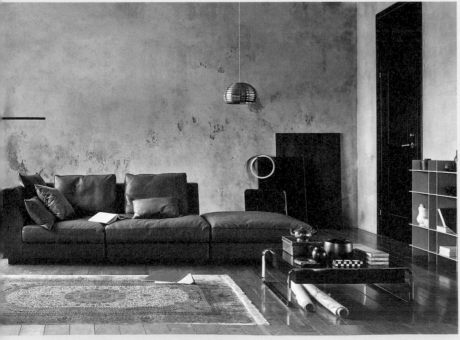

「PREMIUM BESPOKE SYSTEM SOFA」 W276×D92×H76（SH38.5）cm ¥69萬9840起

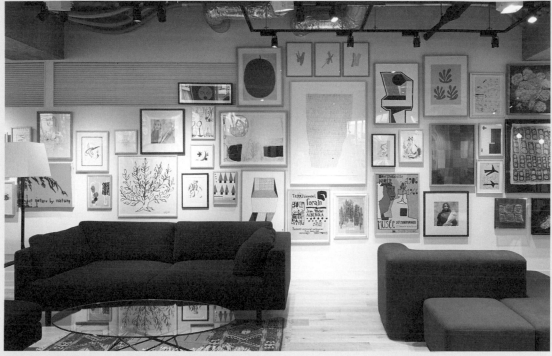

靠背低、能有效利用空間的組合式沙發，推薦給小型的空間。

抽屜可以當成工具箱攜帶。「CONTOUR DRAWER」W120×D40×H72cm ￥21萬6000

寬幅的扶手可以用來放咖啡。「DIMANCHE SOFA」W207×D90×H80（SH45）cm ￥29萬1600

桌板使用白橡木的原木，鋼製的桌腳給人俐落的印象。「SOUDIEUX TABLE」W160×D85×H71.5cm ￥18萬3600

法國設計師Serge Mouille出品的纖細設計。「LAMPADAIRE I LUMIERE」W45×D47×H170cm ￥8萬4240

簡單的設計，鏡子部分可以蓋上當成書桌使用。「e.a.u DRESSER MAPLE」W80×D43.5×H78cm ￥18萬7920

shop：002

IDÉE

家具全部都是高品味的原創設計

主打來自國外的合作設計師與內部設計師的原創家具，從嶄新的外型到簡單當中又充滿細節的單品，都是很講究的高級設計。機能取向且易於使用的原創家具系列，以合理的價格提供，也廣獲好評。能完整體驗該品牌世界觀的旗艦店開設於東京的自由之丘，日本全國共設有11間店鋪。

IDÉE SHOP 自由之丘店

東京都目黑區
自由之丘2-16-29
BYGS大樓 I・2F
03-5701-7555
11：30～20：00
（週六・日、
國定假日11：00～）
全年無休
www.idee.co.jp/

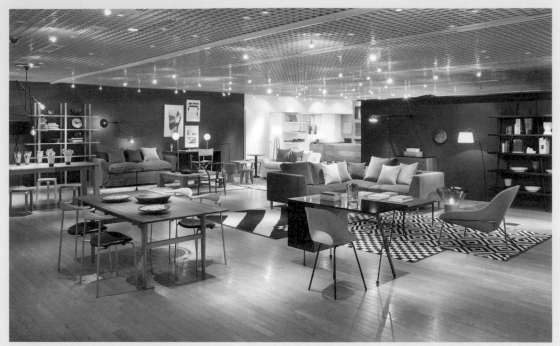

能夠刺激想法和靈感的店內陳設，新鮮的色彩搭配組合很迷人。

與任何風格的空間都能契合的普遍設計。「ELGIN」W203×D93×H88（SH44）cm ¥86萬4000

椅套的款式變化很豐富。「ELLIPSE 3SEATER SOFA」W244×D114×H77（SH43）cm ¥46萬2240起

特色在於交叉的桌腳。「PETTERSSON TABLE」W180×D90×H73cm ¥20萬5200

獨特的鳥籠形狀吊燈。「SMALL VOLIERE」φ45×H36cm ¥11萬3400

「MOSAIC RACK」W100×D34×H201cm ¥23萬7600

shop : 003

THE CONRAN SHOP

**陳列著從世界各地
精心挑選出來的高品質家具**

有著從世界各地嚴選出來的單品，再加上原創商品的強大陣容。兼具優秀的機能性、設計性的單品都集結在此。不只是家具，織品與餐具、園藝用品等的各式生活用品也很豐富。在英國風的洗練設計當中，保留著幽默元素也是其魅力之一。日本全國共設有6間店鋪。

THE CONRAN SHOP 新宿總店

東京都新宿區西新宿3-7-1
新宿PARK TOWER 3・4F
☎ 03-5322-6600
🕐 11：00～19：00
休 週三
www.conranshop.jp/

shop : 004

TRUCK

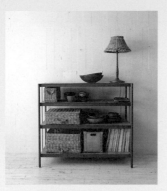

「DOCK SHELF」W118×D46×H104.5cm
¥20萬1960

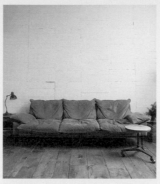

「DT SOFA」W240×D85×H70（SH35）cm
¥96萬5520

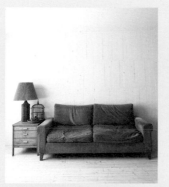

「FK SOFA」W204×D96×H80（SH43）cm
¥44萬8200

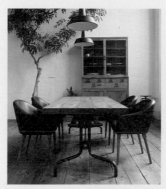

「198.GATTO TABLE」W200×D85×H71cm
¥49萬2480

使用越久越增添風味
重視材質質感的家具

1997年開幕以來，持續製造出重視
材質質感的原創家具的人氣商店。活
用木頭、皮革、鐵等材質的家具，簡
單的設計使用越久越增加韻味，與居
住者融合成一體。家具和燈具是主打
商品，為生活風格增添色彩的居家雜
貨也很充足。隔壁還開設了使用
TRUCK家具的咖啡廳「Bird」，可
以悠閒地享用餐點。

TRUCK

大阪府大阪市旭區
新森6-8-48
☎ 06-6958-7055
🕐 11:00～19:00
休 週二、第一、三個週三
https://truck-furniture.co.jp

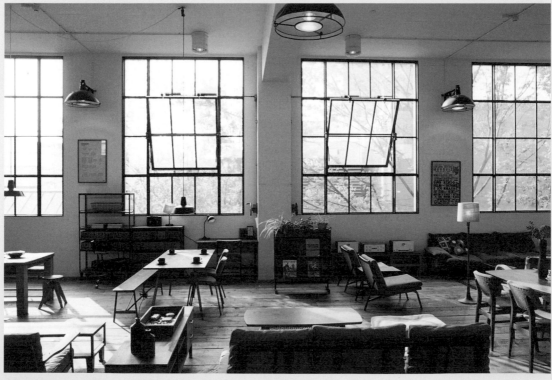

窗戶直達天花板。具有開放感的店內，氣氛輕鬆到讓人忘了時間。

椅框和面料可以訂製。「N'FRAME SOFA」
W156.2×D76×H78（SH40）cm ￥25萬
4448起

七個抽屜可以分門別類收納衣物，相當便
利。保護油塗裝。「CHEST 7 DRAWERS」
W93×D50×H95.5cm ￥21萬600

北之住宅設計社

原木表面以自然材質塗裝
可以跨世代使用的家具

使用北海道產的櫟木和板屋楓原木，
由工匠親手以卡榫工法精心製作而成
的高品質家具。木材表面以取自亞麻
種子的亞麻仁油和蜜蠟塗裝。可以長
久使用、不受流行左右的簡單設計很
受喜愛。

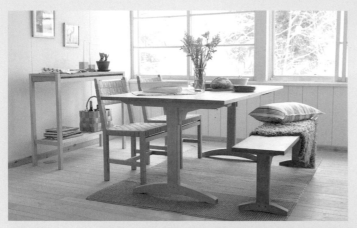

雙桌腳讓桌下使用起來很寬敞，不只是椅子，搭配長凳也很合適。「DINING TABLE
SHAKER」W160×D85×H72cm ￥18萬3600起

北之住宅設計社 東川展示中心

北海道上川郡東川町
東7號北7線
☎ 0166-82-4556
🕙 10:00～18:00
休 週三
www.kitanosumai
sekkeisha.com/

THE PENNY WISE

繼承了英國的傳統
高人氣的松木材質家具

以出身英國正統的「PAUL WILSON
SERIESE」為首，還有尺寸適合日式
生活的原創系列家具。使用松木等原
木製作的自然風家具品項也很充足。
附設的「COLONIAL CHECK」則是
織品專賣店。

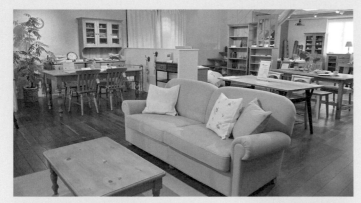

從超過100種的天然布料當中挑選，一張張地手工製作出
包覆型或布套型的沙發。

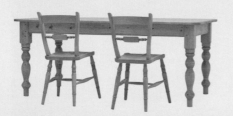

定番的「PAUL WILSON DINING TABLE」
W180×D90×H76cm ￥13萬5000
「SCROLL CHAIR」W46×D50×H83
（SH45）cm 各￥3萬5640

中型尺寸的「BOOKCASE M」
W87×D34×H121cm ￥10萬
8000

THE PENNY WISE 白金展示中心 &
COLONIAL CHECK白金店

東京都港區白金台5-3-6
新宿PARK TOWER 3・4F
☎ 03-3443-4311
🕙 11:00～19:30
休 週二
www.pennywise.co.jp/

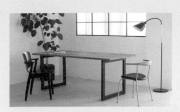

以直線組合而成的簡單外型。「KNOT DINING TABLE」W120×D80×H71cm ￥14萬5800起

能與喜愛的餐具相互映襯的設計。「KNOT CABINET」W75×D34.5×H135cm ￥16萬7400

形成空間特色，分量感滿點的矮沙發。「Glove」W220×D90×H67（SH37）cm ￥46萬4400起

shop : 007

karf

既基本又很有型
設計感絕佳的家具

以款式基本且散發出材質本身的質感，隨著時間流逝更融入生活的家具為概念，展示著主要委託國內特約工廠細心製作而成的家具。除了設計很有型的原創家具之外，還有北歐訂製家具、室內觀葉植物、燈具等等，種類豐富齊全。

karf

東京都目黑區目黑3-10-11
☎ 03-5721-3931
🕐 11：00～19：00
休 週三（遇國定假日照常營業）、過年期間
www.karf.co.jp/

簡單且使用感很好的長賣款。書桌和五斗櫃連背面的加工都很仔細，不貼著牆放也OK。「desk type 18 c+l」W120×D60×H72cm ￥15萬9840

椅面是牢固的壓克力織帶，坐起來感覺相當地柔韌。「chair type 09」W58.6×D55×H83（SH45）cm ￥7萬3440

不挑使用場所，小巧的萬能五斗櫃，也可以放在玄關。「side chest type 06」W30×D30×H80cm ￥7萬3440

shop : 008

SERVE

活用楓木材質的魅力
簡單又有自然風的家具

材質、構造、形狀、使用便利性都很講究的楓木家具專賣店。突顯楓木纖細的木紋，簡單且百看不膩的設計，全部都是原創的。慎重地使用特別砍伐下來的北海道產板屋楓，交由國內熟練的工匠親手製作而成。

SERVE 吉祥寺店

東京都武藏野市吉祥寺2-35-10 1F
☎ 0422-23-7515
🕐 11：00～18：00
休 週二
（遇國定假日照常營業）
www.serve.co.jp/

使用檜木製成的餐桌。「ORDER VIBO TABLE」W〜150×D〜80×H72cm ¥〜7萬3440

具有高級感的皮革包覆方形椅墊。「CLOUD 3P SOFA〈LEATHER〉」W183×D84×H80（SH46）cm ¥24萬6240

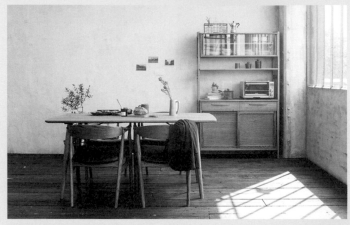

能夠打造出具有溫暖感的空間。椅背和緩的弧度能貼合背部。面料有兩種可選。「CREW CHAIR」W57×D57×H70（SH42）cm 各¥2萬8080

shop : 009

MOMO natural

風格自然且中規中矩
跨越世代的廣泛人氣

除了以天然木為基調的自然風格家具之外，原創的窗簾和地毯、燈具、餐具等具有柔和風情的單品也很多。家具使用品質良好的美國與紐西蘭產木材，於岡山的自有工廠裡製作。日本全國共開設10間店鋪。

MOMO natural 自由之丘店

東京都目黑區
自由之丘2-7-10
HALE MA'O
自由之丘大樓 2F
☎ 03-3725-5120
🕐 11:00〜20:00
休 全年無休
www.momo-natural.co.jp/

軟硬度適中，坐起來充滿舒適感。「ALBERO COVERING SOFA 3SEATER」W179×D77.5×H77（SH39）cm ¥9萬6984

也可收納家電。「STRADA KITCHEN BOARD OPEN」W120.5×D45×H180.5cm ¥16萬4160

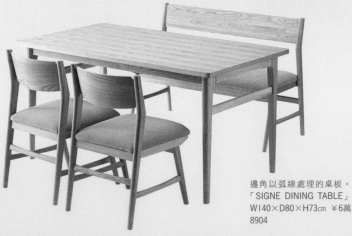

邊角以弧線處理的桌板。「SIGNE DINING TABLE」W140×D80×H73cm ¥6萬8904

shop : 010

unico

懷舊當中有著新意
貼近生活的室內裝潢

沙發和餐桌、床鋪、收納等等，涵蓋整體居住需求的商品，能夠以平實的價格入手。能因應自然風、現代風、北歐風等廣泛的喜好。小型家具也很充足，適合小空間的搭配，日本全國共開設37間店鋪。

unico 代官山

東京都澀谷區惠比壽西
1-34-23
☎ 03-3477-2205
🕐 11:00〜20:00
休 不定期休
unico-lifestyle.com/

已成為品牌象徵的長賣商品。損傷和皺紋會增加韻味，能夠期待使用後模樣的沙發。
「FRESNO SOFA 3P」W190×D85×H80（SH42）cm ￥29萬9160

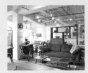

特色在於魚骨拼花紋的桌板。因為結構厚重，也可以當成工作台。「WARNER DINING TABLE」W160×D85×H74cm ￥14萬5800

椅面和靠背處都有墊子，坐起來感覺很舒適。「SIERRA CHAIR」W48×D63.5×H78（SH44）cm 各￥2萬2680

ACME Furniture

想尋找1960至70年代的 美國老家具就來這裡

將1960至70年代的美國西海岸風格老家具，交由專門師傅維修保養。推出忠實重現當年細節的椅子，以及富有風格的原創家具。高品質木材與鐵組合而成的「GRAND VIEW」系列也很受好評。

ACME Furniture 目黑通店
東京都目黑區目黑3-9-7
☎ 03-5720-1071
🕐 11：00～20：00
休 不定期休
http://acme.co.jp/

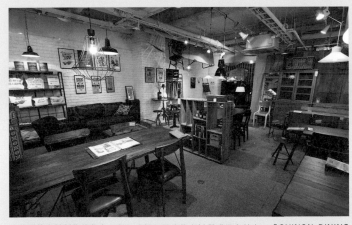

桌板以舊木材製作的餐桌。每一片都不同的舊木材質感很有魅力。「CHINON DINING TABLE L」W180×D73×H73cm ￥8萬8560

將背部的靠墊取下，就能輕鬆地橫躺。椅框是梣木材質。「JFK SOFA」W170×D93×H76（SH40）cm ￥16萬7400

「CHINON CHAIR LEATHER SEAT」W41×D50×H83（SH46）cm ￥2萬4840

journal standard Furniture

源自時尚品牌 男性化的室內裝潢

提倡由老物件加上潮流改造製成的原創家具，以及國內外品牌組合出來的混搭風格。在居家裝飾裝飾上也投注不少心力，源自時尚品牌的商店特有搭配方式值得注目，日本全國共開設7間店鋪。

journal standard Furniture 澀谷店

東京都澀谷區神宮前6-19-13 1F・B1
☎ 03-6419-1350
🕐 11：00～20：00
休 全年無休
http://js-furniture.jp/

木頭質感很舒服的電視櫃。榮獲GOOD DESIGN獎。「SOLID BOARD QT7037」W203.7×D42×H46cm ¥29萬1600

兩隻腳的餐桌，塗裝方式可以指定。「DU5310ME」W150×D90×H69cm ¥16萬2000

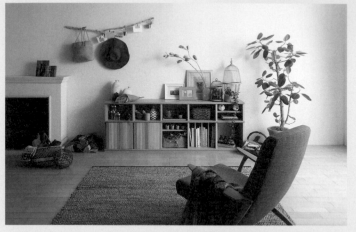

自由度很高的系統收納櫃。兩段式設計既沒有壓迫感，還可以搭配矮几。「CELLTAS QW40 SHELF 8件組」W202.7×D38×H72.2cm ¥14萬8824

Karimoku

突顯出木頭的優點
老牌國產製造商的堅持

1940年創立，是日本最大型的家具製造商。推出適合日式生活、高品質的基本款家具。設計感覺得到木頭柔和溫暖的觸感、可以安心長期使用的家具都集結在這裡。可以慢慢挑選的展示中心（無零售）於日本全國共設有25間店鋪。

karimoku家具 新橫濱展示中心

神奈川縣橫濱市港北區新橫濱1-12-6
☎ 045-470-0111
🕐 10:00～18:00
休 週三
（週國定假日照常營業）
www.karimoku.co.jp/

三隻腳的咖啡桌。桌板下的層架可以放置電視遙控器和書籍等等。「CFT-02A」φ60×H55.1cm ¥9萬720

就連背面的加工都很講究的五斗櫃，用於區隔空間時也能面面俱到。「CHT-013D」W120×D45×H81cm ¥26萬7840

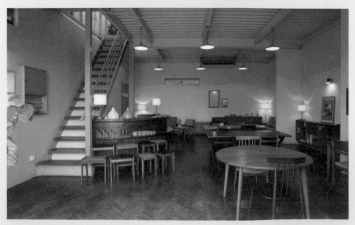

右為平紋原木桌板的餐桌。「DNT-06A Dining Table」φ120×H72cm ¥25萬560
左為輪輻狀靠背的椅子。「CHR-05」W48×D54.4×H87（SH43）cm 各¥7萬3440

STANDARD TRADE.

活用木紋美麗又堅固的
櫟木材質，誠實地製造家具

使用具有優秀耐久性的櫟木原木，從設計到製作、維護保養等都在自有工廠中進行。追求品質、連細節都不放過的原創家具，有著簡單又具有沉穩感的設計。也能應對家具訂製以及住宅和店鋪的內部裝潢等空間設計的需求。

STANDARD TRADE. 玉川店

東京都世田谷區玉堤2-9-7
☎ 03-5758-6821
🕐 10:00～19:00
休 週三
www.standard-trade.co.jp/

深澤直人出品的長賣款式「HIROSHIMA ARM CHAIR（板座）」W56×D53×H76.5（SH42.5）cm ￥9萬3960

T字型椅背的楓木與色彩鋼板的對比很有魅力。「T1 Chair」W40.3×D44.3×H73（SH44.6）cm ￥5萬8200

據稱重量僅有2.5kg的超輕巧設計。「Lightwood Chair（Mesh Seat）」W46.8×D46.1×H76.2（SH43）cm ￥4萬6440

shop : 015

MARUNI木工

與國內外設計師共同製造
簡單卻又美得出奇的家具

1928年發祥於廣島的老牌家具製造商。與深澤直人、Jasper Morrison等活躍於世界的設計師共同合作的家具很有名。講究強度與機能美，還有製造商獨家的3年品質保證制度。日本全國共開設4間店鋪。

MARUNI東京

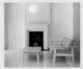

東京都中央區東日本橋3-6-13
☎ 03-3667-4021
🕐 10:00～18:00
休 週三
www.maruni.com/jp/

「MATHSSON SERIES EASY SOFA」W186×D72 ×H77（SH38.5）cm ￥31萬9680起

「HERON ROCKING CHAIR」W58.2×D85.3×H93（SH42.8）cm ￥9萬6120起

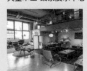

特徵是柔和的曲線。「BUTEERFLY STOOL」W42.5×D31×H38.7（SH34）cm ￥4萬8600

shop : 016

天童木工

以現代風的名作家具為首
製作美觀且有格調的家具

包含柳宗理的「BUTEERFLY STOOL」和劍持勇的「EASY CHAIR」等，以1950至60年代的日本設計師名作為首，發售高品質的家具。總公司工廠位於山形縣，以能夠自由彎曲木頭的成形合板技術，實現出美麗的曲線型設計、輕巧、強度兼備的家具構造。

天童木工 東京展示中心

東京都港區濱松町1-19-2
☎ 0120-24-0401
🕐 10:00～17:00
休 國定假日、夏季・冬季會公休
www.tendo-mokko.co.jp/

光滑潤澤的皮革很美麗。「I.D.V.2 SOFA（Moor Oxford Leather）」W243×D91×H83cm ￥61萬5400

表面以啞光白漆塗裝。附收納功能。「Chiva Coffee Table」W114.6～135.6×D80.6～101.6×H32.2～45.7cm ￥12萬9900

桌板是白色玻璃。伸展式的「Milano Extension Table」W140～190×D100×H74.5cm ￥23萬1900

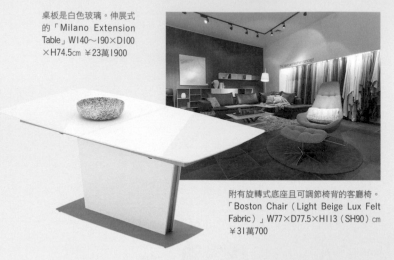

附有旋轉式底座且可調節椅背的客廳椅。「Boston Chair（Light Beige Lux Felt Fabric）」W77×D77.5×H113（SH90）cm ￥31萬700

shop : 017

BoConcept

以丹麥為據點的
都會風設計室內裝潢品牌

於世界60個國家開設了260間店鋪的國際性品牌。販售將丹麥傳統設計加以改良的都會風格家具。以便於改變配置的「MODULAY SYSTEM 家具」為首，感受得到正因為是日常使用，更要追求美感和機能性的北歐設計理念。

BoConcept 南青山本店

東京都港區南青山2-31-8
☎ 03-5770-6565
🕐 11：00～19：00（週六・日、國定假日～20：00）
休 不定期休
www.boconcept.com/ja-jp/

shop : 018

ARFLEX

美感、品質、機能兼備
簡約現代風的家具

以義大利出生、日本培育的原創品牌為中心，銷售義大利的現代風格家具，提出充滿夢想、能豐富心靈的生活方案。也販售配合家具用的窗簾和地毯、植物、藝術品等等，可進行大幅度的搭配規劃。日本全國共開設4間店鋪。

ARFLEX東京

東京都澀谷區廣尾1-1-40
惠比壽PRIME SQUARE 1F
☎ 03-3486-8899
🕐 11：00～19：00
休 週三
www.arflex.co.jp/

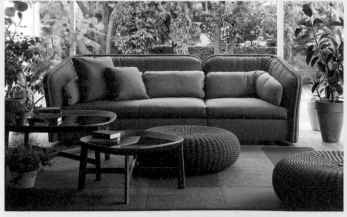

質感高級，渾圓外型很符合女性設計師特質的高背沙發。「BIBBI」W257×D98×H87（SH41）cm ￥95萬1480起，不含訂製靠墊）

「NT」W56×D56.2×H77.7（SH43.5）cm ￥7萬6680起

1971年發售以來的長賣商品「MARENCO」W110×D97×H66（SH39）cm ￥26萬6760起

CHAPTER
5

Corn

Helmet

Trapezoid

LIGHTING

燈具可說是營造舒適空間的決定性要素，
是越來越受到注目的關鍵單品。
從挑選方法、照明規劃的基本，到人氣設計師的燈具都在此介紹。

LESSON.1 LIGHTING BASIC / LESSON.2 LIGHTING TECHNIQUE
LESSON.3 LIGHTING SELECTION

恰當的燈光營造出舒適的空間

燈具種類與挑選方法的基本課程

成為空間營造的決定性要素而受到注目的燈具，不僅只是款式設計，
從光線的照射方式、擴散方式等基本的知識來一一認識吧。

▼

LIGHTING BASIC

THEME
1

主照明與輔助照明

一室多燈的照明方案
提昇機能性與情調

照明分為「主照明」和「輔助照明」。主照明的目的在於大致且平均地照亮空間整體，代表性燈具為吸頂燈。輔助照明則是照亮有限範圍，依照用途分成兩種類型。一種是如檯燈，補足視覺工作必要亮度的燈具。但是，即使手邊的亮度足夠，空間整體太暗也會給眼睛造成負擔，要注意這一點。輔助照明的另一種，是為了營造空間的氣氛，或使用於亮度不夠的場所，地板燈和壁燈就屬於這種類型。

僅在天花板的正中央設置一盞吸頂燈這種照明方法，容易導致室內裝潢缺乏變化。另外，將空間整體設定成適合細膩作業的亮度，則對於平日生活來說太過刺眼，同時也很浪費電。

照明規劃當中要充分考慮到用餐、看書等生活行為，將主照明與輔助照明均衡地組合配置，讓視覺工作變得舒適，空間的氣氛也獲得提昇。

主照明（整體照明）

嵌燈
因為埋設在天花板裡面使用，適合希望燈具本身不要太顯眼，以簡單為目標的室內裝潢，以及天花板較低的空間。

吸頂燈
直接裝設在天花板上，從高處照亮整個空間，是最常見的主照明。近年壓迫感較小的薄型款式也很豐富齊全。

吊燈
以電線或鏈條從天花板垂吊下來的燈具，多用於餐廳照明。因為種類豐富，挑選時請考慮餐桌的尺寸以及用途。

水晶燈
具有裝飾性，能讓客廳與起居室呈現得很華麗的多燈型燈具。天花板低的空間請選擇燈具高度較低的款式。

輔助照明（局部照明）

壁燈
裝設在牆壁上的燈具。由於牆面會變明亮，空間因而產生深度，看起來變得寬敞。燈具變成室內裝潢的重點。

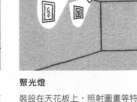

聚光燈
裝設在天花板上，照射圖畫等特定的對象。主照明過亮時效果會打折扣。特徵是可以改變光的方向。

牆角燈
埋設在靠近地板的牆壁裡，照亮腳邊。主照明＋牆角燈的組合讓腳邊變得明亮、提昇安全性。通常裝設於走廊和樓梯、寢室裡。

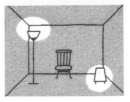

落地燈（立燈）
當成閱讀燈和陰暗角落的輔助照明使用。光線從低處開始擴散的款式，能演繹出沉穩的感覺。

	LED燈泡	白熾燈泡	日光燈
商品例	LED燈泡	白熾燈泡	日光燈
色溫	●燈泡色為略微帶紅的白色。 ●白晝色是偏白的、清爽的顏色。 ●晝光色是略微偏藍的顏色。	帶有紅色調，柔和又有溫暖感的顏色。	●燈泡色為略微帶紅的白色。 ●白晝色是偏白的、清爽的顏色。 ●晝光色是略微偏藍的顏色。
質感·指向性	●形成陰影，讓物品看起來有立體感。 ●具有指向性，能精準地照射目標物品。	●形成陰影，讓物品看起來有立體感。 ●具有指向性，能精準地照射目標物品。	●不易形成陰影，光線平均。 ●指向性很低。
發熱量	較低 （與白熾燈泡相比）	—	較低 （與白熾燈泡相比）
點亮·調光	●按下開關之後，立即點亮。 ●可耐受重複開關燈。 ●也有可調光的款式。	●按下開關之後，立即點亮。 ●即使頻繁地開關燈，也不會耗損燈泡的壽命。 ●與調光器併用，可調光範圍為1至100%。	●按下開關之後，有時要稍微花點時間才會點亮。 ●頻繁地開關燈，會讓燈泡的壽命變短。 ●無法調光。
電費	便宜 （與白熾燈泡相比）	—	便宜 （與白熾燈泡相比）
壽命	長 （約4萬小時）	短 （1000～3000小時）	長 （6000～2萬小時）
價格	高 （與白熾燈泡相比）	—	高 （與白熾燈泡相比）
適合場所	需要長時間開燈或是高處等不容易替換燈泡的場所。	想讓對象物品看起來更美觀的場所，需要白熾燈泡特有的溫暖感的場所。	需要長時間開燈的場所。

（照片提供／PANASONIC）

LAMP TYPE
LED LIGHT BULB / WHITE LAMP / FLUORESCENT LAMP

THEME 2

燈泡的種類

省能源的LED燈泡是主流 與白熾燈泡、日光燈分別使用

在省電的目標之下，相對於熱效率差的白熾燈泡生產量萎縮，LED燈泡迅速地普及化。與白熾燈泡相比，LED燈泡的電費約為五分之一，壽命約長20倍，具有高度節能性。此外，近年還出現了能重現白熾燈泡色溫和氣氛的款式。雖然不及LED，但日光燈也有高效率和壽命長的款式。還有燈泡形和圓形等等款式，種類相當豐富。不妨先考量過燈具和燈泡的價格、點亮時間等條件之後再按場所分別使用。

一般燈泡型LED的光線擴散方式

散射型 光線往全方向擴散

下方型 光線往下方擴散

接近一般的白熾燈泡，照亮全方向的類型。適合用來當作客廳及餐廳的吸頂燈、嵌燈、落地燈、餐廳的吊燈。

正下方發亮的類型。適合用來當作走廊和樓梯、廁所、洗臉台等狹窄場所的嵌燈，以及僅照亮圖畫與藝術品等一部分牆面的聚光燈。

照明器具的光線擴散方式

挑選照明器具的時候
也要確認光線擴散的方式

即是在相同位置設置瓦數相同的照明器具，光線出來的方向和強度也會隨著燈具而有所不同，並改變空間的氣氛。配光指的是來自照明器具的光線之擴散方向與擴散方式。共有五種模式（參照左圖），取決於燈具的設計與燈罩和外殼的材質。

舉例而言，主照明使用了嵌燈，或是吊燈的燈罩不透光的時候，全部的光線都會直接向下擴散，形成「直接配光」。雖然適合局部需要較強亮度的場所，但是因為燈泡沒有被東西覆蓋，容易感到刺眼。將光線打到天花板和牆壁上，從其反射的光線得到亮度的「間接配光」，則以不刺眼的柔和光線為特徵。挑選配光適合空間運用方式的燈具，與愉快舒適的生活有直接關聯。

從型錄挑選照明器具的時候，想像一下光線會以何種方式擴散，若可以，請在燈亮的狀態下於展示中心裡先確認比較好。

LIGHT DISTRIBUTION

PENDANT / BRACKET

照明器具的配光模式

pattern.1　直接配光

全部的光線直接向下照射。因照明效率高，適合局部需要強烈亮度的時候，但是天花板和空間的角落容易顯得陰暗。適合用於餐廳的吊燈或壁燈。

pattern.2　半直接配光

大部分的光線都往下方擴散，一部份穿透具透光性的燈罩，往天花板擴散。比起直接配光較不刺眼，陰影也比較柔和。能防止天花板和空間的角落變得太過陰暗。

pattern.3　間接配光

全部的光線都先打到天花板或牆壁上反射，從反射出來的光線得到亮度。雖然照明效率會降低，卻不會刺眼且能形成沉穩的氣氛。想營造氣氛的時候，使用可調整角度的長臂燈。

pattern.4　半間接配光

跟間接配光幾乎一樣，照射在天花板與牆壁的反射光，一部份穿透燈罩和燈殼向下擴散。光線不會直接進入眼睛，給人柔和的印象。適合想要避免光線刺眼的客廳等用來放鬆的空間。

pattern.5　全體擴散配光

光線透過乳白色玻璃或壓克力製的燈照，往全方向柔和地擴散。降低眩目度和陰影的柔和光線，平均地照亮空間。適合較寬敞空間的照明。

燈罩的材質與光線擴散方式

	玻璃、壓克力	金屬
吊燈		
壁燈		
光的特徵	材質為透光的乳白色玻璃或壓克力時，光線會擴散到燈罩和外殼的周圍，形成柔和的印象。	材質若為不透光的金屬製品，外殼的周圍會變暗，光影的對比變得很清晰。

IMPRESSION OF THE ROOM

PENDANT / BRACKET / SPOTLIGHT / DOWNLIGHT

打光方式與空間的印象

照亮天花板與牆面
可演繹出空間的寬敞感

照射天花板與牆面，具有讓天花板變高、面積看起來變廣的效果。適合營造出具有開放感且能安心的空間。

照亮地板和牆面
可形成沉穩的氣氛

天花板保持陰暗、地板和牆壁以明亮的光線照射，形成沉穩的氣氛。適合風格古典且有厚重感的室內裝潢。

整體均衡地照射
可形成柔和的氣氛

地板與牆壁、天花板之間沒有落差，以幾乎平均的光線照射，可形成被光線包裹著一般柔和的印象。

照亮地板
可營造非日常的氣氛

使用嵌燈將地板強調得很明亮，形成非日常、戲劇性的空間，適合予人強烈印象的大門入口處。

照亮牆面
可營造橫向的寬敞感

以聚光燈將牆面照亮，可產生橫向的寬敞感。也具有襯托藝術品、呈現藝廊風的效果。

照射天花板
可使天花板看起來變高

光線照射天花板可強調出向上的寬敞感，讓天花板感覺變高。對於打造具有開放感和延伸性的空間很有效果。

THEME 4

空間的印象取決於照射面

照亮天花板與牆壁
可讓天花板變高、面積變廣

天花板與牆壁上，會給人天花板比實際更高、空間更寬敞的印象。將多個燈具配置成可因應場景點亮，就能享受到多彩多姿的變化。使用可改變光線方向的壁燈和地板燈就很容易達成這種效果。

內裝材料的顏色也左右了明亮度。越接近白色且有光澤的物品，因為能反射光線，感覺會比較明亮，反之顏色越偏黑、啞光的物品，越能吸收光線，感覺會越陰暗。假設牆壁和天花板漆成深色，建議選擇較明亮的照明器具。

將牆壁與地板的任何一面以任何一種光線強調，都會改變空間的印象。是放鬆的空間抑或戲劇性的空間，請配合目的進行照明設計。

想要形成印象柔和的空間的話，就花心思讓光線均勻地照射在地板和牆壁、天花板上。照亮地板與牆壁、並且不讓光線照射在天花板上，就會形成沉穩的氣氛。天花板低且狹窄的空間裡，將光線打在天花板上，就會形成有陰暗印象的空間。

COLUMN

使用嵌燈要注意的是？

補充容易顯暗的牆壁與天花板的亮度

主照明的嵌燈屬於光線向下擴散的類型。由於天花板和牆壁上沒有打光，空間會有陰暗的感覺。這時候添加光線向上方擴散的上照燈具，就能輕易地幫牆面與天花板補光。

光線僅照射下方
則會形成有陰暗印象的空間

主照明僅使用嵌燈，因為光照不到天花板和牆壁，容易造成空間陰暗的印象。

照射天花板與牆壁
可形成明亮寬敞的印象

以光線朝上打的落地燈或壁燈照射天花板和牆壁，可增加明亮度，也會產生寬敞感。

POINT:1

單間式的客餐廳以
燈具的位置來製造變化

花心思在燈具上
打造既有機能性又能放鬆心情的空間

打造舒適室內空間的照明技巧

燈具是與生活便利度與營造氣氛大有關聯的重要單品。
在此因應場景和目的，介紹使用燈具的觀念。

▼

LIGHTING TECHNIQUE

**多功能的場所
要使用多盞燈來調節光線**

家人聚集、多功能的客餐廳（LD），是位於生活中心的空間。用餐、與家人聊天、悠閒地看書、享受音樂和電視節目、與朋友們聚會……等等，客餐廳的運用方式形形色色。因應目的將不同的照明器具加以組合，目標是打造出既有機能性又洋溢著輕鬆感的空間。

房屋興建或改建之際，首先要決定沙發和餐桌椅組等主要家具的配置。家具配置好之後，請依照整體的「主照明」→照亮手邊和天花板·牆壁的「輔助照明」的順序來進行討論。

為了不讓光線偏向一邊，請將照明往水平·垂直方向分散。也很推薦可動式懸臂的壁燈這類能夠手動調整配光的款式。這種燈具能配合情況照射牆壁和天花板，改變空間的演繹方式。此外，組合小型的燈具，或將柔和的間接光與強烈的直接光加以組合等等，在配光方面製造強弱，就能產生深邃感。

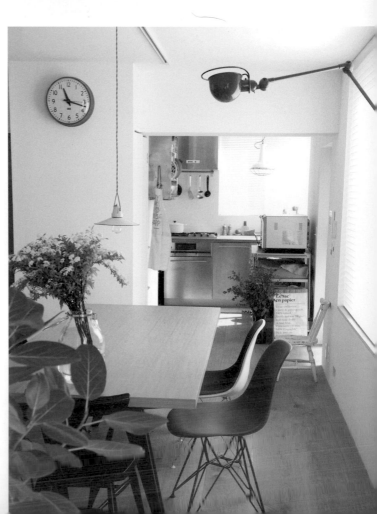

**垂掛至低處的吊燈與
照亮天花板的燈具形成對照**

餐桌上方，刻意將光線向下方擴散的吊燈垂得低的，讓光線向集中。朝向天花板的懸臂燈彌補了陰暗，展現出深邃感。

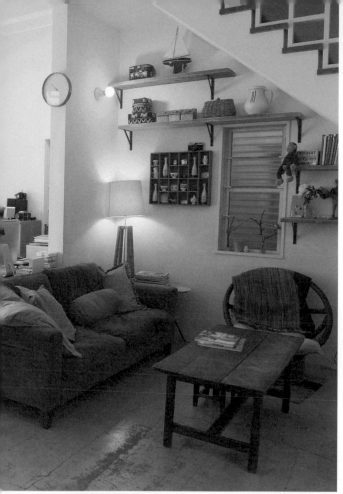

家庭團圓的客廳
以間接照明營造出沉穩的空間

主照明以外，使用檯燈和壁燈等多個照明器具，能依光線的強弱營造出明暗有致的空間。度過夜晚時僅需使用間接照明。（高坂宅・東京都）

POINT: 2

要確認吊燈的尺寸
與餐桌之間的平衡感

為了讓餐點看起來更美味
請避免讓光線過亮或過暗

吊燈的尺寸要先考慮到與餐桌尺寸之間的平衡感。餐桌長度若為120至150cm，則以餐桌長度的三分之一，直徑為40至50cm的吊燈比較合適。若為長度有180至200cm的大餐桌，也可使用多盞小型的吊燈。

挑選吊燈時，要先確認入座的時候光線會不會感覺很刺眼。裝設於天花板的電源離餐桌中心點很遠的時候，可以使用吊燈輔助器調整位置。

吊燈與餐桌的關係

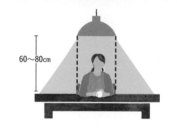

60～80cm

一般大小的餐桌
約為餐桌寬度三分之一的燈具，設置於從桌面算起60至80cm的高度

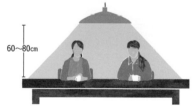

60～80cm

大型餐桌 ❶
大餐桌使用幅度較寬的燈具，四角不會變暗感覺舒適。

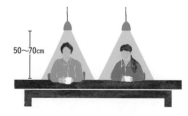

50～70cm

大型餐桌 ❷
裝設2至3盞小型吊燈也OK。離桌面要有50至70cm。

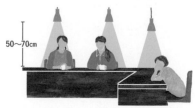

50～70cm

變形餐桌
變形餐桌和大餐桌也可以設置複數的小型吊燈。

POINT: 3

想要放鬆的空間裡頭
以間接照明溫柔地覆蓋

氣氛滿點的間接照明
興建時務必就此進行討論

減少燈具的存在感、享受柔和光線的間接照明。正統的方法是於建築時規劃，將照明器具內建於牆壁和天花板內。雖然因為看不到配線而有清爽的感覺，但除了興建或改造房屋時，都必須要另外請業者施工才能安裝。若想輕鬆地加入裝潢中，可以壁燈和立燈作為間接照明。另外，放置在層架的內側和樓梯下方等容易形成死角的部分，能形成很有氣氛的光線演出（使用低發熱性的LED燈泡）。

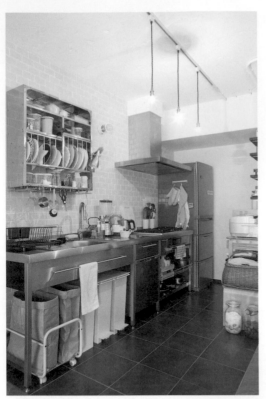

與餐廳吧台呈平行
裝設長型軌道燈打造咖啡廳風格

配合業務用風格的不鏽鋼廚具，以並排的方式設置數盞僅有燈泡的燈具。容易顯暗的廚房深處也能照耀得很明亮，營造出有如咖啡廳廚房的氣氛。是兼具實用性的照明方式。（速水宅・大阪府）

POINT: 5

想要簡單地
改變燈具樣貌
就裝設軌道燈

能改變燈具的數量和位置
自由度瞬間上升

軌道燈能增加照明器具的數量或是將位置錯開，輕易地改變明亮度。只裝設一盞具有視覺衝擊性的燈具，或使用多盞小型而簡單的燈具，像這樣享受配合流行和心情來改變樣貌的樂趣。近來最有人氣的風格是垂掛多盞樸素的鹵素燈。

此外，想要改變餐桌等家具位置的時候，因為照射位置可以改變，所以很便利。不過，由於照明器具的總瓦數和重量有限制，裝設燈數較多的時候必須要注意。

POINT: 4

挑高部分的光線
照射在牆壁的上部
能展現出直向的寬敞感

裝設於高處的燈具
在挑選燈泡方面也要進行考量

挑高空間裡，請把光線朝上的上照燈打在牆壁和天花板上，強調出空間的延伸感。賦予天花板空間高度及深度，就能夠增添開放的印象。

挑高空間用的壁燈當中，除了裝在牆上的類型之外，還有設置於橫樑等處的類型，可以順應樑柱的位置和家具的配置，以及想要照射的方向來進行挑選。由於高處無法輕易地更換燈泡，建議使用更換頻率較低的LED燈泡，選擇類似白熾燈泡的色溫能提昇溫暖的感覺。

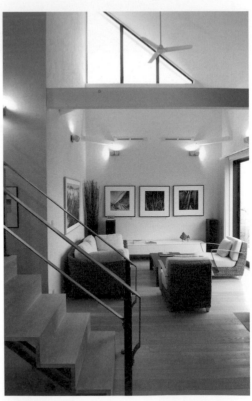

自由地操縱光線
強化空間的印象

以藝廊的展示方式將照片並列於牆上，強調其魅力，簡單的室內裝潢有著高雅的氣質。為色彩低調的空間增添陰影的壁燈光線令人印象深刻。（春日宅・靜岡縣）

活用可以調光的嵌燈
讓柔和的光線擴散於寢室中

盡可能避免將嵌燈裝設在頭上，要設置在不會刺眼的位置。事前想好床鋪的配置很重要。為了讓睡眠舒適，建議使用可以調光的燈具。（Sandra宅・巴黎）

POINT: 7

以不刺眼的光線
打造容易入眠的寢室

選擇柔和的光線
營造出旅館般放鬆的空間

在寢室裡躺在床上的時候，光源要設置在不會直接映入眼簾的位置。吸頂燈使用光線柔和的半間接配光，並且附有調光機能的款式比較方便。

如果使用吊燈，避免配置在靠近頭上的位置。如果枕邊放置光線柔和的檯燈，就能在床上看書度過輕鬆的時光。設置在床上站起來就能關燈的距離，就不會妨礙睡眠。參考自己喜愛的旅館的燈光，規劃可以調光的照明方式也是一途。

POINT: 6

位於走廊上靠近
門邊的照明
要設置在門把那一側

狹窄的走廊要先模擬
門把和人的可動作範圍

門往走廊側開啟的情況，必須要注意走廊的壁燈設置場所。設置在鉸鏈的位置，出入房間的時候門容易遮擋到光線。設置在門把那一側，就不會擋住光線並且保持明亮。

設置在走廊的燈具，要把打掃時門會一直開著、人通過時需要寬度，以及頭部的高度這些事情都考慮進去。門的可動範圍和遮擋的角度、人通過的地方等都要徹底進行模擬，不只亮度，設計面也考量過之後再規劃出照明方案。

走廊照明的位置

於鉸鏈處裝設燈具，光線會被門給擋住。

裝設在門把那一側，光線不會被門擋住。

追求機能美，永遠的暢銷款

世界級
設計師燈具
人氣選品

從世界級的暢銷款式，
到誕生於日本的注目單品，
出自建築師與燈具、家具設計師之手的
照明器具逸品全都集結在此。
實際使用於生活當中，
必定更能感受到其美感與機能性。

▼

LIGHTING SELECTION

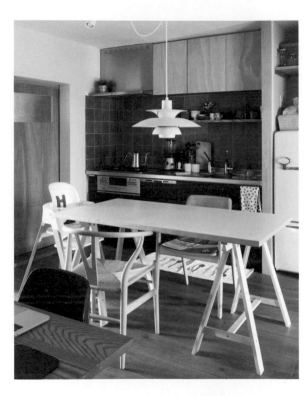

File 01　Denmark
Poul Henningsen

將人與物品、空間照耀得美麗
高質感光線的探求者

生於丹麥的20世紀代表性設計師，被稱為「近代燈具之父」。其才能不僅限於燈具，也發揮在建築和設計上。代表作「PH系列」（Louis Poulsen公司製造）運用經過精密計算的燈罩反射光線，無論從哪一邊都看不到光源，散放到空間裡頭的只有柔和的間接光線。

即使是窄小的用餐空間
也能徹底融入的柔軟設計性

將天花板偏低的老舊社區住宅翻修之後的用餐空間。光線照射在白色桌板的餐桌和北歐餐椅上。日式的隔間跟北歐的設計彼此搭配得宜。（櫻庭宅・東京都）

PH2/1 Table
PH2/1 Table

PH系列中最小的檯燈。直徑20cm的玻璃燈罩中擴散出柔和的光線。¥7萬7760／yamagiwa tokyo

PH Artichoke
PH Artichoke

有著微微彎曲的72片葉片，由100種以上的零件構成，設計於1958年。¥92萬8800／yamagiwa tokyo

PH Snowball
PH Snowball

經由重疊的燈罩反射後擴散出間接光線，宛如發光的靜物。即使範圍寬廣也能充分地照亮。¥24萬4080／yamagiwa tokyo

PH5 Classic
PH5 Classic

採用曲線獨特的燈罩及內側反射板的精巧組合，減輕不舒服的目眩感。¥8萬9640／yamagiwa tokyo

與柚木材質的北歐家具有著超群的相適度

家具的高度壓低，房間的上半部保留了空間，營造出開放感。裝設於房間留白處的「Jakobsson Lamp F-222」，在自然融入的同時也綻放出家具般沉靜的存在感。（井岡宅・奈良縣）

簡單的和風空間強調出木紋的美感

表面鋪磁磚，有如脫鞋處一般的客廳。柱子和窗邊的木頭質感，與生於北歐的「Jakobsson Lamp F-108」配合得天衣無縫。北歐設計的簡單燈具與和風空間也很相配。（M宅・東京都）

從松木燈罩中流洩出的光線
將人與空間溫暖地包覆著

瑞典代表性的燈具設計師。將削成薄片的北歐產松木材加以活用的簡單設計，以及木製燈罩獨具的、帶有溫暖感的光線是其特徵。年輪重疊後交織而成的美麗木紋、自然材質特有的色澤，每一項都分別展現出個性。

**Jakobsson Lamp
F-217**

透過松木材質射出的柔和光線，溫暖地照亮了空間。另有施以白色及深棕色塗裝的製品。¥6萬4044／yamagiwa tokyo

**Jakobsson Lamp
F-222**

活用削成薄片的松木美感的設計。使用得越久色澤會變得越深、越有魅力。¥7萬1388／yamagiwa tokyo

**Jakobsson Lamp
S2517**

高度24cm的小型檯燈。具有溫暖感的光線，適合放置於舒適好眠的床邊。¥2萬8080／yamagiwa tokyo

**Jakobsson Lamp
C2087**

魅力在於使用三盞燈形成具有深度的光線。因為重量很輕，約只有1kg，對大樓天花板造成的負擔比較少。¥8萬2080／yamagiwa tokyo

File 03　Denmark
Poul Christiansen

誕生自一片塑膠板
線條柔和的光之雕刻

Le Klint公司研發，特徵是以塑膠板彎曲而成的流線型褶層燈罩。相對於以往的直線設計，Poul Christiansen以數學曲線構成的設計，吹起了新的風潮。

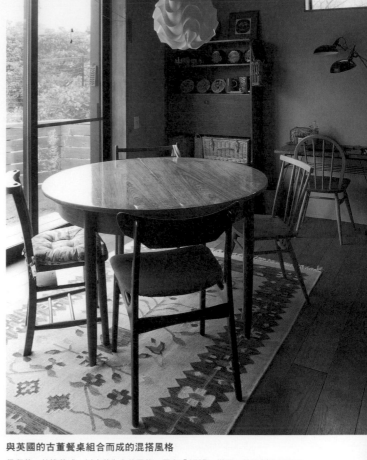

171A

高度31cm，即使是天花板低的日式住宅也能輕易地放入。由熟練的工匠打造出來的製品。
￥3萬4560／yamagiwa tokyo

172B

經過縝密計算的曲線與凹凸所產生的陰影很有魅力。宛如雕刻般的造型，來自手工打造。
￥4萬5360／yamagiwa tokyo

與英國的古董餐桌組合而成的混搭風格

保留著一絲懷舊感，以古董為主的風格，再與「172B」搭配。椅子刻意呈現不一致的粗率感、幾何風格的平織地毯等等，都很適合充滿混搭感的室內裝潢。
（崎山宅・大阪府）

File 05　Denmark
Hans J.Wegner

調和心靈的優美線條
使用便利性也很講究

以北歐現代設計代表作品「Y Chair」聞名的椅子設計師。這盞吊燈可以電線捲線器自由調節高度，配合用途調整光線擴散方式與桌面的亮度，在使用便利度上作了充分的考量。

The Pendant

對人與工具之間的關係掌握得非常細膩，處處看得到對使用者的用心。燈具的高度和配光可以靈活地變動。￥14萬2560／yamagiwa tokyo

CARAVAGGIO PENDANT MATT P2 WHITE

簡單當中感覺得到女性氣質的高雅線條，具有深度的啞光質感很有魅力。另有時髦的灰色。￥6萬1560／THE CONRAN SHOP

File 04　Denmark
Cecilie Manz

不拘風格與時代
不變的簡單設計

以丹麥為據點，相當活躍的女性設計師。擅長極簡的設計，與日本家具製造商也有合作。2007年榮獲Finn Juhl Prize，是現代頗受矚目的產品設計師。

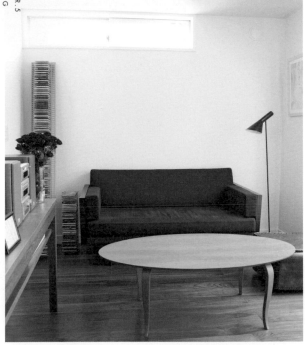

放置於沙發旁邊形成有深度的空間

小巧的燈罩與細細的燈桿組合成的「AJ Floor」，極簡風格的設計，即使已經過半個世紀以上依然感覺新鮮。燈罩可朝上下90度移動，能確實地照射到手邊，機能性方面也很優秀。（F宅・東京都）

File 06　Denmark

Arne Jacobsen

能夠改變配光的可動式燈罩
獲得喜愛將近半世紀的系列

丹麥代表性的世界級建築師。「AJ系列」（Louis Poulsen公司製造）與「Egg Chair」同為1959年專為哥本哈根SAS Royal Hotel設計的作品。

AJ Wall

風格極簡，令人無法想像是1960年的設計。燈罩可以作上下60度、由中心往左右60度的移動。￥7萬7760／yamagiwa tokyo

AJ Table

燈罩可75度移動，照得到必要的位置。白色之外還有黑色和紅色等，色彩種類變化豐富。￥10萬1520／yamagiwa tokyo

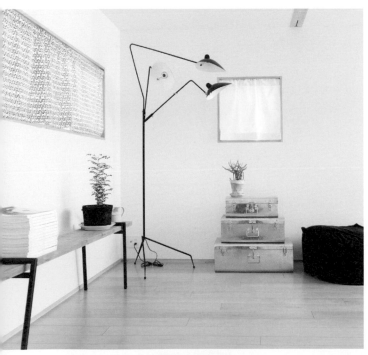

非常適合寬敞延伸型空間的可動式燈具

家具配置寬鬆的寬敞客廳當中，最適合宛如靜物般的燈具。配合家具的配置以及時間、演繹方式來改變照射角度，簡單的空間也能隨自己喜好變化。（大塚宅・千葉縣）

File 07　France

Serge Mouille

變化出各式各樣的表情
大器且創新的外觀造型

接受成為銀器工匠的訓練之後，轉型為設計師。這款燈有著形狀如同蜥蜴頭的燈罩，懸臂和燈罩能各自調節角度，配合目的進行照射，機能性優秀。

Applique Murale 2 Bras ivotants

↓1954年發售時，燈罩和懸臂就能夠自在地移動，進行廣範圍的照射，是一盞創新的壁燈。￥14萬400／IDÉE SHOP 自由之丘店

Lampadaire
3 Lumières

↗燈罩可以向上照射天花板，也能向下照亮手邊。￥25萬9200／IDÉE SHOP 自由之丘店

File 08　France
JIELDE

簡約設計與機能性融合成一體
誕生於法國的檯燈

自從1950年設計推出以來，因其高度機能性與獨特的外型而成為長賣商品。關節部分為無配線的構造，即使移動懸臂也不用擔心電線會斷掉，禁得起粗魯使用的可靠度。

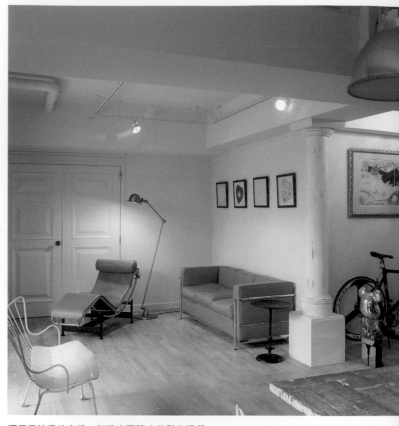

SIGNAL DESK LAMP gray

直到現在仍由里昂的工匠一盞一盞地手工製作。燈頭可360度迴轉。￥3萬5640／PACIFIC FURNITURE SERVICE

DESK LAMP-CLAMP white

可以螺絲固定於桌板上的夾燈。除了書桌之外，也能垂直裝設在層架上。￥5萬9400／PACIFIC FURNITURE SERVICE

運用落地燈的光線，打造出更讓人放鬆的場所

一人座沙發搭配落地燈，展現出更專屬個人的氣氛。與其他的間接照明加以組合，寬敞的客廳也能形成明暗有致的空間。夜晚點亮這盞燈，就能享受放鬆心情的快樂。（山田宅・福岡縣）

File 10　U.K.
Anglepoise

跟著時代一起重複進化
具有歷史的粗獷型檯燈

1932年，創始者根據任職於汽車工廠的經驗，製作將彈簧加以活用的燈具，生產出角度調整與固定的性能都很優秀的桌燈。家喻戶曉的程度，在英國提到檯燈就等於是在說「Anglepoise」。

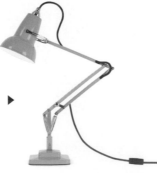

Original 1227 MINI DESK LAMP Gray

為了讓一般家庭在日常使用時也方便，將原版改成三分之二的尺寸。燈罩為鋁製加上表面塗裝。￥3萬9960／LIVING MOTIF

TOLOMEO S7127S

靠鋼纜的張力維持懸臂的平衡。￥5萬9400／MUSE TOKYO.COM

File 09　Italy
Artemide

在義大利的辦公室裡
屬於標準配備的檯燈

1959年創業的義大利代表性燈具製造商。人氣設計師Michele De Lucchi出品的「TOLOMEO」系列，以其輕巧有型的設計與聰明的可動式懸臂系統，成為世界級的暢銷商品。

TOPICS

工業風燈具

粗獷當中散發出復古氣息
風味來自懷舊的溫暖觸感

外型設計令人聯想到老舊工廠中的燈具。被稱作工廠風、工業風，有著作為業務用途的簡單和堅固，既粗獷又很有味道的男性化設計，將這樣的要素加入室內裝潢的人有增加的趨勢。

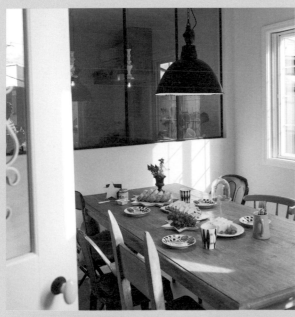

大型的工業風燈具成為餐廳的主角單品

將實際於工廠裡使用過、燈罩很大的吊燈裝設在餐廳裡頭。是在古董商店中購入的單品。（名取宅・神奈川縣）

**THE WORKSHOP
LAMP black（M）**

1951年設計的丹麥製品復刻版。從工匠們的工作坊進入到家庭裡。￥3萬4560／yamagiwa tokyo

**JIELDE CEILING LAMP
AUGUSTIN（S）black**

JIELDE公司製造，燈罩直徑16cm的S尺寸（如照片）／￥2萬7000／PACIFIC FURNITURE SERVICE

**PORCELAIN ENAMELED
IRON LAMP white**

簡單的圓錐形，黃銅製的五金部分也很講究。也可作為間接照明。￥1萬40／IDÉE SHOP 自由之丘店

**PORCELAIN ENAMELED
IRON LAMP black**

重新設計了1930年代的法國燈具。直徑24cm的小巧外型。￥1萬40／IDÉE SHOP 自由之丘店

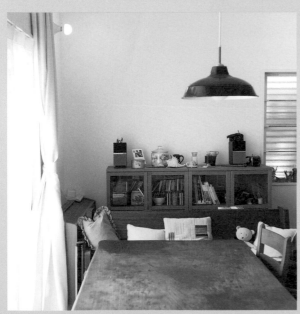

為棕色基調的室內裝潢擔任收斂的角色

長久使用的木頭餐桌和櫥櫃等等，具有溫暖感的室內裝潢，就以黑色吊燈收斂。（高坂宅・東京都）

**LAMP SHADE
blue**

還有棕色和黑色，燈罩更換OK。￥5033（專用插座另售）／PFS PARTS CENTER

**GLF-3344
Perugia**

明治28年創業，位於東京墨田區的燈具製造商。復古的卡奇綠色燈罩感覺很新鮮。￥1萬3122／後藤照明

TOPICS
日本的設計燈具

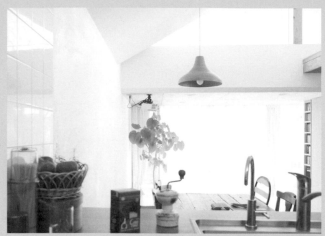

長久歲月累積的技術與
工匠的手藝都放進室內裝潢裡

日本獨有的材質和工匠傳承而來的熟練技術，與現代設計混搭之後形成的燈具很受到矚目。另外，以一人之手進行製作的藝術家燈具也很有人氣。任何一款都具有成為室內裝潢重點的存在感。

與北歐風的空間很相配
生於日本的木質燈具

明亮的挑高空間與白色牆壁，自然而清爽的寬敞客廳，與「BUNACO BL-P321」由山毛櫸木材製成的簡單吊燈很相稱。（平澤宅‧東京都）

BUNACO
P424

由於造型簡單，和室就不用說，也能使用於北歐風和自然風等許多不同風格的空間。點亮時山毛櫸重疊的陰影很美。￥4萬3200／BUNACO

BUNACO
P321

由熟練的工匠將日本國產的山毛櫸木材削成厚度1mm的帶狀，捲疊之後再壓製成形的獨家工法。能品味山毛櫸擁有的色澤和質感。￥3萬8088／BUNACO

chikuni
角台座燈具（壁掛式）

古董般的情趣與洗練的設計兩者合而為一的燈具。可以掛在牆上或放在桌上。材質有橡木、山毛櫸。￥2萬9800／chikuni

FUTAGAMI
黃銅燈具 明星 小

由明治30年創業的老牌鑄造場製作，將鑄造物特有的質感化為獨家風味的燈具。用久了之後會氧化，形成獨特的紋理。￥2萬1600／FUTAGAMI

SKLO
Light bulb K-95

位於金澤的古董店為了「能與古董家具相配」而製作，光線柔和的白熾燈泡。在壓低電費和保持壽命上面花了不少心思。40W。￥2592／SKLO

渡邊浩幸
山櫻的燈罩 240mm

一片一片削磨製成的燈罩上還殘留著彫鑿痕跡，既是日用品又有著靜物般的美感。￥2萬1600／日光土心（light & will）

CHAPTER

6

Happy

Convenient

Clean

KITCHEN

作為掌管飲食與健康的空間，廚房才是家的中心。
從廚具的挑選以及與配置方式，
到系統廚具和零件的情報在本章都一目瞭然。

THEME : 1

廚房的配置

決定廚房配置的時候，請就廚房的大小、與客餐廳之間的連結以及烹調的順序進行考量。

從廚房大小與烹調效率來進行考量

房之間相隔太遠時，來回的動線會變長，導致作業時間的損失。還有，I型廚房的長度如果拉得太長，左右移動的動線也會變長，容易造成不便。

L型和U型（ㄈ型）具有動線短且作業方便的優點，也能得到更大的烹調空間。

廚房中央設置吧台的中島型，因為可以從四個方向使用，推薦給訪客多的家庭，但空間必須要夠寬敞。

窄小的空間裡，以貼著牆壁的I型廚房最為節省空間。不過，小型廚房由於收納空間不足，物品容易滿出來，導致廚房變得雜亂。餐具櫃和食品儲藏櫃等收納家具的配置和距離也要考慮到，規劃出容易出入的方案。特別是餐具櫃與廚房易出入的方案。

考慮到生活方式與機能性的規劃

廚房的配置與尺寸的基礎知識

運用廚房的方式，每一個家庭都各有不同。
為了找出符合生活方式的廚房，在此解說相關的基礎知識。

KITCHEN BASIC

廚房配置的基本

I型

― 優點 ―
節省空間，只需左右移動就可以進行作業。

― 注意點 ―
如果寬度太長，動線會變長而不易使用。

L型

― 優點 ―
動線縮得很短且，效率變好。

― 注意點 ―
角落部分的收納容易形成死角。

II型

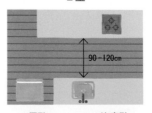

90-120cm

― 優點 ―
水槽和爐具的旁邊獲得很大的烹調空間。

― 注意點 ―
左右的移動減少，但向後轉的動作增加。

U型（ㄈ型）

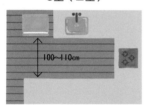

100~110cm

― 優點 ―
獲得很大的烹調空間，作業容易進行。

― 注意點 ―
必須確保通道寬度能夠出入順暢。

中島型

― 優點 ―
因為四個方向都可以使用，能讓很多人一起烹調。

― 注意點 ―
與其他配置方案相比，需要更大的空間。

半島型

― 優點 ―
因為單邊靠著牆壁，寬度狹窄的空間也OK。

― 注意點 ―
若吧台太長則不方便繞進去。

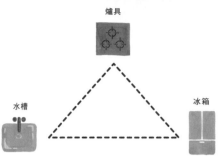

「三角形工作區域」是指？

爐具

水槽　　　　　　　　冰箱

爐具與水槽、冰箱的中心點形成的三角形。越接近正三角形的規劃越理想，單邊的距離在兩步以內，三邊的距離合計壓在3.6m到6m之內，使用起來較方便。

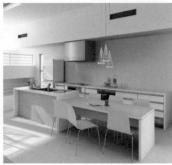

規劃出符合烹調＆用餐方式的廚房
上／方便家人參與烹調的中島型廚房（LIXIL）。右下／廚房與餐桌相連的方案，讓烹調與上菜、收拾的流程變順暢（CLEANUP）。左下／從客餐廳看過去，自然而然地將作業區隱藏起來的對面型廚房（TOCLAS）。

THEME：2

廚房的尺寸

按冰箱→水槽→爐具的順序
流理台的高度要配合身高

序來配置，能提高烹調的效率。工作台的高度符合使用者的身高，能減輕烹調時的負擔。流理台的深度以65cm為主流。主要用於廚房改造的60cm款式，則給人簡潔的印象。

若為對面型的廚房，流理臺則有小空間也能收拾得乾淨清爽的深度75cm型，以及附有輕食吧台的機能、深度100cm前後的款式等，尺寸豐富齊全。

為了讓烹調能夠順利地進行，爐具與水槽周邊必須要有充分的作業區域。但是，水槽和爐具、冰箱之間的距離隔得太開也是不行的。

這三項物品各自的中心點形成的三角形，每一邊走動的距離都在兩步以內，是最容易使用的規劃方式。

另外，按照冰箱→水槽→爐具的順

容易使用的廚房尺寸

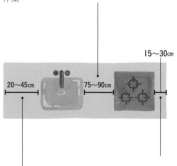

若間距要比這個距離更窄，建議把流理台改成較深的款式或是外推，確保空間才能方便作業。

15～30cm

20～45cm　　75～90cm

若要放置瀝水籃或是嵌入洗碗機，請確保有必要的空間。洗碗機設置於水槽右邊也OK。

爐具與旁邊的牆壁之間的空間，基於安全考量，最少必須要有15cm。如果要在這個空間放置鍋具，則必須要有30cm。

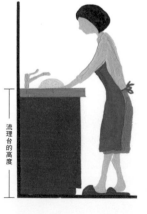

流理台的高度

調理台的高度標準為身高（cm）×0.5＋5（cm）。不妨以現在使用中的廚房高度為基準進行增減。

喜愛的單品讓烹調更有樂趣！

廚房配件
挑選方法的基本

機能優秀、外型也很美觀，
選擇這樣的廚房配件，
讓每日的作業更有樂趣，
生活也變得更舒適。

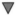

KITCHEN PARTS

ITEM. 02

門板・把手
DOOR & HANDLE

決定印象的門板與把手要
配合室內裝潢的風格

若使用系統廚具，只要
是同系列的商品，則櫃體本身
多為共通樣式。價格隨著門板
和流理台、機器設備等的不同
而改變。

較平價的門板，基本材
料一般都是合板，再貼上印有
色彩圖樣的貼皮，表面施以防
止髒污的加工而成。成為設計
重點的把手，大多廠商似乎會
依據門板系列設定幾種對應款
式。

**從豐富的材質與色彩花樣中
自由地進行挑選**
表面塗裝與天然木等等，多采
多姿的表面加工與材質齊備，
可從100種花樣中進行挑選。
／PANASONIC「L-CLASS」

家電收納系統櫃的門板也要統一
系統收納櫃與櫥櫃的門板使用相同款式，空間整體產生一致性。／
PANASONIC「L-CLASS」

ITEM. 01

流理台
WORKTOP

挑選的基準為美觀度與
耐久性、維護的便利性

材質一般為不銹鋼或人造
大理石。不銹鋼的耐熱與耐水
性強，堅固且容易維護，為了
讓刮痕不明顯，會施以髮絲紋
加工或壓花加工。一體成形的
款式因為沒有接合線，污垢不
容易堆積，維護起來很簡單。

另外，也可以訂製花崗
石或天然木、貼磁磚的流理
台。

耐水與耐髒性很強的不銹鋼
耐久性高的不銹鋼加上特殊鍍膜而成的「美鍍膜流理台」。
／CLEANUP「S.S.」

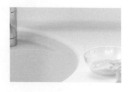

**專為廚房使用而研發的
獨家人造大理石**
髒污不容易滲透，只要隨手
擦拭就能保持乾淨的人造大
理石製流理台。／TOCLAS
「Berry」

**美麗的設計讓廚房
變得更有樂趣**

可以從出水口前端旋鈕切換花灑與水
柱兩種出水方式的「MINTA」省能源
型登場。／GROHE JAPAN

**有如蓮蓬頭一般灑出的水流
寬幅花灑很有人氣**

寬幅花灑可以使用按鍵式開關操作的
「按鍵式開關水掃把水龍頭 LF」。
／TOTO「THE CRASSO」

**即使手髒也可以
靠感應器簡單地操作**

只要將手放在感應器前面，就可以進
行出水・止水操作的「Navish」，省
水效果也有所提升。／LIXIL

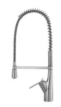

**出水位置可以自由改變的
伸縮軟管款式**

軟管狀的出水口在洗罐子和清理水槽
時都很方便。按壓切換的操作方式很
輕鬆。「SUTTO」／三榮水栓

**蔬菜殘渣唰唰地流下去
洗起菜來很悠閒的寬型設計**

讓蔬菜殘渣等可以順利流到排水口的
「方形溜滑梯水槽」。／TOTO「THE
CRASSO」

**靠水的流向讓餐後收拾
變簡單的「導流水槽」**

從水槽的前方到排水口處設置水路，
讓水和蔬菜殘渣的流動更加順暢。／
CLEANUP「S.S.」

ITEM. 03

水槽・水龍頭
SINK & FAUCET FITTING

水龍頭的機能與設計
水槽的清掃便利性是重點

水槽最具代表性的材質就是不銹
鋼。因為堅固且不容易刮傷、髒污
也不容易滲透，所以日常維護起來
很簡單。人造大理石製的款式，則
從白色系到粉彩色系等，色彩種類
豐富，能營造氣氛愉快的廚房，清
潔也很方便，可享受與流理台作色
彩搭配的樂趣。

水槽的尺寸以能輕鬆清洗中式炒
鍋的寬型為主流。與排水口一體成
形、非常方便清潔的水槽，以及能
減少水花噴濺聲的水槽等款式也出
現在市面上。

水龍頭以能夠單手操作的單把手
類型最有人氣。而手髒的時候，只
要揮手就能止水・出水的感應型也
很受好評。有軟管可以拉出的手動
式花灑型，清洗水槽時很便利。造
型有如天鵝頸項的鵝頸型水龍頭因
為出水口較高，清洗深鍋時也很輕
鬆。

**不銹鋼＋彩色塗裝
發色很美麗的人氣水槽**

不銹鋼加上細粒水晶玻璃的特
殊加工。耐熱性與彩色水槽的
美感兼具「COMO SINK
COMO-V8」。耐磨性與潔淨性
也很高，維護起來很輕鬆。／
COMO

**簡單就是最好！
7人份的餐具一次洗淨**

刀叉等餐具能以專用托盤收拾得乾淨
整齊。寬度45cm的嵌入型洗碗機
「G4800 SCU」。／MIELE JAPAN

ITEM. 04

洗碗機
DISHWASHER

若要在興建時設置
建議使用嵌入型機種

雖然也有放置在流理台上的桌
上型洗碗機，但是新建築還是推薦能
保留較大流理台使用空間的嵌入型。

日本國產的多抽屜類型的嵌入型，可以
不必蹲下就將餐具放進取出，相當
便利。機能性與堅固度有一定評價
的進口機種，以門往前拉平開啟的
類型為主流。挑選的時候請確認洗
淨容量，若是開放式廚房請選擇運
轉聲安靜的製品。

ITEM. 05
爐具
STOVE

製作的料理種類和安全性、清潔便利性、設計性都納入考量

瓦斯爐若有防乾燒裝置和防止油炸過熱裝置等，就能提升安心・安全度。另外，使用小型五德爐架或玻璃面板的爐具成為主流，清潔便利性提昇，維護也變得簡單。烹飪愛好者必需的烤爐，一般都是兩面燒烤的類型。高級機種的烤爐當中，以能使用鑄鐵鍋的款式最有人氣。

IH電磁爐的機轉是透過電磁感應，讓鍋子本身發熱並且把熱傳導到食材上，熱效率較好且沒有明火，不會污染空間，既安全又健康，有小孩和年長者的家庭也能安心使用。此外，由於上昇氣流較少，油煙不易朝四周飛散，開放式廚房使用。平坦的爐面，也推薦只要輕輕一擦就能保持乾淨。

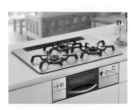

**鑄物製五德爐架滿足傳統派
也能對應按鍵式開關**

讓烹調更有樂趣的「超・強火力」爐具。烤爐可以對應鑄鐵鍋專用的「PLUS do Griller」。／林內（東京瓦斯）

**多機能類型的
IH電磁爐**

搭載了烹調溫度和時間可以自動設定的「烤物輔助」機能。遠紅外線提昇烤爐機能。K2-773／PANASONIC

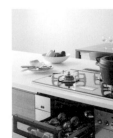
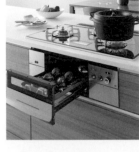

**搭載多樣化的烹調機能
最新型的瓦斯爐具**

附有液晶操作面板的多機能型爐具，搭載MULTI GRILL的「PROGRE Plus」。／NORITZ

ITEM. 06
排油煙機
KITCHEN FAN

配合場所與規劃
來進行挑選

排油煙機依風扇的差異大致區分為兩種類型。首先是從背面（或側面）排氣的排風扇型，因為會向外直接排氣，要挑選設置場所。另外是透過導管排氣的渦流風扇型，有著不挑設置場所，推薦對面型或中島型的廚房使用。此外，由於排風扇容易受到外來風的影響，風阻較強的二樓廚房，就讓渦流風扇大顯身手。

排油煙機的選擇重點在於清潔便利性、高吸力、運轉聲的大小。特別在開放式廚房當中，高吸力・靜音機能是很重要的。另外，因為在開放空間中排油煙機會成為重點，色彩和設計也是要講究的地方。

開放式廚房也能融入的設計性

推薦給開放式廚房的直線型俐落設計。「排油煙機系列 HI-90S」／Acca Inc.

**圓弧造型的
風罩很新鮮**

兼具有著老物感的設計與清潔便利性的「Giglio」，有白與黑兩種顏色。／ARIAFINA

**麻煩的清潔作業
只要一個按鍵就完成**

排油煙機的濾網和風扇，只要一個按鍵就能整個自動洗淨的「洗YELL排油煙機」。／CLEANUP「S.S.」

越來越便利的升降吊櫃也受到注目

按一下就能自動升降的吊櫃「AUTO MOVE SYSTEM」。還有專為清洗過的餐具設置的瀝水機能,並搭載除菌乾燥機能。／CLEANUP「S.S.」

想使用的時候就唰地拉出來
細膩的收納方式得以實現

抽屜型的櫥櫃,大型鍋具和長型工具都可以適才適所地找到收納場所。／「RECIPIA PLUS」NORITZ

取出放入一次搞定
外+內抽屜收納櫃

連內抽屜都能一次拉出的「FLOOR CABINET」。無論大型鍋具或小型工具都能收納整齊。／TOTO「THE CRASSO」

ITEM. 07

收納
STORAGE

各處都要花費心思
不製造死角

挑選廚房收納櫥櫃的時候,請重新審視物品的使用頻率與重量,再來決定尺寸和位置、門板類型與收納配件。

雖然落地櫥櫃向來是以外開門的類型為主流,但是近年卻是抽屜型較有人氣。雖然價格比外開門型來得高,卻能一邊烹調一邊開

關,也很容易找到收納在深處的物品,有著取出放入都很容易的優點。

櫥櫃有高到天花板的類型,也有高度到腰部的類型,各種不同的尺寸都有。如果連家電都可以收納進去,就能保持空間的清爽感。

另外,裝設在台面上方的吊櫃,使用有電動或手動升降功能的款式就能讓物品取放變得輕鬆,並且有效地活用空間。

廚具的名稱

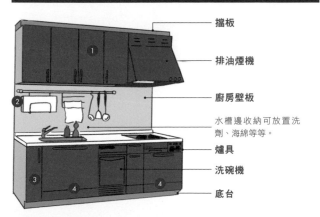

- ① 擋板
- 排油煙機
- 廚房壁板
- 水槽邊收納可放置洗劑、海綿等等。
- 爐具
- 洗碗機
- 底台

① 吊櫃裡面可以收納食品、餐具等等。高度有不少種類,先思考過收納物品和窗戶的大小再挑選。

② 位於視線範圍內的收納,用來放置湯杓、砧板之類,能提昇作業效率。因為是手最容易搆到的高度,請有效利用。

③ 水槽旁邊用來收納烹調器具、調味料等。

④ 底部(落地)櫥櫃裡的水槽或爐具下方,設置抽屜式的收納比較好。水槽下方開放,放置垃圾桶也很便利。

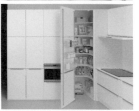

連深處都可以看得到
消除空間死角

將容易形成空間死角的角落處,以食物儲藏櫃的方式充分運用的「CORNER STOCKER」。／LIXIL「LIXIL PLAT」

3

符合生活風格的隔間用起來更舒適

廚房規劃的基礎知識

在進行廚房規劃設計的時候，
不只是廚房本身，
重要的是與客餐廳
的連結也要規劃進去。

▼

PLANNING

FILE 01

開放式廚房
OPEN KITCHEN

**將有限的空間加以活用
享受與家人談話的樂趣**

開放式廚房指的是，客廳、餐廳、廚房之間不設置隔牆，全部位在一個空間裡。比起空間各自獨立的規劃方式，更不會浪費空間，又能獲得有延伸性的寬敞感，因此成為住宅核心的開放式廚房有越來越受歡迎的趨勢。

廚房的配置方式中，以貼著牆放的 I 型方案最為節省空間。根

據客廳、餐廳、廚房的大小，也可設置成對面型或中島型。對面型是在流理台靠近客餐廳那一側，裝設高度比台面高出一截的吧台。如此一來，水槽的水花不會噴濺到餐廳，從客餐廳也不容易看到烹調者的手邊。

為了抑止油煙往客餐廳的方向擴散，有裝設排氣能力強的的排油煙機、在爐具前方設置玻璃隔板等方法。

**講究木頭的色澤
開放感滿分的廚房**

客廳餐廳廚房一體的寬敞空間裡，設置著將中島的一邊貼著牆壁的半島型廚房。因為想要方便家人間的談話互動與開放感，而選擇了開放式廚房。為了更進一步減少壓迫感，背面使用開放式層架與低矮的家具。溫柔而一致的木頭色調，給人清爽和明亮的的印象。（miki 宅・大阪府）

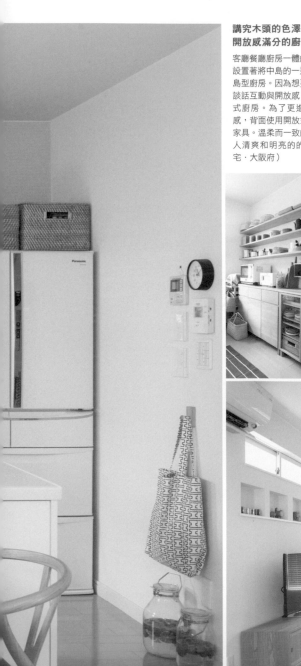

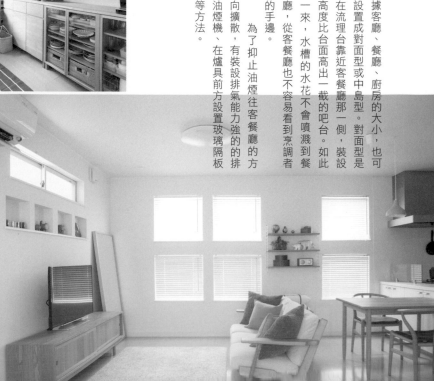

「開放式廚房」方案的重點

右‧貼著牆壁的I型廚房。因為能保有寬敞的客餐廳空間，比較適合窄小的住宅。左‧中島型廚房。可以從四個方向使用是其優點，但周圍必須保留為了工作和移動必要的空間，適合較寬敞的住宅。

〔優點〕

即使家裡很小，也能感覺寬敞舒適。

變成有開放感、通風良好且明亮的廚房。

一邊烹調，一邊享受與家人談話的樂趣。很適合孩子還小的家庭。

家人方便參與烹調。享受廚房派對的樂趣。

〔注意點〕

為了減少烹調的氣味和油煙擴散到客餐廳，要挑選排氣能力強的的排油煙機。

只要選擇能減少水聲的水槽和運轉聲安靜的洗碗機、排油煙機，就不會妨礙客餐廳的家庭團聚。

客餐廳與廚房的室內裝潢風格要統一，收納要充足。

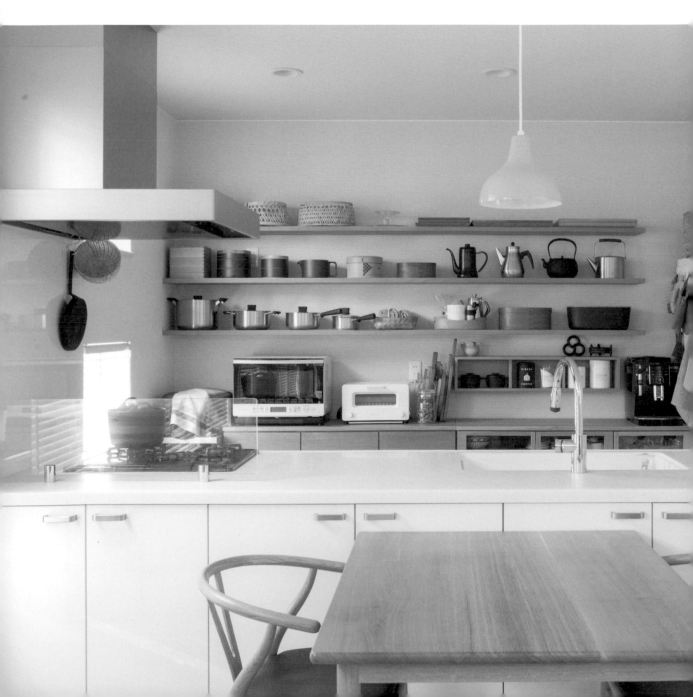

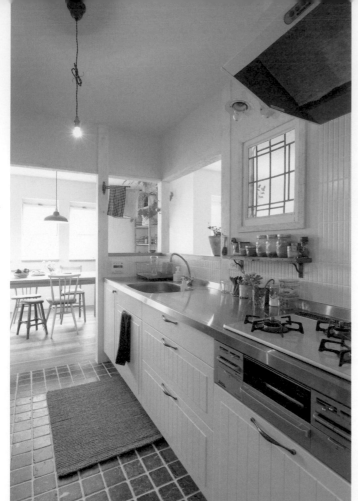

半開放式廚房
SEMI-OPEN KITCHEN

看得到客餐廳
生活感也隱藏得很好

半開放式廚房是在客餐廳與廚房邊界的牆壁上設置出菜口（隔間牆挖空後，可從兩邊使用的開口部分或窗戶），適度地將客餐廳與廚房區隔開的規劃方式。依據出菜口的大小，可以賦予空間各自的獨立性，也能保有開放式廚房般的連續性。

為了透過出菜口看到客餐廳，廚房的配置一般都是有水槽的流理台面向客餐廳的對面式。若在出菜口裝上門，廚房更能產生獨立感。另外，將出菜口在接鄰客餐廳那一側設置，就能用來享用輕食或上菜，相當便利。

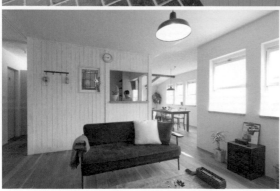

既能壓抑生活感
又有適度的連續性
時尚的咖啡廳風廚房

於廚房的兩端設置兩個方向的出入口，動線很順暢的迴轉式配置。廚房與客餐廳透過設置在邊界牆壁上的出菜口連結，從客廳不會看到太多廚房內部的雜物，又能進行談話的絕妙配置。（太田宅·茨城縣）

「半開放式廚房」的重點

有水槽的流理台面向客餐廳的對面式，並在位於客餐廳邊界的牆壁上設置出菜口。透過出菜口將廚房與客餐廳適度連結。

（優點）
廚房與客餐廳具有適度的獨立性和連續性。

透過出菜口，看得到客餐廳中的家人，能參與家庭的互動。

因為從客餐廳看不太到廚房內部，不至於太有生活感。

（注意點）
比開放式廚房，更不容易把烹調時的髒亂擴散到客餐廳當中。不過，無論如何味道和油煙都是會擴散的，排油煙機要選擇夠強力的機種。

如果出菜口太小則廚房內部容易感覺陰暗，規劃開口時要注意。選擇裝設鑲玻璃的廚房門也不錯。

「封閉式廚房」方案的重點

客廳、餐廳、廚房各自獨立,隔間處設置拉門。只要配合需求開關拉門,就能讓各個空間相連或各自獨立。採取包圍著庭院的L字型隔間,就可以裝設很多窗戶,採光跟通風也會變好。

〔優點〕

能夠輕鬆地烹調,也能專心做餐後收拾。

伴隨著烹調產生的污垢及味道、油煙、聲音等等不容易擴散到客餐廳。

生活感不會出現在客餐廳,生活得清爽又美觀。

〔注意點〕

由於無法參與家庭團聚,烹調的人會有孤單感。

狹窄的廚房容易出現閉塞感。櫥櫃和內部裝潢要使用明亮的顏色。採光和通風方面要注意,並規劃窗戶配置。

準備餐車,讓上菜變得輕鬆。

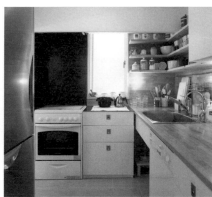

清爽俐落的出入口
將客廳、餐廳、廚房分離開來
享受不同的空間氣氛

出入口沒有門框,給人俐落的印象。客餐廳使用松木地板、廚房鋪磁磚地板,在材質上作變化。廚房的流理台是表面施以PU鏡面塗裝的集成材。角落的開放式層架,以廚房雜貨裝飾同時收納。(S宅‧千葉縣)

FILE 03

封閉式廚房

CLOSED KITCHEN

生活感不會表露在外
能放鬆地進行烹調

封閉式廚房是廚房與客餐廳分離的配置。適合不想讓廚房的生活感顯露出來的人、想要專心烹調的人、不想讓烹調的味道和油煙擴散到客餐廳的人,以及正式拜訪較多的家庭。

只是,待在廚房裡就不能夠參與客餐廳中的家庭互動,可能會感覺比較孤單。若要能夠感覺到家人的動靜,必須在規劃方式上面花心思。另外,如果空間太狹小就會顯得閉塞而有壓迫感,有餘裕的廚房規劃還是比較適合寬闊的住宅。空間顯得狹窄的時候,只要將廚房門和地板、牆壁等內裝部分漆成明亮的顏色,就會感覺寬敞,裝設凸窗更能顯出寬闊感。

油污只需輕輕擦拭一下
「ZERO FILTER HOOD eco」

不使用濾網的排油煙機,隔板裝著也能直接擦拭內外,讓麻煩的排油煙機清理工作變得簡單。

水槽保持清潔的重點
在於3度的傾斜

巧妙的傾斜讓蔬菜殘渣能順利聚集的「方形溜滑梯水槽」。一體成型款式讓清理排水口變得輕鬆。

耐用的流理台
維護起來也很容易

新登場的「CHRYSTAL COUNTER」,耐熱及耐刮性強,耐久性也出色。刮傷時只要使用科技海綿等工具磨一磨就能去除。

Kitchen | 001

TOTO

THE CRASSO

時尚有型的設計
能融入客廳的空間

沒有多餘部分的簡潔設計,外型相當美觀的「THE CRASSO」系列。能讓蔬菜殘渣順利流到排水口的「方形溜滑梯水槽」,以及清潔維護很簡單的「ZERO FILTER HOOD eco」等,具備機能性的設備品項都很豐富,容易維護是其魅力所在。每日的清理霎時變得很輕鬆,還能長久保持乾淨的狀態。

TOTO東京展示中心

東京都澀谷區代木2-1-5
JR南新宿大樓7・8F
☎ 0120-43-1010
🕐 10:00〜17:00
休 週三(遇國定假日照常營業)、
夏季、過年期間
www.toto.co.jp/

水龍頭和排油煙機等產品的設計細節都很講究,讓美麗的空間得以實現。寬度274.6cm的中島型廚房
參考價格￥333萬7200

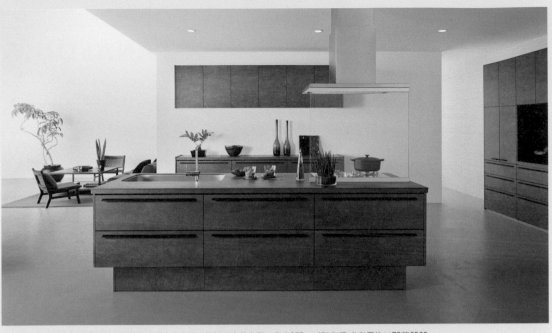

全平面的廚房讓烹調和盛取很容易進行，要和家人聊天談話時也很方便。寬度255cm I型廚房 參考價格￥73萬6560

**多加了一點巧思的
滑動式儲藏櫃**

抽屜與門板呈現傾斜狀態，能立刻取出
常用廚房物品的「啪一聲輕鬆收納」。

**耐熱與耐刮性都很強的
陶瓷製流理台面**

誕生自最新陶瓷技術的流理台面，實現
更上一層樓的品質。具備高度耐久性。

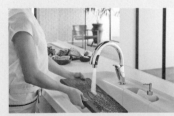

**內藏感應器
出水與止水都能自動完成**

烹調中手髒的時候，若有這種免手動的水
龍頭，就能讓洗手和烹飪的事前準備工作
順利。出水龍頭可以拉出來，清洗大型鍋
具和水槽的時候很方便。

Kitchen | 002

LIXIL

LIXIL SI

為了保持美觀的
規劃＋設備＋機能都很充分

為了讓每天準備餐點變成樂事，推出
講究使用感的廚具方案。因為工具的
取放和清理等日常動作與動線都已經
規劃好了，烹調也變得更愉快方便。
陶瓷面板以其窯燒製品獨有的溫暖感
和高機能性受到好評。門板的色彩和
收納方案也很豐富，徹底考量到美觀
與長期使用。

LIXIL 展示中心 東京

東京都新宿區西新宿8-17-1
住友不動產新宿GRAND TOWER 7F
☎ 0570-783-291
🕐 10：00～17：00
🚫 週三（遇國定假日照常營業）、
夏季、過年期間
www.lixil.co.jp

水槽內側也變得寬闊
清洗容易、掃除也容易

大尺寸的廚房器具也能輕鬆洗乾淨的「PaPaPa水槽」。污垢不容易堆積，清理起來很容易的設計。

讓烹調的動線更加順暢
型的IH電磁爐

能同時加熱四口鍋子的「MUITI WIDE IH」。爐具前方設有作業區域，讓菜餚容易盛取的設計。

Kitchen | 003

PANASONIC

L-CLASS

從豐富的色彩變化當中
選出符合形象的一款

藉由將廚房流理台的門板和把手一體化，以設計調和空間。門板有表面塗裝及天然木材等高質感材質，可以在多達100種的花色中進行挑選。讓烹調成為樂事的「MUITI WIDE IH」和「PaPaPa水槽」也很有人氣。

PANASONIC 生活展示中心 東京

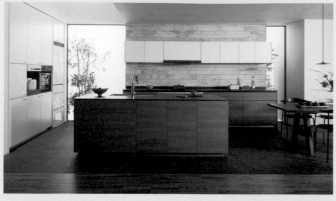

東京都港區東新橋1-5-1
☎ 03-6218-0010
🕙 10:00～17:00
休 週三（逢國定假日照常營業）、夏季、過年期間
sumai.panasonic.jp/sr/tokyo/

可以從100種花色的門板、29種花色的流理台、10種把手當中進行挑選。最新的設備也很齊全。寬度349cm＋229cm II型廚房 參考價格￥415萬8000

Kitchen | 004

TOCLAS

TOCLAS KITCHEN Berry

享受流理台×水槽的
色彩搭配樂趣

8款「大理石水槽」、10款流理台面的組合，可以享受色彩搭配的樂趣。位於流理台後方的背部擋板可以放置洗劑和調味料，流理台上面乾淨清爽，要用的東西也能迅速取出來的「縮短收納時間廚房」。

TOCLAS 新宿展示中心

東京都澀谷區代代木2-11-15
東京海上日動大樓1F
☎ 03-3378-7721
🕙 10:00～17:00
休 週三
www.toclas.co.jp/

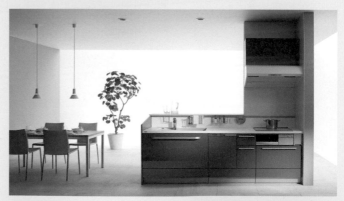

自然而然地遮住手邊，與家人能愉快聊天的對面型廚房。寬度255cm Step對面型廚房 參考價格￥229萬（標準方案￥148萬起）

排水口也多了一點巧思
高人氣的「大理石水槽」

排水口的底面呈現水溝狀，水可以從兩邊流下去的「深流口袋」，讓蔬菜殘渣也能順利地流進去。

水槽和流理台都
很寬敞方便使用

斜斜地配置在左後方的水龍頭平台，讓水槽內的空間變得更寬敞。背部擋板上也可以安裝放洗劑的籃子等配件。

就連櫥櫃的細部
都是堅固的不銹鋼材質

就連櫥櫃的內側都是不銹鋼表面加工，所以能夠防止沾染異味、防霉和防鏽，讓清潔保持得更長久。

因為是特殊鍍膜
只要一擦就很乾淨

由於不銹鋼流理台施作了讓刮傷和髒污不易附著的「美鍍膜」，只需要輕輕一擦就能保持乾淨。

Kitchen | 005

CLEANUP

S.S.

輕輕擦拭就能保持乾淨的流理台和櫥櫃

長賣的「S.S.」系列，連內側都是不銹鋼表面的櫥櫃非常有人氣。施以特殊鍍膜的流理台，以及髒污容易去除的不銹鋼水槽等等，減輕清潔負擔的巧思和設備都很充分。

CLEANUP KITCHEN TOWN・東京（新宿展示中心）

東京都新宿區西新宿3-2-11
新宿三井大樓2號館 1F
☎ 03-3342-7775
🕐 10:00～17:00
🛌 週三（遇國定假日照常營業）、
夏季、過年期間
cleanup.jp/

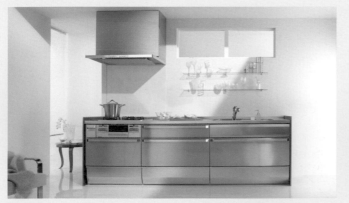

標準的靠牆配置方案，因為俐落的不銹鋼表面加工櫥櫃，而給人時尚有型的印象。寬度270cm I型廚房 參考價格￥189萬600

Kitchen | 006

NORITZ

recipia plus

講究作業的動線讓廚房的流程變順暢

仔細檢視從事前準備到收拾善後的的流程，能讓作業更有效率地進行的配置。能迅速丟棄蔬菜殘渣的垃圾口袋、容易使用的方形水槽、不必停下手邊工作就能使用的收納櫥櫃等等，讓每天的家事負擔減輕。

NORITZ 東京展示中心 NOVANO

東京都新宿區西新宿2-6-1
新宿住友大樓 15F
☎ 03-5908-3983
🕐 10:00～18:00
🛌 週二・週三、夏季、過年期間
www.noritz.co.jp/

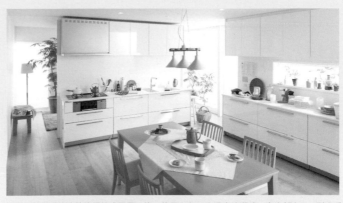

廚房與餐廳直接連結的開放式配置。統一使用白色，表現出清潔感。寬度274cm I型廚房 參考價格￥212萬1552

事前準備與收拾善後
都能毫不勉強地完成的水槽

能寬敞地使用的方形水槽裡，增加了可作為作業區域使用的中央薄板和垃圾口袋。

讓烹調變得更有樂趣
講究瓦斯火力的機能

拓展料理範圍的「MUITI GRILL」，以及可同時使用強火的「雙重高火力」等，搭載了講究的瓦斯烹調機能。

壓克力製的三層構造水槽
減輕事前準備工作的負擔

透過滑動式砧板與兩片瀝水薄板，作業區域得以擴展，事前準備工作變得非常容易。

色彩種類很豐富的
琺瑯材質廚房壁板

油污也僅以水就能擦乾淨的「琺瑯清潔廚房壁板」。油性筆寫的備忘錄也是以水擦拭就OK。

Takara standard

LEMURE

將堅固且去污性超群的
琺瑯加以活用的廚房

活用琺瑯的品質和性能，製作出散發高級感的櫥櫃。容易清潔的壓克力人造大理石與高級人造大理石面板的的流理台、玻璃鍍膜加工的爐具等等，以經過嚴格挑選的材質構成的廚房。

新宿展示中心

東京都新宿區西新宿6-12-13
☎ 03-5908-1255
🕙 10:00～17:00
休 全年無休
（夏季、過年期間除外）
www.takara-standard.co.jp/

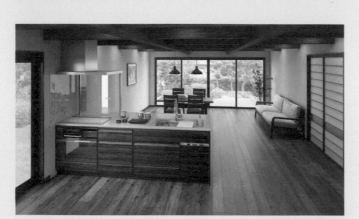

平面式的對面型廚房。配合室內裝潢風格，有木頭色調和老家具色調等多采多姿的商品陣容。寬度259cm I型廚房 參考價格￥161萬1792

EIDAI

PEERSUS EUROMODE S-1

宛如家具一般的高格調
歐洲風格的現代式廚房

宛如北歐家具一般的現代感，具備最尖端技術的系統廚具。能夠享受到由對稱的設計與高級材質‧塗裝加工產生的舒適空間。不銹鋼面表加工的櫥櫃耐久性高、清潔維護也簡單。

梅田展示中心

大阪市北區梅田3-3-20
明治安田生命大阪梅田大樓14F
☎ 06-6346-1011
🕙 10:00～17:00
休 週三、黃金週、夏季、過年期間
www.eidai.com

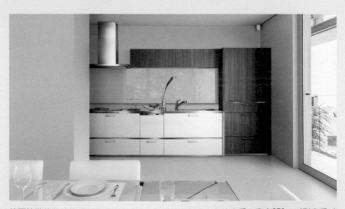

鏡面塗裝的落地櫥櫃與美麗的流理台，構成給人輕盈印象的廚房。寬度270cm I型廚房 參考價格￥197萬9400（包含機器設備）

不同材質的組合
演出摩登的印象

不銹鋼的流理台和天然木皮門板的組合很美麗。門板的顏色有25種，款式豐富這點也令人開心。

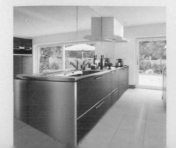

決定廚房印象的
門板材質也要講究

天然木皮板與鏡面塗裝、不鏽鋼表面加工等，洋溢著高級感的材質很有魅力。把手也可以從多樣化的設計中挑選。

手搆得到層架的深處
迴轉式的收納櫥櫃

能配合收納品項的尺寸調節層板高度的迴轉式櫥櫃。門板採用強化玻璃。

將每日使用的廚房工具
整潔地收納在抽屜裡

只要設置「刀叉收納盤用」、「調味料罐用」等專用區域，內部就會一直保持整潔。也很推薦收納櫃專用的LED照明。

Ikea

METOD & BODBYN

簡約的白色系廚房
就以細節來製造差異

高人氣的白色廚房，藉由對把手和水龍頭等細節的講究，打造出個性化的空間。與木質調的流理台面組合之後，呈現出自然風的氣氛。收納櫃裡加裝LED照明，給人柔和的印象。

IKEA Tokyo-Bay

千葉縣船橋市濱町2-3-30
☎ 0570-01-3900
🕐 10：00〜21：00（週六・週日・國定假日9：00〜）
休 全年無休（元旦除外）
www.ikea.com/jp/ja/

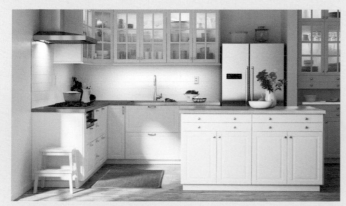

享受少許的復古風味。幅度264×229cm L型廚房＋寬度108×160cm 中島型流理台 參考價格￥//萬3500（不含爐具、排油煙機等機器設備）

Annie's

French Style

配合生活風格
訂作廚房空間

材質和表面加工、尺寸、機能都可以配合喜好與空間、預算，以公分為單位訂作，打造符合生活方式的廚房。「法式風格」是在細節處增添優雅風味的女性化設計風格，很有人氣。

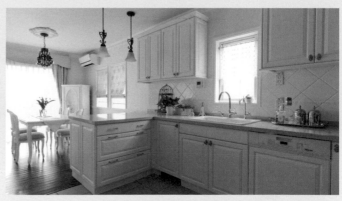

橡木材質的白色門板，表面以薄薄的啞光白漆塗裝，突顯出木紋。寬度301×408×156cm U型廚房。參考價格￥95萬起（寬度255cm I 型廚房的情況）

東京展示中心

東京都新宿區西新宿3-7-1
新宿PARK TOWER—OZONE 7F
☎ 03-6302-3378
🕐 10：30〜19：00
休 週三
annie-s.co.jp/

天然木質表面的
訂製櫥櫃

收納櫥櫃可以配合廚房需求訂製。櫥櫃的門板採用能看見木紋的表面塗裝。

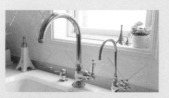

高雅的進口水龍頭
讓廚房提昇一個等級

水槽周圍的印象變得高貴，古典風格設計的水龍頭。進口水龍頭訂製也OK。

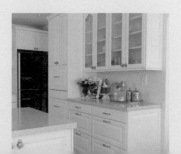

零件和設備均可個別挑選
訂做出最講究的空間

流理台和水龍頭、洗碗機、排油煙機等設
備，能自由自在地進行組合，打造出符合
想像的空間。

自然風味的
訂製櫥櫃

配合廚房流理台訂作的櫥櫃，也能選擇高
人氣的天然材質及塗裝方式。

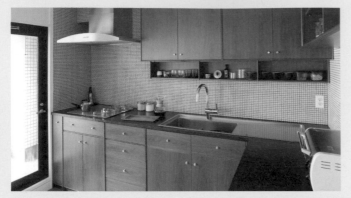

採用與老家具相稱的胡桃木，打造出沉靜的廚房。寬度240×220cm　L型櫥櫃　參考價格
￥380萬

Kitchen | 011

FILE

Custom Made Kitchen

整體地搭配出
最合適的廚房生活

人氣家具店的訂製廚房，以其整體搭
配能力而受好評。重視清潔性能，講
究清掃的容易度並且考量過時間影響
的材質選擇，符合生活方式的配置
法、收納方案、設計等都處理得很仔
細。

FILE Tokyo

東京都大田區田園調布2-7-23
☎ 03-5755-5011
🕙 10:00～18:00（預約制）
休 週三
www.file-g.com

Kitchen | 012

LiB contents

Order Kitchen

使將為住宅中心的廚房成為
「讓人感覺到幸福的場所」

「想要夫妻兩人一起作料理」、「想
在自家教作料理」諸如此類配合生活
風格與室內裝潢的要求，也能從零開
始做起的訂製廚房。能挑選進口的水
龍頭和烤箱，排油煙機和水槽也可以
訂作。

Lib Contents Showroom

東京都目黑區八雲3-7-4
☎ 03-5726-9925
🕙 10:30～18:00
休 週日、夏季、過年期間
libcontents.com

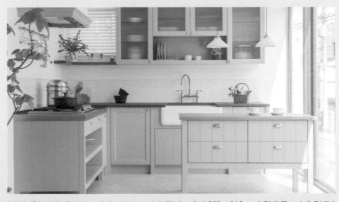

L型廚房加上作業吧台，確保有足夠的工作區域。寬度265×213cm　L型廚房＋中島型吧台
參考價格￥380萬

沉重的烹調器具也能立刻取出
滑動式的架子很有人氣

「爐具下方想要裝設滑動式的開放
層架」，像這種細部的訂製也能
對應。

與風味自然的
陶製水槽
加以組合

將進口水槽和水龍頭
兩者組合之後，有如
國外的廚房一般。裝
潢性高的吊櫃，連玻
璃的種類都可以訂
做。

CHAPTER

7

A Curtain Rise !

WINDOW TREATMENT

與居住者相同，住宅的舒適感也來自於舒服的光和風。
占去建築的一大部分，非常重要的
窗戶裝飾（WINDOW TREATMENT）將在本章詳細解說基本知識。

LESSON.1 WINDOW BASIC / LESSON.2 HOW TO SELECT
LESSON.3 PLANNING / LESSON.4 INDOOR WINDOW

窗戶裝飾的基礎知識

依據選擇窗簾或遮簾等不同款式，
空間的印象也會大幅度改變。
在此就各種窗飾品的種類與特徵，
以及最重要的選擇重點
進行徹底介紹。

▼

WINDOW BASIC

THEME
1

窗邊裝飾品的種類

依開闔方向・窗戶裝飾的種類與特徵		
左右開闔	上下開闔	固定
	向上疊起 ／ 向上捲起	
窗簾	橫百葉窗 ／ 捲簾	咖啡簾
直百葉窗	羅馬簾 ／ 垂簾	交錯式
屏風	風琴簾	繡帷
POINT	**POINT**	**POINT**
● 有相當程度的幅寬，適合橫拉窗，不適合小窗與長型窗。	● 完全開啟時會收納在上面，窗戶看起來很清爽。	● 具有遮擋來自外面的視線的效果。
● 由於出入方便，適合用於落地窗和陽台窗。	● 適合用於小窗與長型窗。	● 配合室內裝潢的裝飾性效果。
● 也可用於空間區隔。	● 不適合用於較常出入的落地窗。	● 繡帷也可用於空間區隔。
	● 捲簾可以用於區隔空間與遮擋收納空間。	

選擇任何一種窗簾與百葉窗，使用左右開闔的窗簾與直百葉窗，出入時較為方便。上下開闔的遮簾和百葉窗，優點在於可以應需求放下來遮擋陽光以及來自上方的視線。另外，就如同窄長型窗戶要以單開式窗簾來調和，選擇窗簾的時候要考慮到窗戶尺寸的長寬比例，以比例均衡的窗邊為目標。

選擇任何一種窗簾與百葉窗，不僅室內裝潢的氣氛會跟著改變，也會影響住起來的感覺。窗戶裝飾根據開闔方向，大致區分為左邊表格裡的三種類型。挑選的時候，請先確認是否適合裝設窗戶的用途。

出入機會較多的落地窗和陽台窗

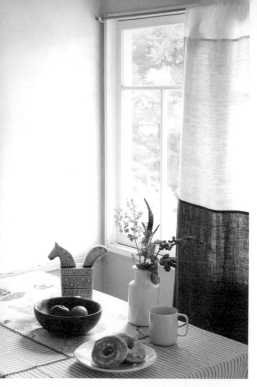

自然的色彩與質地勾勒出溫柔的窗邊風情

僅是穿過窗簾桿懸掛的簡易窗簾。自然材質的質感，呈現出質樸印象。接近地面的顏色是暗色，帶來沉穩的氛圍。

THEME 2 窗簾布料的種類

窗簾依布料的厚度與織法，大致區分為厚的帷幔、薄而能讓光線適度透過的蕾絲與薄紗、比蕾絲粗的紗線織成的窗紗等種類。目前，窗簾使用的纖維以聚酯纖維為主流，特徵是不容易起皺、因洗濯而產生的伸縮也較少。棉麻則以天然的質地為魅力。

主要的窗簾布料種類

印花

將花樣印刷在比較平面的布料上製成的布品。從充滿藝術氣息的抽象紋路到自然花樣等等花紋，種類很豐富。除了帷幔質地之外，也有在薄紗底上印花的款式。

薄紗

質地薄而透光，有著輕盈的印象。以編織器編成的蕾絲與平織紡出的薄紗織品為代表。薄紗上施以刺繡的類型稱為繡花紗。

帷幔

又稱作帳幔，使用粗紗線紡織品製成的厚窗簾布。具有優秀的保溫和吸音、遮光等機能，有素面和花紋，種類相當豐富。最普遍的窗簾就是帷幔與蕾絲雙層懸掛的類型。

THEME 3 附有機能的窗簾布料

窗簾布料當中，因為有各式各樣不同機能的製品，請先確認空間的用途和窗戶方位、周圍的環境等條件之後再選擇。想要一直保持清潔的空間，就選可自家清洗的水洗機能款式。公寓及沒有雨遮的獨棟住宅，則要挑選具有遮光性的布料，保護隱私。日間想要防止外來的視線時，以鏡面蕾絲最有效果。

附有機能的窗簾布料種類與特徵

種類	特徵
除臭・抗菌	除臭窗簾能抑制廚餘、香菸等不愉快的味道。抗菌窗簾則是能抑制已附著的細菌繁殖。
可水洗	在家中就可以清洗的布料。即使洗了也幾乎不會產生伸縮、不容易褪色。適合用於家人團聚的客餐廳及兒童房。
遮光	具有遮擋來自外界的光線的效果，有織入黑色紗線的類型，以及布料背面以樹脂塗層加工的類型等等。
耐光	具有即使曝曬在強烈的陽光之下，也不容易變色的效果。蕾絲和窗紗也以具有耐光性的款式為佳。
鏡面蕾絲	具有白天不容易從外頭看進室內、從室內也不容易看見外面的半鏡面效果。夏天能提高冷氣效率，還具有防止家具褪色的效果。
抗UV蕾絲	能降低紫外線滲透率的蕾絲質料。還具有防止家具和地板被曬壞，以及能夠使別人在白天不容易從外頭看進室內的效果。
防焰	使用耐燃紗線或防焰加工，不容易燃燒的布料。防焰不表示完全不會燃燒，而是萬一著火了也不容易擴散燃燒的意思。

ITEM. 01

窗簾
CURTAIN

POINT : 1

選擇與室內裝潢
及布料
相稱的窗簾款式

設計出適合室內裝潢的機能型窗戶

依品項的
窗戶裝飾挑選法

每一種窗飾都有其特徵。
適不適合室內裝潢的風格品味、
使用起來順不順手等細節都要確認。

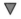

HOW TO SELECT

決定吊掛處的風格時，除了與室內裝潢風格的協調之外，最重要的是考慮到布料的花樣和質地。

與任何一種品味的室內裝潢都很合適、布料的厚度和花樣也不拘的就是「褶景窗簾」。一般都是二褶景，但是做成三褶景更能享有豐富的褶襉。想要有美麗的縐褶感，以柔軟的布料最為適宜。「拉褶窗簾」使用薄布料為佳，能呈現出女性化的溫柔窗邊印象。「穿管型」與「穿孔型」之類不抓褶的平面式窗簾，與休閒風的空間最相稱。因為不需要深度，具有即使在空間狹窄也沒有壓迫感、能呈現圖案原貌的特徵。適合具有一定程度張力的布料。

黑白色系的布料與鐵製窗簾桿讓窗邊很雅緻

蕾絲窗簾是簡單的穿管式。印花帷幔是適合窄長窗的單開型。
（Maya宅・紐約）

吊掛處的樣式變化範例

二褶景

三褶景

拉褶

平面式

穿管式

穿孔式

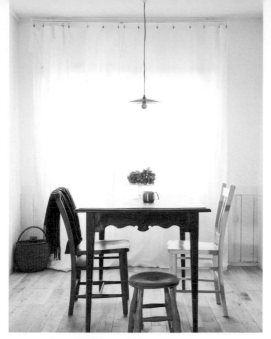

將亞麻床單作成窗簾

裝飾在窗戶上的是無印良品的床單。透過質地樸素的布料，享受柔和的陽光。（吉田宅‧京都府）

清爽的亞麻布料製成的屏風窗簾

陽光透過亞麻布料形成北歐風的空間。淡淡的綠色與窗外的風景融合成一體。（牧野宅‧北海道）

窗簾的尺寸量法

窗簾成品的幅寬

窗戶的外框尺寸
窗簾軌道的長度×1.03至1.05
折疊部分（10～15）
窗簾軌道
折疊部分（10～15）
落地窗的窗簾長度
腰窗的窗簾長度
窗簾滑輪
15～20cm
1～2cm
地板

軌道要在窗戶寬度之外左右各加上10至15cm，這樣一來在完全拉開窗簾的時候，疊起的部分就不會擋住窗戶。窗簾成品的幅寬，軌道長度與餘裕的部分合計總共要增加3至5%。

窗簾滑輪

裝飾滑輪
長度

機能滑輪
長度

勾針的種類

A型　B型　調整式勾針

勾針的種類，依據軌道的呈現方式而有所不同。想要讓軌道被看到就裝設在天花板（A型），想隱藏軌道的時候就裝設在正面（B型）。

蕾絲
裝在正面
（B型勾針）

帷幔
裝在天花板
（A型勾針）

蕾絲
裝在天花板
（A型勾針）

帷幔
裝在正面
（B型勾針）

窗簾軌道的長度與窗簾成品開的時候，就不會產生中央接合處敞開的困擾。中央的滑輪若裝上磁鐵，接合處就能夠緊密地閉合。

讓窗簾折疊的部分，軌道的長度建議為窗戶的寬度往左右各加上10至15cm。這樣一來，將窗簾完全拉開時，疊起的部分就不會擋住窗戶，最能善用整個窗戶的面積。兩片式窗簾的成品幅寬，只要在軌道長度加上3至5％的餘裕，在窗簾拉上合。

消除窗簾兩端與牆壁之間的縫隙，能提昇窗簾的防熱性。兩片式的帷幔窗簾，包含轉角部分左右約各加長10cm，並在牆壁上裝設轉角五金，就能讓窗簾與牆壁更密合。

窗簾的寬幅必須要保留餘裕。為了保留讓窗簾折疊的部分，軌道的長度建

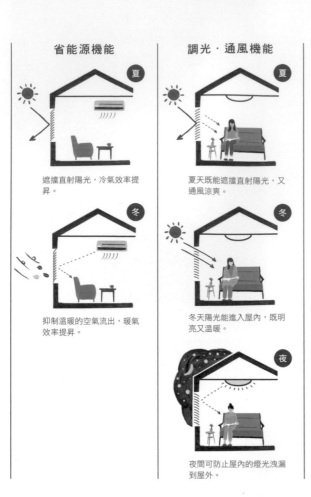

省能源機能	調光・通風機能

夏

遮擋直射陽光，冷氣效率提昇。

冬

抑制溫暖的空氣流出，暖氣效率提昇。

夏

夏天既能遮擋直射陽光，又通風涼爽。

冬

冬天陽光能進入屋內，既明亮又溫暖。

夜

夜間可防止屋內的燈光洩漏到屋外。

橫百葉窗
HORIZONTAL BLIND

與男性化的家具也很契合

陽剛的空間中，適合深色的木頭材質百葉窗。
（脇宅・東京都）

POINT

調節葉片的角度
就能夠控制
進入空間的陽光和視線

將滿窗的景色帶進室內

調整一下葉片的角度，就能把陽光和庭院的綠意帶進屋內或是擋在屋外，愉快又舒適。（笹目宅・茨城縣）

橫百葉窗的構造，是由許多最適合自然風室內裝潢的是木製百葉窗，雖然比鋁製品高價，但木頭的溫暖感很有魅力。此外，葉片的縫條（葉片）所形成。因此既能夠自由調節傾斜角度的水平狀翼的寬度也有很多種類，小型窗適合幅寬較小的葉片，大型窗則適合幅寬較大的類型。

在遮擋直射陽光的情況下，將亮度帶進來，又能在防止外來視線的情況下保持通風。因為夏天能遮擋炎熱的陽光、冬天能減少溫暖空氣流到外面，所以具有讓冷暖氣的效率變佳、節省能源的效果。

橫百葉窗的主流是鋁製品，配合用途有各式各樣不同的種類。

使用耐水性強的材料的浴室用百葉窗，也有磁磚壁等無法使用螺絲固定的場所適用的彈力支撐型。

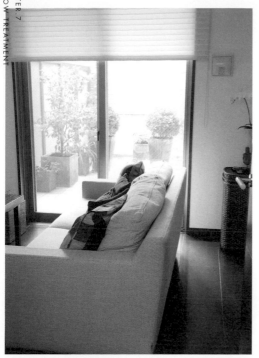

與混搭風格也能完美配合

現代風的家具搭配藤編小物裝飾的室內裝潢。窗戶使用與牆壁同色系的風琴簾。（高倉宅‧東京都）

有如間接照明一般凸顯出玻璃容器

成組的玻璃製品，在透過百葉窗的柔和光線襯托下，更多了一層魅力。（N宅‧神奈川縣）

ITEM. 04

風琴簾

PLEATED SCREEN

POINT

纖細的褶襉產生出
細緻的光影
是最大特徵

簾幕上面施以細緻的褶襉狀加工、可以拉繩上下升降的遮光罩。能享受到纖細的外觀與柔和的光線，從大型窗到小型窗均宜，窗戶尺寸不拘，從和風室內裝潢到現代風空間，能調和廣泛的品味風格。

使用的布料主要為偏薄且能讓光適度透過的類型，但也有遮光的類型。其他還有簾幕可水洗的款式以及兩種簾幕組合的款式。抓住簾幕下襬就能上下移動的無拉繩款式，有嬰幼兒的家庭也能安心使用。

ITEM. 03

直百葉窗

VERTICAL BLIND

POINT

從窄長的葉片
洩漏出
美麗的陽光線條

直百葉窗的英文是VERTICAL BLIND，構造為許多窄長型葉片從軌道上垂掛下來。轉動葉片就能自由自在地調節陽光與外來的視線。

以往經常使用於辦公室與商業設施當中，由於質感柔和的布製葉片出現而普及到住宅當中。葉片的垂直線條展現出時髦又俐落的氣氛。比起寬型更適合窄長平均的窗型，或適合寬度和高度兼具的大型窗戶。

ITEM. 06

羅馬簾
ROMAN SHADE

POINT

豐富的設計及款式
上下升降
的機能性也很棒

羅馬簾是以布料裁製成的遮光罩。藉由繩子的拉扯，由下襬處往上折疊的構造。只要稍微放下來就可以擋住陽光和來自上方的視線。跟捲簾同樣具備上下升降型特有的機能，能享受布褶褶的溫柔質感則是其特徵。

放到最底就會變成彷彿掛著一塊布般的樸素風格，與任何一種室內裝潢都很協調。此外，女性化的空間當中，以蓬蓬型和寬鬆型等綯褶很美麗的種類較為適宜。

堅硬的家具配置也能柔化的遮光罩

工業風燈具與鐵絲層架是空間重點。直條紋的遮光罩讓窗邊產生動感和變化（井上宅・大阪府）

ITEM. 05

捲簾
ROLL SCREEN

POINT

全開的時候可以
收納得很簡潔
窗簾開闔的操作也簡單！

捲簾是以簡單的操作就能讓窗簾上昇下降、又能停留在任意高度的方便產品。全部捲上去的時候，會收納成簡潔的管狀，無論視野或採光均維持原貌，能享受到清爽的窗邊風情。

操作方法分為單手能也能操作的彈力式、拉扯繩子開闔的拉繩式、用在天窗與高窗很便利的電動式等等。雖為與簡約空間很協調的單品，卻有很豐富齊全的布料款式，使用範圍很廣。也有將薄底和厚底的兩片窗簾整合成一捲的雙層（double）類型。

讓天花板看起來變高的直條紋圖案

以古董家具和燈具為中心的空間中，裝設傳統圖案的窗簾營造出沉靜的氣氛。（萩原宅・茨城縣）

150

TOPICS

為室內裝潢增添色彩！窗邊的精采演出

TOPICS : 2

設置著層板的窗邊
成為最喜愛的指定座位

裝飾能讓心情雀躍的室內裝潢小物、雜貨與充滿回憶的物品，也是室內裝潢的樂趣。只要在窗邊設置小型的層架，迷人的展示區域於焉誕生！

橫亙於兩扇窗之前的層板

希望裝飾成從外面看進來的時候，像是生活雜貨店一樣的感覺。廚房雜貨以展示性收納的方式呈現。（岡崎宅・崎阜縣）

TOPICS : 3

在屋子內側裝設裝飾性窗扉
讓窗子給人更深的印象

窗戶上裝設了窗扉，帶有歐洲風情的迷人住家。原本是代替雨遮設置在窗戶外面的的用品，試著將其放進室內看看。

**木製的裝飾窗扉
營造出山中小屋的氣氛**

天花板作出傾斜角度，配置著強韌的裝飾樑。再於窗邊增添裝飾窗扉，打造成憧憬的歐洲山中小屋風寢室。（高橋宅・神奈川縣）

TOPICS : 1

以掛飾裝飾
增添快樂氣息與輕盈感

將可愛的裝飾品固定在繩上製成的掛飾。推薦使用於家庭紀念日或節慶時，以及想展現出季節感時。

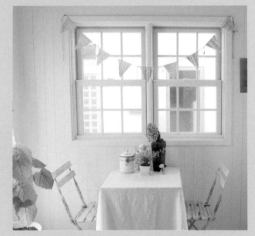

日光室的窗邊裝飾重點

窗戶不裝設窗簾，享受滿滿一整窗的陽光。掛飾提昇了放鬆感。（增田宅・神奈川縣）

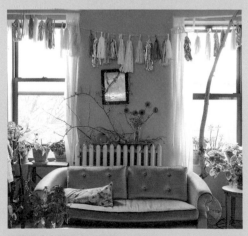

流蘇營造出更溫暖的氣氛

橘子雪酪色的牆壁與色彩鮮豔的手作掛飾很相稱。（Sarah & Eric宅・紐約）

3
LESSON

將舒服的光與風帶進來的舒適生活

依目的別
窗戶周遭配置的
基礎知識

滿足採光與通風、視野的需求，
從嚴苛的自然環境中守護生活的窗戶，
不只是外觀設計與室內風格，
也會影響到居住感受。
所以要從多方面進行討論，
找出最佳的規劃方案。

▼
PLANNING

POINT : 1

依照室內裝潢風格
選擇適合的窗戶
材質‧顏色‧款式

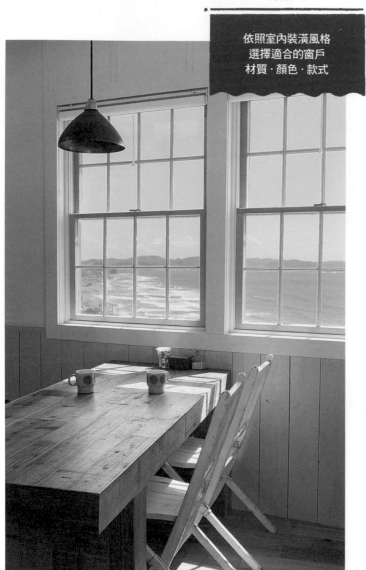

木製窗與腰壁調和成的海邊渡假屋
格子狀的上下推窗兩扇並排的配置。腰板上方的牆壁漆成白色，窗戶的額緣也同相同顏色統
一，讓窗戶更顯得瀟灑。（川村宅‧神奈川縣）

訂作的鐵製窗框
整體統一為淺色調的室內裝潢中，黑色的格子窗成為
視覺重點。（藤川宅‧京都府）

想要提高室內裝潢的完成
度，就要連窗框的材質與色彩、設
計都注意到。跟從前不一樣，現在
鋁製和樹脂窗框的色彩變化也很豐
富，外側與內側兩邊的色彩都有多
種可選擇。能夠外側與建築物整體
統一使用一種顏色，內側則配合室
內裝潢使用白色或木頭色調，也有
可以每個房間選擇不同顏色的類
型。在講究的人當中最具人氣的是

進口木製窗，不僅設計時髦、隔熱
性能優良，商品種類也很齊全。
開關方式在過去是以橫拉窗
為主流，最近則有推射窗和固定窗
等，種類多樣化。想要打造出有個
性的外觀與室內裝潢時，也有配置
幾扇細長的窄窗和小窗、讓牆面產
生出節奏感這種方式。尺寸讓人類
無法進出的小窗和窄窗，在防止犯
罪方面也具有優勢。

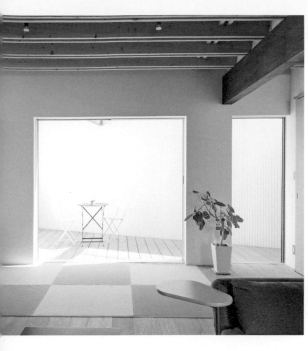

窗框全部打開時
室內與平台一體化

沒有包邊的榻榻米和強韌的樑柱,讓人很有印象的現代和風空間。窗戶全部採用嵌入牆壁中間的全開式窗框。完整享受開放的寬敞感。(小松宅·千葉縣)

POINT : 2

外與內的一體感
大開口型窗戶讓空間變寬敞
心情也煥然一新!

地板面積有限,是日本住宅的現實情況。想要製造出舒適的寬敞感,就要選擇能從室內延續到屋外、注重視覺寬敞感的窗戶。客廳前面設置平台或庭院的時候,只要盡可能地設置出最大的開口,就能連結室內與屋外的空間,產生具有延伸性的寬敞感。

推薦使用窗框可以全部打開的全開式窗框,分為折疊門型與拉門型。可以將窗框全部收入旁邊牆壁的款式,全開的時候看不到窗框,感覺很清爽,能體驗到壓倒性的開放感。想要打造平台的時候,以不會製造出地板高度落差的款式最適宜。

POINT : 3

採用高窗與低窗
即使居住在人口密集區
也能確保隱私

落在榻榻米上的陽光很美麗
現代風的和室

低窗具有能在牆面上設置大型收納櫃的優點。(M宅·滋賀縣)

從上方射進來的光線
讓室內裝潢顯得
更加有魅力

在靠近天花板處裝設兩個面對面的高窗。隨著時間變化,投出的光影會在牆面上移動。(小畑宅·千葉縣)

道路沿線的住宅與緊接鄰宅的住家,在窗戶配置上要花點心思,才能保護隱私。設置在天花板附近的高窗與設置在地板附近的低窗,只要適才適所地設置,就能防止來自外界的視線。裝設成可以換氣的開閉式,感覺更舒適。

牆面上想要放置家具或用圖畫裝飾的時候,若有普通高度的窗戶就會很難擺放。這種情況下就很推薦高窗和低窗。低窗與坐著的時候視線變低的和室相配度極佳。面對鄰宅的空間,為了不讓彼此的窗戶相對,規劃時只要把窗戶錯開,就不用在意彼此的視線了。

153

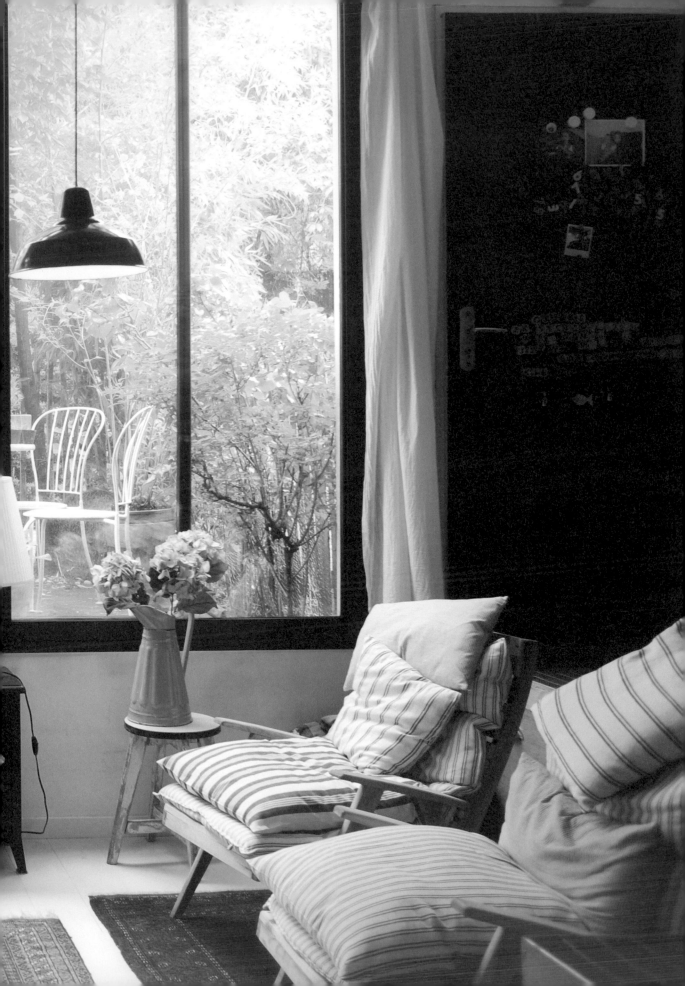

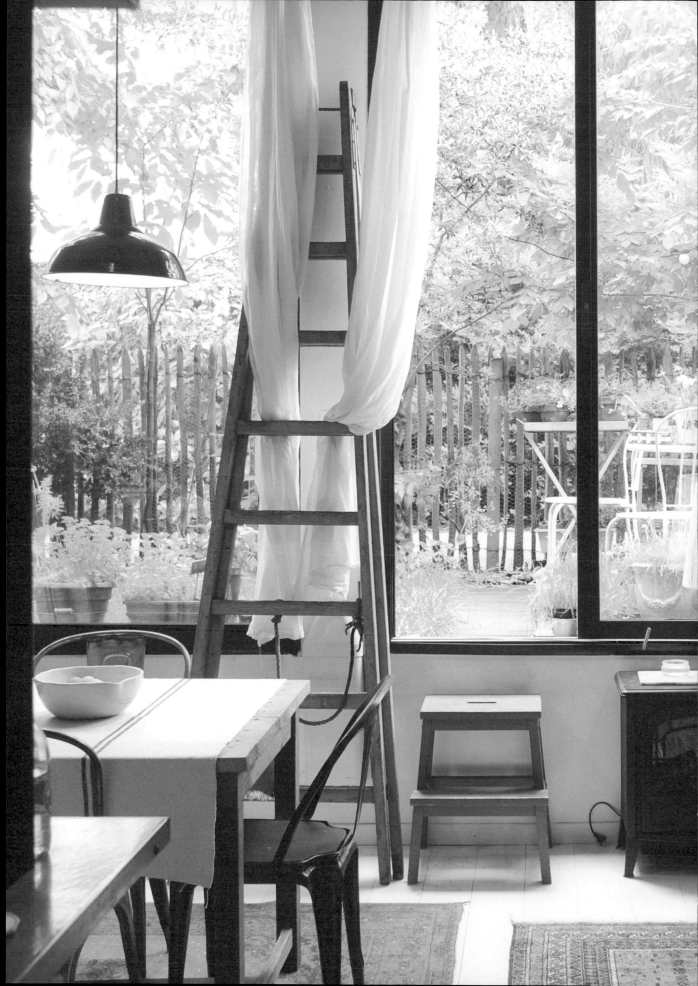

- KID'S ROOM -　　- ENTRANCE -

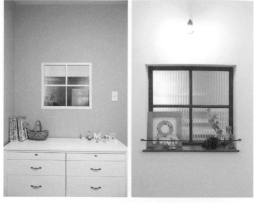

看起來寬敞又能形成視覺焦點

粉紅色牆壁的兒童房中，窗框配合家具漆成白色。走廊端則漆成棕色，以小物裝飾得很歡樂。（K宅・神奈川縣）

- LDK -

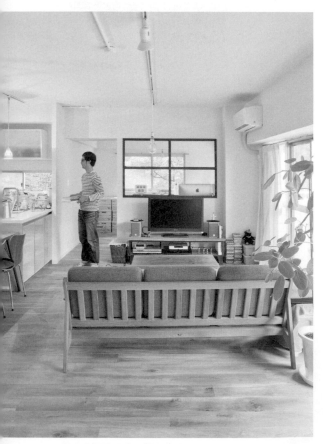

黑色窗框將室內空間收斂起來

客廳與隔壁房中間的牆壁上，設置著大型的室內窗。視線透過後方的窗戶，拓展到庭院的綠意。（岸本宅・大阪府）

既能促進家人交流又能拓展視野！

「室內窗」配置規劃的基礎知識

把光與風帶進來，內與外連結在一起。
將扮演著多種角色的窗戶放進室內，
讓空間產生寬敞感，對家人的交流也很有效果。

INDOOR WINDOW

POINT：1

牆面的
「視線穿透性」生出
空間的寬敞感

待在窄小而密閉的空間中，任誰都會感覺到壓迫感。雖然這點跟內裝使用的顏色有關，但視覺缺乏寬敞感也是原因之一。如果想在小房子中也生活得很寬敞，不妨試著討論在房間與房間分界的隔間牆上設置窗戶，也就是「室內窗」。

在原本是牆壁的位置上開了窗戶之後，兩個空間看起來有連續性，視野也會變得寬廣。成為有著明亮的陽光灑落、洋溢著開放感的空間。窗戶設置的位置就不用說，在窗框的設計和顏色上也花點心思，就能成為室內裝潢的重點。

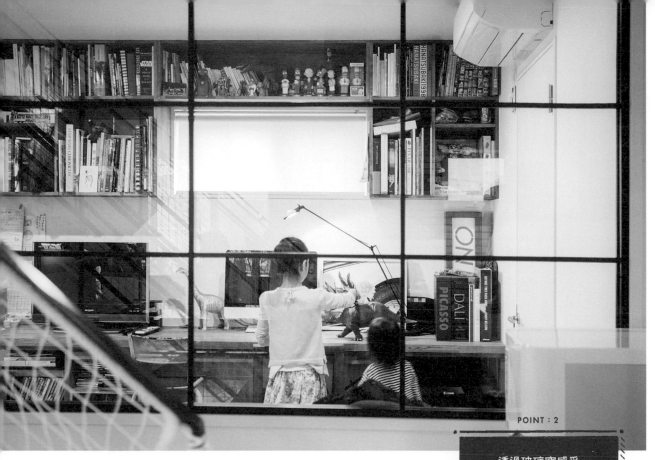

POINT : 2

- LDK - **作料理的同時也能瞭解孩子的狀況**
接鄰著客餐廳與廚房的工作區域。透過鐵製窗框叮以看得到孩子們玩耍的樣子，能安心地進行餐點的準備工作。（青木宅・神奈川縣）

**透過玻璃窗感受
家人的動靜。具備
安心感與一體感的住宅**

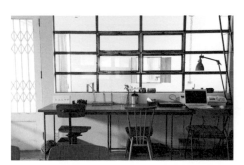

- LDK -

**寬廣的室內窗
一部份是開閉式**

從工作區域透過黑色格子窗可以看得到孩童房。來自孩童房窗外的光線經由室內窗擴散，滿室生輝。（西迫宅・神奈川縣）

- 1F LIVING ROOM -

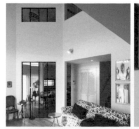

- 2F KID'S ROOM -

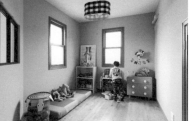

能跟孩子進行對話也是優點之一
孩童房配置於面對挑高處的二樓。即使在客廳裡也能感覺到動靜、吃飯和點心時間要叫喚孩子時也很便利。

設置室內窗與以牆壁隔開的時候不一樣，房間與房間會產生連結。孩子還小的家庭裡，在孩童房與客餐廳，或廚房的邊界牆上設置室內窗也不錯。就算家人各自待在自己的房間裡，也能透過玻璃感覺到彼此的動靜。即使沒有言語交談，也能瞭解彼此的狀況，對父母與對孩子來說，都能獲得安心感。

此外，不僅是日間有採光，夜間從窗戶洩漏的溫暖光線，都能傳達出家庭的溫馨感。

最近採用客廳挑高設計方案的家庭變多了，若想在面對挑高處的二樓設置孩童房或書房，推薦裝設室內窗。如此可以跟位於不同樓層的家人互相招呼、也能順利地感覺到彼此的狀況。

- LIVING ROOM -

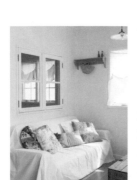

- ENTRANCE -

**容易顯暗的空間
也變得明亮
通風也變好了！**

**透過窗戶看得到訪客的模樣
寬敞感也讓人開心的室內窗**

設置在玄關大廳與客廳之間的室內窗是法國製品。可以作為空間的重點、並且發揮採光的效果。窗框的塗裝可以搭配玄關與客廳的室內裝潢風格變化。（井上宅‧埼玉縣）

**白色的室內窗
將光與風帶進
餐廳和廚房中**

室內窗的背後是餐廳跟廚房。藉由室內窗的設置，將舒服的光線帶進來，舒適的空間於焉誕生。客廳的牆面因為考慮到來自餐廳的視線而作了裝飾。（增田宅‧神奈川縣）

玄關與走廊等不易裝設窗戶的空間中，只要設置室內窗就能確保明亮度和通風。

窗也是一種方法。特別是裝設低窗的時候，來自鄰室的陽光和光線會擴散到走廊，讓腳邊變得明亮，因此能提高走動時的安全性。

規劃的時候，想要改善明亮度、想要讓通風變好這些裝設目的要先考慮明確，再來決定窗戶開關的方式和尺寸、設置場所。

若以確保明亮感為目的，除了裝設清爽俐落的固定窗之外，也想要裝設開閉式窗戶的時候，請先確認窗戶打開的時候是否會妨礙通行，再決定窗戶的風格與裝設位置。狹窄的空間裝設橫拉窗會比較好。

想要採用玻璃磚這種方式。為了通風想要裝設開閉式窗戶的時候，請先

的時候，只要設置室內窗，來自鄰室的陽光和光線會擴散到走廊，讓腳邊變得明亮，因此能提高走動時的安全性。

玄關與走廊等不易裝設窗戶的空間中，只要設置室內窗就能確保明亮度和通風。

住宅要有兩扇窗戶以上比較理想，然而大樓當中卻以僅有一面有窗的隔間居多。這種情形下，只要裝設室內窗就能夠讓通風更有效率、還可獲得明亮度與視覺的寬敞感。

陰暗的走廊，在與臨室相隔的牆壁上裝設橫向的長型低窗或高

- ENTRANCE -

- LIVING ROOM -

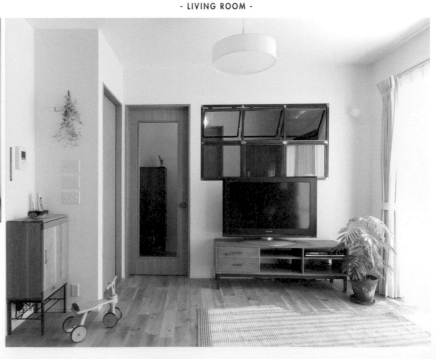

**玄關變明亮、通風變好
還能形成室內裝潢的重點**

看到委託的建築設計事務所裡設置的室內窗之後，決定在自家也採用。黑皮鐵特有的樸實風貌，在打造出個性化空間時也軋上了一角。（M宅‧滋賀縣）

CHAPTER

8

Art Body

I DISPAY

使「喜好」的家具用品更能凸顯的放置方式。
色彩與形狀、材質和質感的平衡如何拿捏？
本章介紹三間巧妙地運用空間，並享受裝飾樂趣的住宅。

CASE.1 I display Art & Green
CASE.2 I display Antiquet & Natural products / CASE.3 I display Daily tools

—

I display
Art & Green

Jono House

Concept: ART & GREEN **Area:** TOKYO
Size: 90.8m² **Layout:** 2LDK **Family:** 3

—

看似雜亂無章，
卻有某種帥氣感。
憧憬那種很有氣氛的、
像是出現在外國電影裡的房間。

高高的天花板、從白框的窗
戶照射進來的陽光、寬大的沙發，
排列著相框與靜物、充滿個性的展
示牆面。宛如國外住宅一般令人放
鬆的室內裝潢，其實是位於東京都
住宅區當中的獨棟住宅。

建造房子的時候，據說城野
夫妻針對彼此喜好的室內裝潢風
格，重新作了一番思考。

「原本我們就很喜歡室內裝
潢，共同的興趣是看電影。特別喜
歡的是魏斯‧安德森導演的作品。
想要製造出看似雜亂無章卻有某種

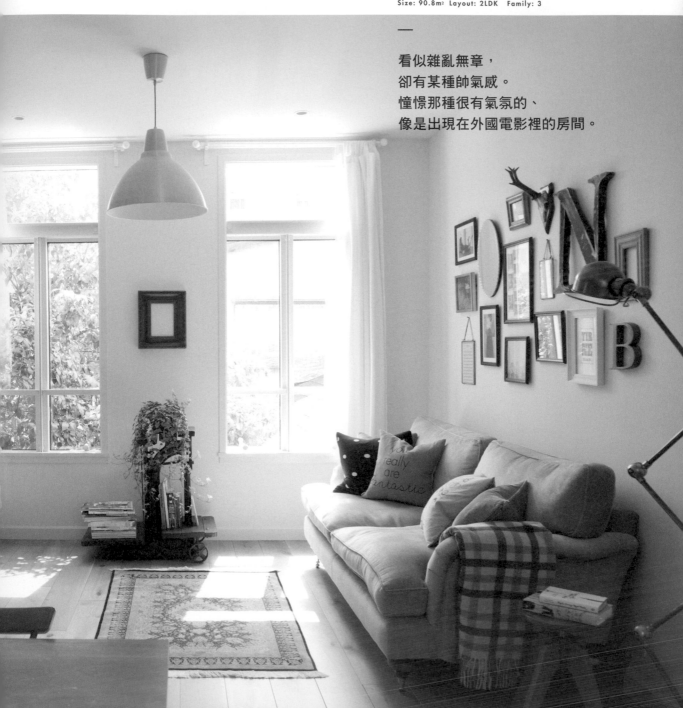

帥氣感、像是電影裡的房間一樣的氣氛。」

源自這項發想的，就是作為二樓客廳沙發背景的牆面裝飾品。

兩人花了差不多一年的時間，從網路上與室內裝潢用品店一點一滴地購買蒐集而來。

「特別憧憬的是國外室內裝潢的細節，法國電影裡的窄長窗戶造型與踢腳板之類，雖然簡單卻很有氣氛、有成熟美感的空間就是我的喜好。」

相對於說這番話的奈美小姐，丈夫剛史先生喜好的則是古董和鐵製材質、有著工廠味道的粗獷型室內裝潢。

明亮的窗邊用綠意作裝飾

剛史先生在「TRUCK」購買的英國古董秤。在簡單與優雅兼具的空間裡，古老而粗獷的單品擔任了收斂的角色。

格紋的毯子形成了重點

沙發旁邊的凳子是購自某次車庫拍賣時的廉讓品。拿來代替小邊桌使用，放還沒看完的書籍和雜誌。旁邊披著的是天氣寒冷時使用的毯子。

LIVING & DINING

位於二樓的客廳天花板高度為2.75m。有著鄰宅的樹木綠意當背景，感覺很舒服。寬敞的客廳中，主角之一是英國沙發專賣店「natural sofa」的「Alwinton」沙發，喜歡這張沙發乘坐起來的感覺。白色窗簾與吊燈是「IKEA」的產品。甜美與陽剛的平衡感絕佳。

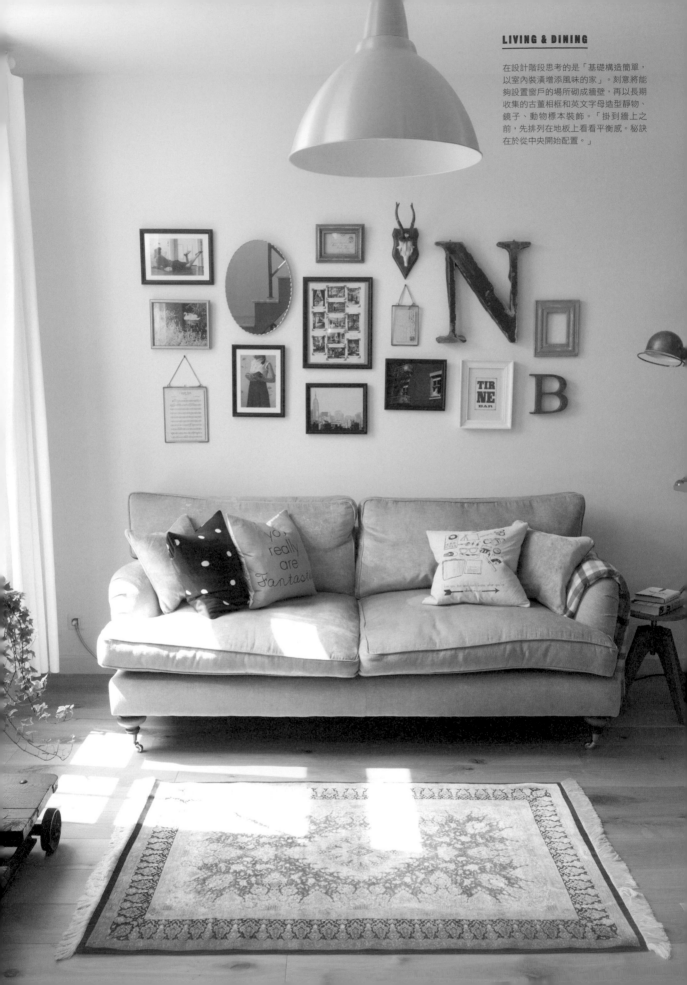

在設計階段思考的是「基礎構造簡單，
以室內裝潢增添風味的家」。刻意將能
夠設置窗戶的場所砌成牆壁，再以長期
收集的古董相框和英文字母造型靜物、
鏡子、動物標本裝飾。「掛到牆上之
前，先排列在地板上看看平衡感。秘訣
在於從中央開始配置。」

I display
Art & Green

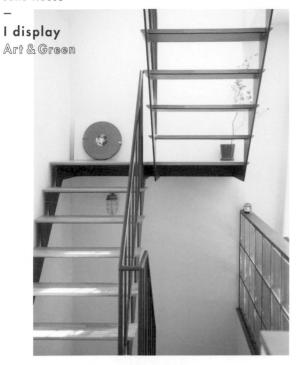

樓梯平台處以兩人的興趣隨意地點綴

以前裝過羅曼‧波蘭斯基導演的VIIS電影的底片盒。「想説樓梯平台好寂寥喔,放在這邊看看結果剛剛好。」角落放置著簡單的觀葉植物。

外型美觀的椅子只要放置一把就能成為風景

樓梯下方的空間,放置著喜愛的古董、「ercol」出品的兒童椅。外型美觀的椅子,以牆壁當畫布,既能活用留白處,放著又很相稱,散發出莊重的氣質。

「冷酷×女性化」比例均衡的裝飾手法

塗裝剝落後有著帥氣感的鋼鐵製櫥櫃,是剛史先生在網路上購買的,上面放著「企鵝書店」的海報。以色彩美麗的盒子與書本、蠟燭和花朵裝飾,增添溫柔的感覺。

以黑色鐵骨架的樓梯與大型玻璃磚牆收斂空間

黑色鐵製的樓梯,與作為隔間使用的30cm大型四方玻璃磚,給人陽剛的印象。橡木材質的地板與白色牆壁等柔和的內裝當中,彷彿將構造裸露出來的剛硬設計,搭配材質質感形成了重點。

DINING & KITCHEN
開放式層架上的玻璃製品和透明容器帶來適度生活感

裝設在廚房牆壁上的開放式層架上,以降低色彩的裝飾方式收納著玻璃杯和咖啡杯、馬克杯、茶杯＆茶碟等平日使用的餐具,以及裝著調味料和梅酒的保存容器、紅茶和果醬等等。散發出適度生活感與溫暖的氣氛。

享受展示當季植物與食物的樂趣

廚房與餐廳之間的吧台區域也不浪費,以鮮花、香蕉和蘋果等水果、蜜漬檸檬和餅乾等隨意地裝飾。光是這樣就能帶來清新氣息。

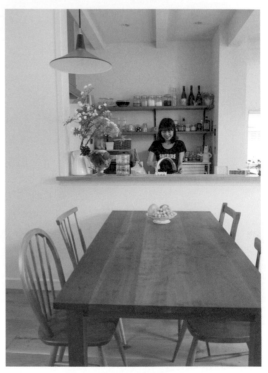

品質優良的木製餐桌上放置著當季的水果

廚房採取既能隱藏手邊工作,又能與在餐廳的人進行對話的隔間方式。餐桌是從以前使用到現在的「木藏」製品。椅子是古董的ercol。

I display
Art & Green

「那時就想著比如客廳使用窄長的白窗，加上鐵骨架的黑色樓梯，把反映出兩人喜好的要素都放進去，開始著手打造空間。」

兩人會「那個太過凹凹凸凸了」、「那個太甜美了」如此互相表達意見，一邊從中取得平衡，現在也依然享受著室內裝潢的樂趣。

「不偏向任何一邊的喜好，我想就是因為在雙方合意的情況下進行，才能變成對兩人來說都很舒適的空間」

兩人的喜好產生絕妙的混搭感，形成具有適度放鬆感的室內裝潢。散發出居住舒適感的城野家，今年有新的家人誕生。接下來會是哪一種喜好被拿來混搭呢，兩人每天都越來越期待。

BEDROOM

**淺灰色調的綠色營造出
清爽沉靜的空間**

位於三樓的臥房是牆壁上漆的清爽空間。「塗料選擇了不會讓人聯想到北歐風的綠色。」奈美小姐説。僅有細微差異的微妙色調也是講究之處。

ENTRANCE

**材質與視覺感受和印象
都混合了剛硬＆柔和**

玄關處放置著網路拍賣購入的長凳、展示喜歡的攝影師，米田和子的攝影展目錄。此處也將木頭、鐵、塗料、砂漿進行混搭。

DINING ROOM

「flame」的黑色吊燈將空間收斂起來

餐廳部分做成挑高空間，可以從三樓寢室的室內窗往下看的構造。黑色的吊燈是神戶品牌「flame」的產品。斜靠在牆邊大型金框鏡子上，疊放著同樣是金色的古董畫框。

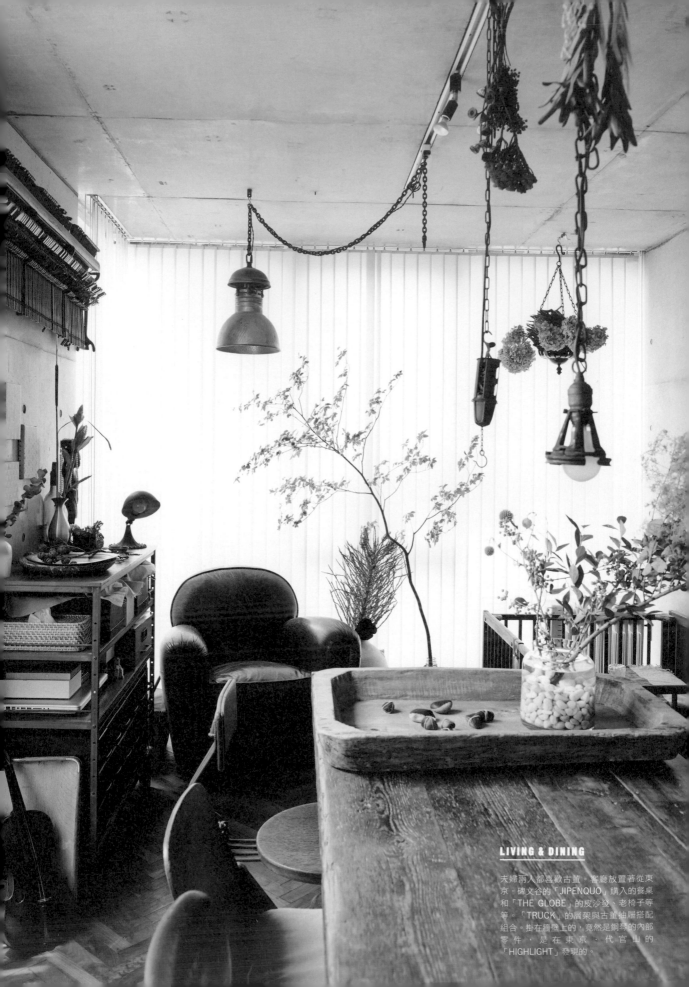

LIVING & DINING

夫婦兩人都喜歡古董。客廳放置著從東京·碑文谷的「JIPENQUO」購入的餐桌和「THE GLOBE」的皮沙發、老椅子等等。「TRUCK」的層架與古董抽屜搭配組合。掛在牆壁上的，竟然是鋼琴的內部零件，是在東京·代官山的「HIGHLIGHT」發現的。

以溫柔細膩的筆觸而廣受歡迎的畫作。卡片和包裝紙、紡織品都有經手處理。與愛犬·PON太郎同住。

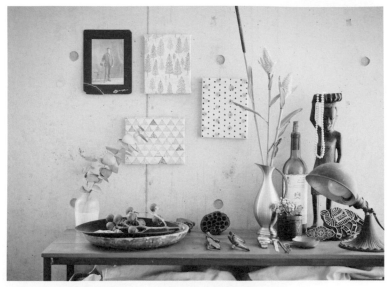

層架上面放置著出門要用的物品，牆上掛著照片和藝術作品

用來作為出門前準備的空間，將手錶和眼鏡、戒指等外出用的物品整合在此。掛在牆壁上相框裡頭的，是在「HIGHLIGHT」購買椅子時獲贈的舊照片。三張圖畫則是大森小姐的作品。

CASE.2

—

I display Antique & Natural products

Omori House

Concept: ANTIQUE & NATURAL PRODUCTS
Area: TOKYO Size: 89.5m² Layout: LDK Family: 2

—

只要被喜歡的物品包圍著，
就會有一種
「這就是我家啊」的感覺，
心情就會放鬆下來。

很有味道的古董家具和放置其中的大量綠色植物，調和出很舒服的空間，隨意地點綴一些裝飾品與手作物品。

「與其說是有意識地裝飾，不如說因為是喜歡到想一直看見的物品，所以才放在身邊的感覺。」大森小姐說。

舉例來說，掛在三樓客廳牆壁上的舊照片，是在古董裡購買椅子的時候，因為「照片裡的椅子跟我買的很像」而獲贈的。廚房的牆壁上，貼著古老西洋書籍中的插畫書頁，棚架上面則放置著和菓子模具和日本畫專用的調色盤。

大自然的產物對大森小姐來

說，也是令人著迷的藝術品之一。

「把形狀好看的小石頭放在老木頭托盤上、或是把享受過插花樂趣的切花作成乾燥花插在瓶子裡，從天花板垂吊下來。因為客廳是我的工作場所，我會一邊欣賞著這些物品，一邊畫圖和描繪圖樣。」

**古舊的撲克牌也能
放在室內裝潢享受**

古董撲克牌放入木製器皿當中，添上幾朵乾燥花。小石頭是先塗上黑板漆再以麻繩纏繞而成。

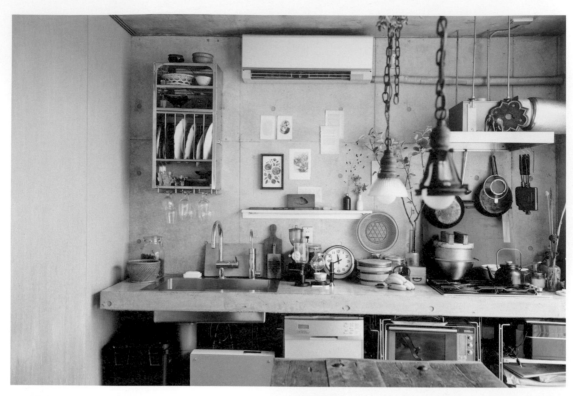

KITCHEN

隨意地放置在使用起來最方便的位置

廚房裸露的混凝土牆給人很酷的印象。「自從開始把東西放置在流理台上方裝設的白色燈罩上之後,就變得很有趣」,開始時而放置植物與和菓子模具,時而裝飾廚房的牆壁。餐具架是Tsé&Tsé associées出品的「INDIAN KITCHEN RACK」,用來收納平日使用的餐具。

排油煙機上方的裝飾品味很迷人

靜靜地置於排油煙機上方的大象木雕,是丈夫愛好旅行的祖父從國外帶回來的土產。在古董商店裡遇見的木板,雖然用途不明,卻帶有某種幽默感。

喜歡那美麗的編織紋路
裝飾在固定位置的竹籃

在松本的手工藝市集入手的「工人船工房」竹編網籃。時而用來當作盛裝蕎麥麵或烏龍麵的器具,時而當作蔬菜瀝水籃使用。經常使用又喜愛的日用品就以展示的方式收納。

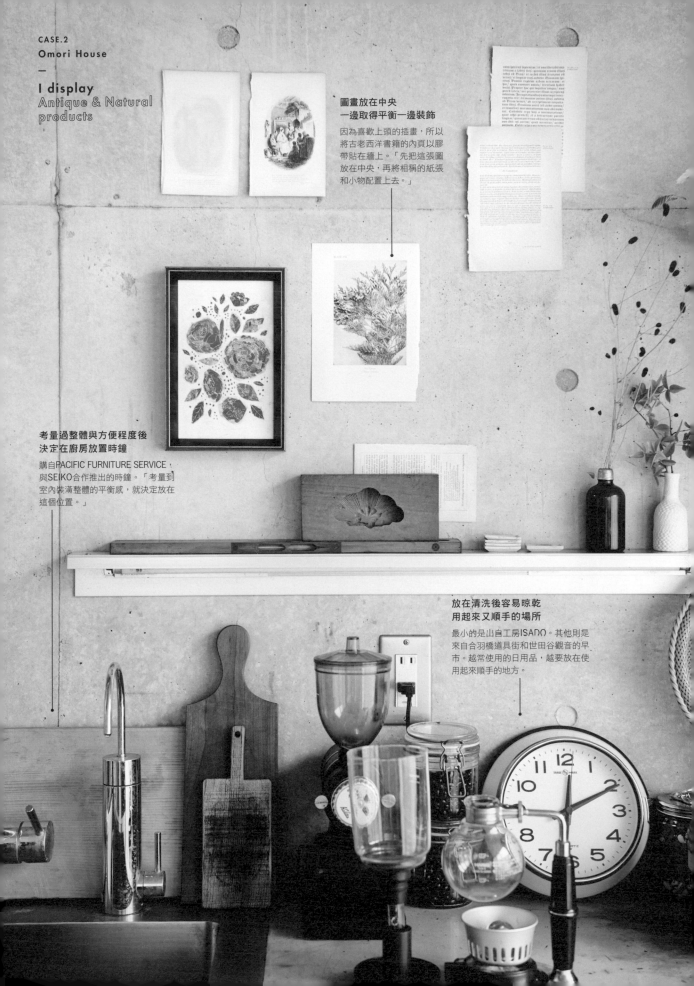

I display
Antique & Natural
products

**圖畫放在中央
一邊取得平衡一邊裝飾**

因為喜歡上頭的插畫，所以
將古老西洋書籍的內頁以膠
帶貼在牆上。「先把這張圖
放在中央，再將相稱的紙張
和小物配置上去。」

**考量過整體與方便程度後
決定在廚房放置時鐘**

購自PACIFIC FURNITURE SERVICE，
與SEIKO合作推出的時鐘。「考量到
室內裝滿整體的平衡感，就決定放在
這個位置。」

**放在清洗後容易晾乾
用起來又順手的場所**

最小的是山自工房ISADO。其他則是
來自合羽橋道具街和世田谷觀音的早
市。越常使用的日用品，越要放在使
用起來順手的地方。

蜜月旅行的回憶
放在邊桌上

在蜜月旅行時造訪的法國購買收集來的古董掛鉤。大森小姐說：「還沒有使用的機會，但總有一天會用到所以慎重地保存著。」

BEDROOM

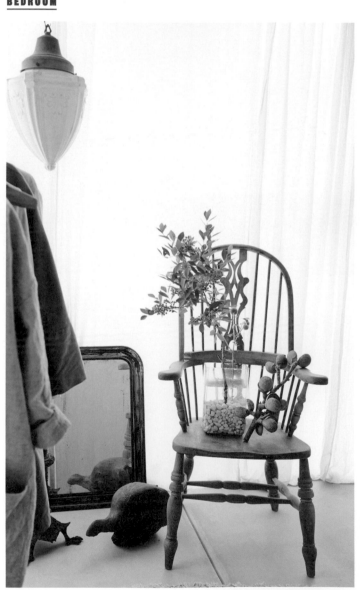

帽子放在古董燭台上

一般作為時尚單品穿搭在身上的帽子，整合收納在寢室裡的鏡子旁邊。「在JIPENQUO購入的燭台高度剛剛好，所以就拿來當帽架使用。」

按照季節只放置常穿的衣服

於JIPENQUO購入的衣架放置在寢室中，按季節挑選出愛用的服飾吊掛在上面。適合該時期的包包也會嚴格挑選。

當成花台的古董椅子上總是放置著植物

將從JIPENQUO買回來之後卻很少坐的古董椅子，當成花台來使用。「寢室想要弄成很舒適的場所，盡可能維持在不缺乏植物的狀態。」

I display
Antique & Natural
products

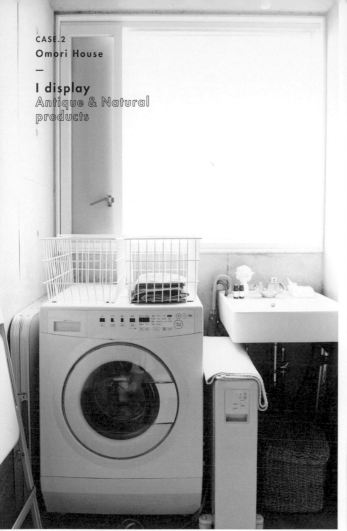

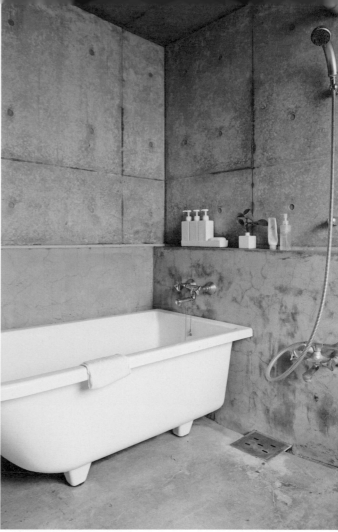

LAVATORY

洗衣機和鐵絲網籃都是白色的直線型線條

浴缸的對面有著洗臉台和洗衣機。洗臉台四周跟浴室一樣全部統一
使用白色。「簡單又小巧的尺寸令我很喜歡」的洗衣機,以及白色
鐵絲網籃均為無印良品出品。簡單的直線輪廓看起來很舒服。

BATHROOM

統一使用白色的浴缸與容器輝映著混凝土牆

粗胚混凝土的牆壁很搶眼的一樓浴室,很簡單地只放置著浴缸。
「因為最想要重視浴室的清潔感,就統一使用白色。」大森小姐
說。洗髮精與潤髮乳的容器是無印良品的。

因為喜歡「湯姆與傑利」,所以請人在混凝土牆上鑿了
一個凹洞,自己裝上木門。小小的門把是鈕釦,傑利好
像立刻就要跑出來。

位於二樓的寢室中,充滿被
有年紀的家具和小物包圍的安寧氣
氛。另外,一樓的浴室中,從浴缸
到洗髮精都統一使用簡單的設計,
整合出潔淨的印象。

排放著許多旅遊時發現的古
董掛鉤的邊桌、不遮擋直接放置著
的浴缸等細節,即使那些東西並非
藝術品,也呈現出某種藝術感。

「將少許的凌亂當成討喜之
處,用心地在幫植物換水和換氣、
讓房間保持通風的狀態。讓大家都
感到舒適,並且能夠放鬆。」

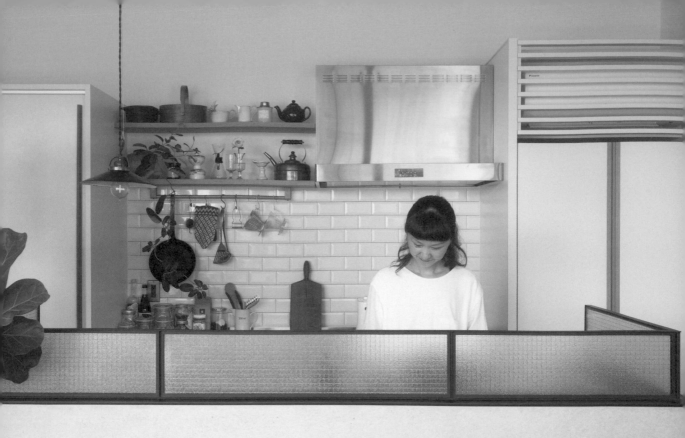

DINING & KITCHEN

上，為了若無其事地將廚房隱藏起來，在開放式中島型廚房設置了壓花玻璃豎板。右後方的門裡頭放置著冰箱，同樣設計成隱藏式。下，出自PACIFIC FURNITURE SERVICE的餐桌，與荷蘭的古董椅子組合。

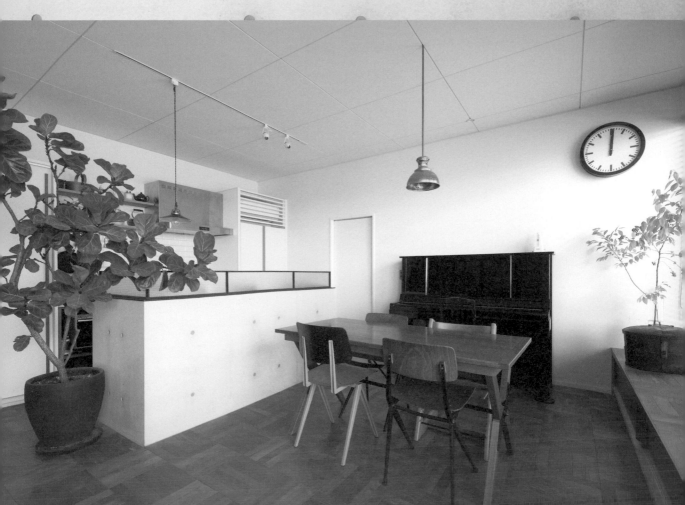

—

I display
Daily tools

Nakano House

Concept: DAILY TOOLS Area: AICHI
Size: 113.3m² Layout: 3LDK Family: 4

—

只將最喜愛的物品裝飾在外，
其餘隱藏起來就會很整潔。
為了讓家中所有人都能使用方便，
分別收納於使用處附近。

**藍色的藤編包中放著
圖書館借來的書和遙控器**

放置在沙發旁邊的藤編包裡，收
納著圖書館借來的書和遙控器。
「需要時再也不必四處尋找。」

**為了不要看見廚房
而豎立的壓紋玻璃板**

「即使流理台上頭稍微有點凌
亂，看起來也很乾淨，幫了很大
的忙。」中野小姐説。

KITCHEN

**兼具實用與裝飾的開放式層架
映入眼簾的只有喜歡的物品**

流理台上方的開放式層架。挑選出
BROWNS的茶壺和Peugeot的咖啡
磨豆機、turk的平底鍋等等，既有
機能性又美觀的用品，以展示的方
式收納。調味料之類的則改裝進玻
璃罐裡放在流理台上。

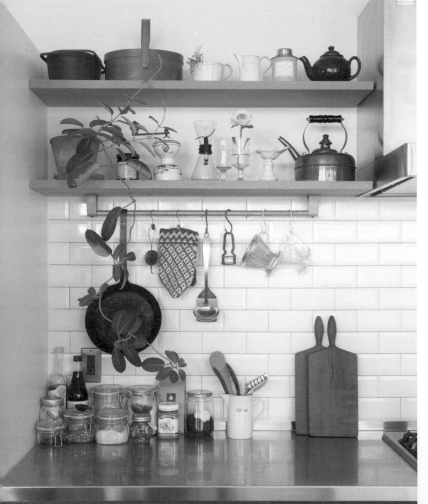

**根莖類以木製托盤盛裝
白米則保存在白色琺瑯容器裡**

水槽下方放置木製托盤，盛裝可常
溫保存的蔬菜。「我不喜歡市售的
儲米箱」，因此使用自己找到的琺
瑯容器。

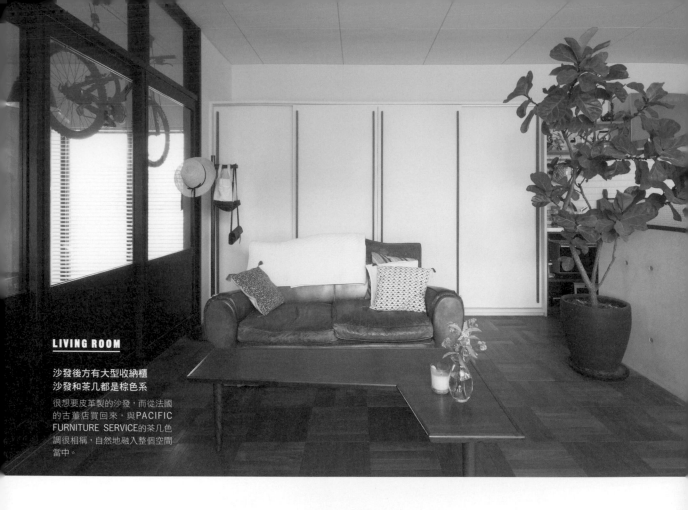

LIVING ROOM

**沙發後方有大型收納櫃
沙發和茶几都是棕色系**

很想要皮革製的沙發,而從法國的古董店買回來,與PACIFIC FURNITURE SERVICE的茶几色調很相稱,自然地融入整個空間當中。

KID'S ROOM

**兒童房的家具裡頭
也有可以長久使用的古董**

右,長女出生的時候,為了收納嬰兒服和玩具而購買的古董五斗櫃。左,從生產前就在使用的古董推車,因為是開放式的,很適合當成孩子們丟玩偶的收納處。現在用來放玩偶,享受變換風貌的樂趣。

自稱「收納和打掃都不擅長」的中野小姐,在兩年前興建自宅之際,最先提出來的願望就是「有大量的收納空間。」

「只要小孩在家,大部分的時間都會待在客廳裡面。因此,為了不要對大量的收納物品感到困擾,就請人做了大型的收納櫃。」

食材和家電、玩具等等,容易讓人有雜亂印象的生活必需品,統一隱藏在收納櫃當中。另外一方面,嚴選出美麗的茶具和古董咖啡磨豆機等愛用品,以兼具裝飾的方式收納在開放式層架上。結果是,得到了既能讓喜愛的物品發光,又很乾淨清爽的住宅。

為中野家沉穩的印象增添趣味的,就是從單身時代愛用至今的古董家具。那些喜愛的家具大多都是當成收納工具使用,目前仍在服役中。

「因為我自己喜歡長久被人愛護的家具,也想把老舊家具的優點傳達給孩子們。」

在小孩物品方面,因為使用期間有限,所以目前沒有準備專用的玩具收納和書桌。

「兩個小孩的書桌都是我們新婚時代用來當餐桌及工作桌使用的舊家具。家具和收納都不限定使用方式,盡可能每一種都選擇可以用於不同用途的款式。」

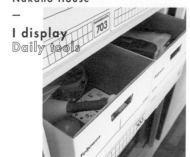

**小孩的玩具為了
容易取用
也放進文件箱當中**

除了用於收納玩具、體育練
習用的道具等兒童用品之
外，還備有好幾個空箱子，
當成學期末帶回家的畫具和
書法用具的暫時置放處。

**貯藏食材用的是
瓦楞紙文件箱
蓋上蓋子放在層架下層**

收納櫃的右半邊作為廚房相
關的收納。義大利麵和乾
貨、咖哩塊等食材，裝進美
國的Banker's Box文件箱當
中，蓋上蓋子收納在沙發後
方的下層。

**取用容易的中層放日常用品
上層則用來放茶杯和碟子**

小孩要拿取也很容易的中間層架，放置著平
常使用的餐具，上層則放置喝茶時最愛用的
茶杯和碟子。

**享受午茶時光的時候
會將整個籃子拎到廚房裡**

為了讓品茶的時光過得更悠閒，把經常飲用
的茶葉統一放進籃子裡，作成方便拿取的套
組。要使用時籃了整個拿進廚房。

**家庭常備藥放進籃子裡
放在容易取出的下層**

可放入好幾個飯糰的便當盒，很適合用來放
常備藥。籃子類統一收納在由下數來第三
層，取放容易。

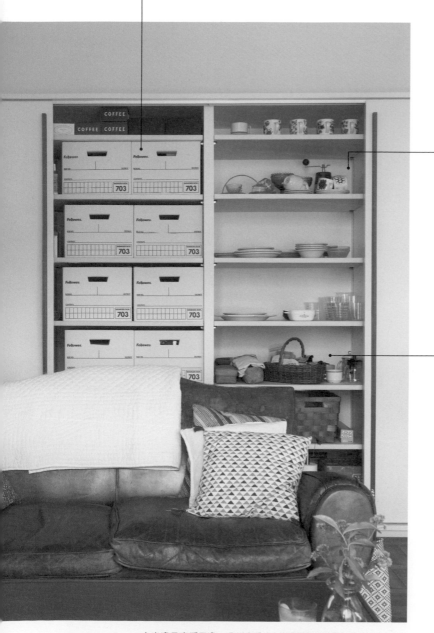

**右半邊是廚房周邊
左半邊放兒童用品**　靠近廚房的右半邊層架放置餐具及食材等，左半
邊為了讓孩子容易取出，以箱子收納兒童用品。

ENTRANCE

「想要讓狗能夠自由地出入」而在玄關設置大型的脫鞋處，G-PLAN的櫥櫃上方裝設洞板，展示著丈夫DIY時愛用的梯凳和工具等物品。收納零件則是從AMAZON USA購入的crawford公司製品。

美麗的物品就以裝飾的方式收納，使用時也順手

右上，裝設在天花板上的吊掛式腳踏車架，將公路單車展示在空間中。不占用空間的寬敞脫鞋處，讓愛犬們非常喜悅。左上，配合家人的身高，由上往下數到第三層是中野夫婦、其下為長女、再下方為次女用的鞋櫃。
左下，脫鞋處角落的牆壁上，設置有用夾子固定的夾扣。「crawford的夾勾，是丈夫先在底部打入錨栓，再以螺絲鎖上去的。」如此一來掃把和鏟子等難以找到放置場所的長柄掃除工具，就能統一收納得很清爽。

質感老舊的置物櫃變成了鞋櫃
木製櫥櫃用來放掃除和寵物用品

玄關的脫鞋處中，放置著從名古屋「ANTIQUE MARKET 吹上」購入的置物櫃，作為家人的鞋櫃愛用當中。上頭以乾燥花裝飾，增添一點溫柔氣息。

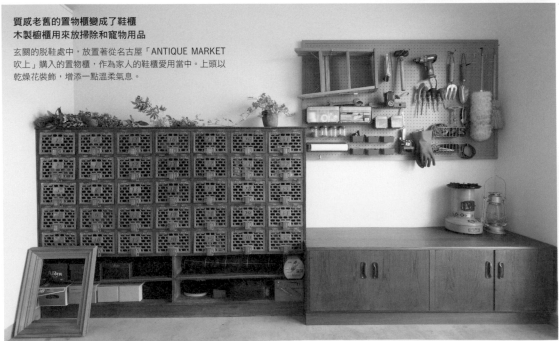

CHAPTER

9

Ilmari
Tapiovaara?

Borge
Mogensen?

Modern
Design

INTERIOR WORD

從人氣設計師的名作家具與舊家具，
到住家構造和材質、內裝材料、照明等等，
本章彙集了使各位能更深入瞭解室內裝潢必知的專業術語。

FILE.1 MODERN DESIGN / FILE.2 ANTIQUE / FILE.3 FURNITURE TERMS
FILE.4 INTERIOR ELEMENTS / FILE.5 MATERIAL / FILE.6 LIGHTING

Bauhaus
包浩斯

1919年於德國威瑪設立的造形藝術學校，以德國的工業能力為背景，探究適應生產方式與生活型態的藝術路線，簡化設計與量產等新思維因而誕生。雖因納粹下令而於1993年關閉，仍為後世帶來很大的影響。

name
Le Corbusier
柯比意
（ 1887－1965年／瑞士 ）

LC4 Chaise Longue
LC4躺椅（1928年）

這張以世界最高知名度為傲的名椅，是柯比意工作室在建造Villa Church時設計的家具，出自助手Charlotte Perriand。柯比意本人將其稱呼為「休養用的機械」，是20世紀具代表性且普及的椅子之一。

LC2 Grand Comfort
LC2沙發單椅（1928年）

近代三位建築大師其中一人。認為家具是「一連串建築的關聯物」，孕育出許多的名作。這件命名為「大大地舒適」的作品，是以鋼管為骨架，嵌入五塊坐墊的構造。2016年，上野「國立西洋美術館」將其列入世界遺產。

name
Mies van der Rohe
密斯·凡德羅
（ 1886－1969年／德國 ）

Barcelona Chair
巴塞隆納椅（1929年）

於設計1992年舉行的巴賽隆納萬國博覽會德國館之際，專為西班牙國王而設計的椅子。既摩登又散發著高級感，並且能輕易與空間協調的現代設計傑作。「Less is more（少即是多）」這句名言也很出名。

name
Marcel Breuer
馬賽·布魯爾
（ 1902－1981年／匈牙利 ）

Cesca Arm Chair
契絲卡扶手椅

以懸臂構造實現漂浮在空中的外型，再裝上木框籐編的靠背與坐墊製成的椅子。坊間推出的仿冒品多到被稱作「世界上最常被模仿的椅子」的程度。後來改成以布魯爾養女的小名「Cesca」來稱呼這把椅子。

Wassily Chair
瓦西里椅（1925年）

受到當時擁有最頂尖技術的Adler自行車把手所啟發，而產生的設計，是世界上第一張利用鋼管的可塑性與面料的張力製成的椅子，同時也是為了包浩斯設計學院的教授Wassily Kandinsky而設計的作品。

name
Mart Stam
馬特·史坦
（ 1899－1986年／荷蘭 ）

Cantilever Chair
懸臂椅（1933年）

世界上首次發表的懸臂構造椅子。懸臂的意思是「單邊支撐」，也就是只靠單邊椅腳來支撐整體的構造。以設計實現坐在空氣上的感覺，僅有一支彎曲鋼管骨架的嶄新外型也大受矚目。

Mid-Century

20世紀中葉

1940到1960年代中期左右的現代設計樣式，是室內裝潢的黃金時期，世界各地皆有傑作產生。二次世界大戰後，人們的目光轉移到生活用品上，加上塑膠與PU樹脂等新材料的出現，以及新的木材加工技術等，都讓椅子的研發突飛猛進。

name

Finn Juhl

芬恩·尤爾

〔 1912－1986年／丹麥 〕

No.45 Easy Chair

45號椅（1945年）

Finn Juhl的代表作，除了被稱為「世界上最美麗的扶手椅」之外，還有著「宛如雕刻」的評價。看起來椅面彷彿浮在框架上，為世界首創的設計。追求美麗弧度與乘坐感所產生的曲線美，以及美麗的背影，都讓這把椅子一再獲得高評價。

name

Alvar Aalto

阿瓦·奧圖

〔 1898－1976年／芬蘭 〕

Stool E60

E60圓凳（1933年）

Alvar Aalto所發表的終極圓凳。使用芬蘭產的白樺木夾板，專為維堡市立圖書館而製作。將木材彎成L字型的「Aalto Leg」有取得專利。簡單輕巧，可以堆疊，實用性方面也很卓越的作品。

name

Carl Malmsten

卡爾·馬姆斯登

〔 1888－1972年／瑞典 〕

Lilla Åland

小歐蘭島椅（1942年）

有「瑞典家具之父」之稱的設計師之代表作。因造訪芬蘭的歐蘭群島時得到靈感而命名。以「讓所有的尖角消失」為考量，簡單而溫暖的設計獲得世界性的喜愛。

name

Ib Kofod-Larsen

伊夫·柯佛拉森

〔 1921－2003年／丹麥 〕

IL01 Easy Chair

伊莉莎白椅（1956年）

優美弧度勾勒成的扶手形狀，體積雖小卻貼合人體的椅墊，精心製作的構造和細節，省卻多餘的設計，正是他的哲學。因為伊莉莎白女王也有購買而被稱為「伊莉莎白椅」，變成高人氣的名椅。

name

Ilmari Tapiovaara

伊爾馬利·塔皮歐瓦拉

〔 1914－1999年／芬蘭 〕

Pirkka Chair

咖啡豆單椅（1955年）

使用木紋與木節充滿韻味的松木製成椅面，跟很有時尚感的椅腳之間的反差，讓這張名椅大受歡迎。椅腳與椅面的接合處的三角形構造，提高了強度。從任何一個角度看都很美麗，光擺放著也形成一幅畫。同系列還有桌子、長椅。

Domus Chair

多姆斯折疊椅（1947年）

活用木頭的溫暖觸感，充滿獨創性而纖細的設計，是這位擁有眾多粉絲的設計師的代表作。當初是為赫爾辛基的學生宿舍而設計，在芬蘭許多的公共設施中也有用到。木頭的美麗曲線包覆住身體，帶點懷舊的設計是其魅力。

Kaare Klint

卡爾·克林特

1888年出生，致力於開設丹麥皇家藝術學院的設計學系，1924年起擔任主任教授一職。
推廣將過去的歷史和樣式檢視後重新構築的「REDESIGN」思想，給予 Arne Jacobsen
與 Borge Mogensen 極大的影響。

name
Arne Jacobsen

阿納·雅各布森
（1902－1971年／丹麥）

Grand Prix Chair
大獎椅（1956年）

因1957年在米蘭國際藝術展獲得首獎而命
名。貼合人體線條的椅背椅面曲線進化到更
加纖細，Y字型靠背的外觀予人特別的印
象。2008年由Fritz Hansen公司推出復刻
版。

Series 7 Chair
7號椅（1955年）

以七片薄板與兩片面板組合而成的夾板，
製作出一體成型的椅背與椅面，形成在坐
著的時候順沿人體線條的曲線。向左右大
幅度伸展的靠背，給人宛如被包覆著的安
心感。既是代表世紀中葉的名作，也是最
暢銷的單椅。

Ant Chair
螞蟻椅（1952年）

專為Novo Nordisk製藥公司的員工餐廳設
計，從靠背到椅面一體成型，是世界第一把
膠合版椅子。因背面的形狀很像螞蟻而被命
名為「ant（螞蟻）」。Jacobsen 本人很在
乎三腳的美感，他過世之後，四腳的版本才
發售。

name
Arne Jacobsen

阿納·雅各布森
（1902－1971年／丹麥）

Swan Chair
天鵝椅（1958年）

與蛋椅一樣，目前仍在SAS Royal Hotel的
迎賓大廳和會客室服役且受到愛用。寬敞而
優雅，讓人聯想到天鵝展翅的美麗設計，具
有壓倒性的存在感，顛覆了人們對椅子的常
識。飯店中還有使用同款的沙發。

Egg Chair
蛋椅（1958年）

專為SAS Royal Hotel的迎賓大廳和會客室
而設計，如今仍在接待賓客。當時使用劃時
代的PU泡棉加工技術，實現溫柔包覆著人
體、帶來安心感的乘坐感受。名符其實，宛
如蛋殼一般的曲線外型，幾乎可以稱作是藝
術了。

Drop Chair
水滴椅（1958年）

1960年成立於丹麥哥本哈根的Rasisson
SAS Royal Hotel，從建築物到家具乃至餐
具，都交由 Jacobsen一手包辦，而有「世
界第一間設計飯店」之稱。當初只為這間飯
店製造了兩百張，從2014年起，進行一般
販售。

Morgensen × Wegner

同年出生的兩位大師

丹麥出生的 Morgensen 與德國出生的 Wegner，1936至1938年於哥本哈根藝術工藝學校家具科相識。製作的家具纖細而富有藝術性的 Wegner，與以樸實堅固且價格適中為目標的 Morgensen，既是彼此的好對手又是摯友。

name

Børge Mogensen

伯格・摩根森

〔 1914－1972年／丹麥 〕

Fredericia 2321 Sofa

2321沙發單椅（1972年）

削除所有裝飾，外型簡單而端正，散發出低調的高雅氣息，完全體現 Mogensen設計哲學的沙發椅。僅使用皮革與柚木材質的組合，會隨著時間的變化增添風味，充分享受皮革的魅力。

1222 Dining Chair

1222餐椅（1952年）

靠背和椅面使用夾板，柔和的線條讓整體外型帶有圓潤感，給人溫暖又可愛的印象。設計雖簡單，柚木與橡木的質感反差卻很美麗，是富有實用性的一把椅子。

J39 Dinig Chair

J39餐椅（1947年）

與「西班牙椅」（1959年）並列為代表作。接受丹麥消費者合作社（FDB）委託「為一般市民製造平價而高品質的椅子」，花費五年的歲月製作出來的名椅。椅面的Papaer Cord（紙纖）也是來自工匠的手工藝。

name

Hans J. Wegner

漢斯・韋格納

〔 1914－2007年／丹麥 〕

CH30 Dining Chair

CH30餐椅（1952年）

Carl Hansen＆Son公司製造，簡單洗練的設計當中有著容易親近感的椅子。就連靠背上的十字型接合點也是目光重點。椅面夠寬且倚靠度佳，每個細節都設想周到，充滿了實用性的魅力。

Y Chair

Y字椅（1950年）

受到中國明朝的木椅啟發而設計出來，是Wegner的作品中銷售量第一的名椅。柔和的曲線與靠背形成的美麗線條，紙繩椅面來的出色乘坐感，使用久了會變成蜜糖色的柚木材質等，每一項都充滿了魅力。

The Chair

椅子（1949年）

經歷Arne Jacobsen的建築事務所工作後成為設計師，生涯中總共推出500款以上椅子的Wegner代表作。由把手處延伸到背後的笠木線條很優美。因為在1960年的美國總統選舉辯論會中甘迺迪坐過，而成為廣受世界喜愛的椅子。

Herman Miller

赫曼米勒公司

前身是1905年創立的Star Furniture。1923年總裁D.J. De Pree使用岳父的名字，將公司改名為Herman Miller Company。自從1947年取得Eams的夾板製品專賣權以來，持續與世界上卓越的設計師們合作製造更多名作。

name
George Nelson

喬治‧尼爾森
〔 1908－1986年／美國 〕

Mashmallow Sofa

棉花糖沙發（1956年）

由18個椅墊排列而成，彷彿普普風藝術品的作品。從1946年起的20年間，擔任Herman Miller公司設計總監的Nelson，起用了當時尚未成名的Charles Eames和Eero Saarinen，讓公司成長為世界性的家具製造商。

name
Charles & Ray Eames

查爾斯 & 蕾‧伊姆斯
〔 查爾斯：1907－1978年／美國 〕
〔 蕾：1912－1988年／美國 〕

Shell Arm Chair

貝殼扶手椅（1950年）

使用新材質玻璃纖維，製作出「小公寓也能使用，堅固又平價的椅子」。魅力在於宛如被包覆住的乘坐感。椅腳的設計有各式各樣不同的種類。除了聚丙烯製的以外，2014年起新的玻璃纖維款也重新推出。

Plywood Dinig Chair

夾板餐椅（1945年）

1945年，三次元曲面夾板成功地實用化，造就這張高品質卻可以大量生產的劃時代椅子，至今仍持續生產。美國「時代」雜誌將其選為「20世紀最佳的設計」，也是MoMA（紐約現代藝術博物館）的永久收藏品。

name
Eero Saarinen

埃羅‧沙里寧
〔 1910－1961年／美國 〕

Tulip Chair

鬱金香椅（1956年）

Eero Saarinen 生於芬蘭，13歲赴美。在美術大學結識Charles & Ray Eames，此後交往密切。世界首創由地板向上延伸單一獨立椅腳的設計，這件作品顛覆了過往對椅子的概念。他還設計了紐約甘迺迪機場的TWA航廈。

name
Charles & Ray Eames

查爾斯 & 蕾‧伊姆斯

Lounge Chair & Ottoman

躺椅與擱腳凳（1956年）

堪稱是現代設計象徵的作品。原為導演友人Billy Wilder委託製作的自家專用椅。貼合人體的設計，被寬厚的皮革椅面包覆住的感覺簡直是無上幸福。至今仍由Herman Miller公司生產製造。

Shell Side Chair

貝殼椅（1953年）

以「舒適度」和「多樣性」為宗旨而製作的貝殼椅，其木製椅腳（Dowel leg）的款式因為與木地板和木製家具的相容性很高，這一陣子變成人氣商品。2010年起Herman Miller公司改變銷售策略，將木頭部分改成天然色系。

Italian Modern

義大利現代主義

不僅以實用性見長，擁有洗練的品味，還具備毫不累贅的機能型外觀與設計理念，
這就是「義大利現代主義」的特徵。

name
Mario Bellini
馬力歐·貝里尼
〔 1935－／義大利 〕

Cab Arm Chair
Cab扶手椅（1977年）

義大利建築設計界重要人物Bellini的代表作。
金屬椅框包覆頂級鞣皮的劃時代性性發想，在
貼合度與乘坐感上都實現了很高的完成度。

name
Vico Magistretti
維科·瑪吉斯伽蒂
〔 1920－2006年／義大利 〕

Maui Chair
茂宜椅（1996年）

簡單卻優雅的曲線，色彩變化也很豐富，優
秀的強度與耐久性，作為辦公室或咖啡廳用
椅很受歡迎。是Karlell公司最暢銷的商品。

name
Gio Ponti
吉歐·彭蒂
〔 1891－1979年／義大利 〕

Superleggera
超輕椅（1957年）

Gio Ponti有「義人利現代設計之父」之稱，
也是建築設計類第一本專門雜誌「Domus」
的創辦者。這張椅子只有超級輕量的1.7kg，
是追求椅子的機能美到極限的長賣商品。

Japanese Modern

日本現代

與Charlotte Perriand、Charles Eames等外國設計師交流增進對椅子的知識，
加上日本的素材、技術與文化所誕生的日本名椅。

name
長 大作
〔 1921－2014年／日本 〕

低座椅子（1960年）

偏低且乘坐時腳可以伸直的椅子。在為第八
代松本幸四郎設計住宅建築物時，同時經手
了家具的設計，接到「想要在和室裡也可以
坐得很輕鬆的椅子」的委託而製成。

name
柳 宗理
〔 1915－2011年／日本 〕

蝴蝶凳（1954年）

被MoMA選為永久收藏品的家具傑作。以兩
片夾板組合成宛如蝴蝶飛翔的構造。柳宗理
是對二次世界大戰後日本工業設計界有最大
功勞的人。

name
渡邊 力
〔 1912－2013年／日本 〕

鳥居凳（1956年）

柔韌而溫和，是籐編家具被重新看重的關
鍵與里程碑之作。榮獲1957年第11次米蘭
三年展的金獎。自發售以來持續近50年的
長賣商品。

16世紀以降英國歷史與樣式的變遷

	英國的統治者	風格區分	樣式	經常使用的材質	其他歐美各國
16世紀	亨利八世 （1509-1547）	都鐸風格	哥德式	橡木	文藝復興樣式 （義大利）
	愛德華六世 （1509-1547）				文藝復興樣式 （法國）
	瑪麗一世 （1509-1547）				
	伊莉莎白一世 （1509-1547）	伊莉莎白風格			巴洛克樣式 （義大利）
17世紀	詹姆士一世 （1603-1625）	詹姆士一世 風格	文藝復興式	胡桃木	巴洛克樣式 （法國）
	查理一世 （1625-1649）				
	共和制	克倫威爾風格			
	查理二世 （1660-1685）	王政復辟風格	巴洛克式		
	詹姆斯二世 （1685-1688）				
	威廉三世 &瑪麗二世 （1689-1702）	威廉&瑪麗 風格			洛可可樣式 （法國）
18世紀	安妮女王 （1702-1714）	安妮女王 風格			殖民地樣式 （美國）
	喬治一世 （1714-1727）	早期喬治亞 風格	洛可可式	桃花心木	
	喬治二世 （1727-1760）				
	喬治三世 （1760-1820）	喬治亞風格	新古典式 折衷主義式 等等		帝政樣式 （法國）
19世紀	攝政時期	攝政風格			畢德麥雅樣式 （德國）
	喬治四世 （1820-1830）				
	威廉四世 （1830-1837）				夏克樣式 （美國）
	維多利亞女王 （1837-1901）	維多利亞 風格	美術工藝 運動式		新藝術樣式 （法國）
20世紀	愛德華七世 （1901-1910）	愛德華風格	現代式		

裝飾藝術（Art Deco）

1920至1930年間流行的設計樣式。流線型與幾何學圖案為其特徵，強調機能美。起源於將新藝術單純化的運動，簡單的風格成為其後的現代設計基礎。

古董（Antique）

古董品或古藝術品。多用來稱呼第二次世界大戰之前製作的物品，在進口關稅法上的定義是：製作後經過一百年的物品。

收藏品（Collectables）

雖非經過一百年的古董，但當成中古物品或二手貨又太可惜的物品，在美國稱為收藏品。

舊貨（Brocante）

法文中舊用具的意思。主要指稱歐洲的古董物品。

新藝術（Art Nouveau）

19世紀末至20世紀初期流行於歐洲和美國的設計樣式。簡潔而有如波浪般的線條，與植物圖案的設計為其特徵。

老物件（Vintage）

製作後未滿一百年的物品，經過多年使用之後風味增加，具稀有價值的物品。

中古物品（Junk）

中古物品、破銅爛鐵。意指使用了很久的家具和用具、器皿等等。另外也指失去原有功能的零件、中古物品組合成的物件、不合規格的室內裝潢用品。

再生家具（Reproduction）

作品版權到期之後，由正統製造廠商之外的單位將其復原的製品。在英國指的是從材料到構造以及設計細節都忠實還原的家具，在日本則多指保留古典風情且價格壓低之後進行復原的家具。也稱為「無商標（generic）」、「複製品（replica）」。

18 & 19th Interior Style

当前仍受注目的室內裝潢樣式

關於歐洲家具的「古典風格」，幾乎全部都是17世紀後半的法國洛可可樣式物品。介紹
現在仍舊值得注目的歐洲室內裝潢樣式。

Biedermeier
畢德麥雅式
〔 19世紀前半起／德國 〕

19世紀前半廣見於德國及奧地利的家具樣
式。反對貴族風但仍保留優美的曲線，排除
豪華絢爛與裝飾過度的樣式，善用材質原本
的質感。將簡單且品質良好的實用之美奉為
守則。

Sheraton
謝拉頓式
〔 18世紀後半起／英國 〕

以橫跨18世紀後半到19世紀前半的英國家具
製造商Thomas Sheraton為代表的家具樣
式。帶入垂直線條的輕巧造型，裝飾圖案以
玫瑰、壺、花飾居多，椅腳線條較細。

Chippendale
齊本德式
〔 18世紀中葉起／英國 〕

意指與英國家具製造商Thomas Chippendale
有關聯的18世紀中期家具樣式。受到法國貴
族的洛可可調性與中國風情的Chinoiserie所
影響，華麗感與氣質、實用性兼具的設計為
其特徵。

Popular Antique

目前仍具高人氣的古董

針對影響了以北歐為首的現代設計家具設計師，以及大眾型家具製造商，並且至今都
還保有高人氣的老家具作詳細說明。

Lloyd Loom Chair
洛伊德編織椅
〔 1917年起／美國 〕

籐編家具的變形版，1917年由Marshall Burns
Lloyd研發出以特殊的紙張纏繞金屬絲線編織
而成的家具。1922年於英國製販售，瞬間推
廣到全世界。

Shaker Chair
夏克椅
〔 18世紀後半起／美國 〕

英國的夏克教徒因遭受迫害，於18世紀時遷
移到美國東北部居住，為了在那邊生活而製
作了這款質樸的椅子。靠背呈現梯子狀，特
徵是椅面使用柔軟的棉布條編成格紋狀。

Windsor Chair
溫莎椅
〔 17世紀後半起／英國 〕

原型來自17世紀後半，農民為了自用，砍伐
樹木製成的椅子。沒有王公貴族喜好的裝
飾，堅固而無多餘設計，多年來經過許多無
名人士的改良而成。特徵是由許多根細長木
棍構成的靠背。

Public Antique

公共場所使用的高人氣古董

學校或教會、咖啡廳和餐廳等處所使用的椅子，設計和構造都很簡單，結構穩固、貫徹實用性的機能美廣受喜愛。一般家庭的愛用者也很多。

Thonet Chair
曲木單椅

1842年取得專利的「曲木」技術製成的曲木椅。在靠近森林的地方設置工廠，以分工製造的方式大量生產。特別是1859年發售的「14號椅」，已經成為超暢銷商品，直到今天仍在生產。

Church Chair
教堂椅

從19世紀開始教會經常使用而得名。靠背有十字架，以及有聖經置放箱的類型最受喜愛。下方兩條橫木是給後面的人放置隨身物品用的。

School Chair
學生椅

泛指學校裡為了給兒童乘坐而製作的椅子，近來以古董家具之姿獲得高人氣。依據時代與國別有各式各樣不同的設計，但仍以設計簡單、結構堅固、可以堆疊的款式居多。

ercol
ercol 公司

1920年，由家具設計師Lucian Ercolani於溫莎家具之都High Wycombe設立的木工家具製造廠。輕巧而堅固，纖細又美麗的設計其擁有高人氣的秘密。

Windsor Kitchen Chair
溫莎餐椅

又被稱為「棒狀靠背椅」的長賣家具。靠背的棒子由椅面下的底座固定，連背面都很美麗的設計。簡潔輕巧又堅固的美麗座椅，最適合放在餐廳。

Stacking Chair
堆疊椅

1957年，在追求設計簡單又可以堆疊的功能時研發出來的名椅。旋即因為在英國作為學生椅，生產各種不同的尺寸而散播開來，成為ercol chair的代名詞。

Windsor Quaker Chair
溫莎貴格椅

將一根木材柔順地彎曲成弓狀的「弓形靠背（Bow Back）」線條是其最大特徵。因為靠背很高，坐起來很放鬆而成為人氣餐椅。

子母桌（Nest Table）
相同設計、不同尺寸的桌子所形成的子母組合，可應需求拉出來使用。

五斗櫃（Chest）
有五個抽屜的櫃子。原文chest為收納衣服和小物的箱型家具，現在也用於指稱附有抽屜的收納家具，根據高度，區分為高櫃和矮櫃，另有可以乘坐上去的椅櫃。

可調式躺椅
靠背角度可以調整的椅子。

玄關桌（Console Table）
貼著牆壁置放的小型裝飾用桌。於18世紀初期出現，用來當花瓶或半身像的展示檯。

安樂椅（Easy Chair）
靠背處傾斜且裝有扶手的休息用椅。特徵在於椅面比普通的椅子來得低，座寬與扶手的幅度較大，背面傾斜度也很大，緩衝性也很高。

衣櫥
主要用於收納衣物的空間。深度多比壁櫥來得淺。

扶手椅
裝有扶手的椅子

吧台桌（Bistro Table）
只有單腳且桌板為圓形的小桌子。

伸展桌
可以改變頂板尺寸的伸展式餐桌，依構造而有蝴蝶桌和抽拉桌等不同稱呼。

坐臥兩用沙發
兼作臥鋪使用的沙發。

系統家具
櫃子和層架、抽屜等零件可以自由組合的家具。

沙發床
靠背可以放下當作床使用的沙發。

沙發椅
單側或兩側裝有低靠背和扶手的休息用躺椅。

折疊式躺椅
木頭或金屬管的框架上，包覆棉麻等質地較厚的平織布，折疊式的扶手椅。

架子（Rack）
裝飾或收納物品用的櫃子與台面的統稱。

展示桌（Collection Table）
桌板使用玻璃材質，可以展示收納物品的桌子。

情人椅
兩人座的沙發。有座椅斜相對，以及相鄰同座的款式。也稱為情人座。

堆疊椅（Stacking Chair）
可以重複堆疊的椅子，收納或搬運時很方便。

無扶手椅
沒有裝扶手的椅子

搖椅
構造可以前後搖晃的椅子。

碗櫃
收納餐具的櫃子。兼作隔間使用、兩側可開的類型則稱為貯藏櫃（hutch）。

凳子
沒有靠背和扶手的椅子，也使用於裝飾或輔助等用途。座椅高度較高的款式稱為高腳凳。

寫字檯
下面是五斗櫃、上面是附門扇的書櫃或展示櫃，門扇可以拉開放平，變成寫東西用的書桌。

蝴蝶桌
伸展桌的一種，桌板的兩側垂放著輔助用桌板，拉起時宛如翅膀一般展開的桌子。

導演椅
木製椅框上包覆帆布，可折疊式的椅子。

翼狀靠背椅（Wing Chair）
有耳朵的椅子。高背椅中，靠背上方的兩側造型像耳朵一樣往前突出的休息用椅。

擱腳凳
專供擱腳用的凳子，整體包覆著面料，放置在沙發或安樂椅前方使用。也用來稱呼有厚填充物的長椅子。

邊桌（Side Table）
放置在沙發或椅子旁的輔助桌。

邊櫃（Sideboard）
放置在客廳、低矮的長方形展示櫃，亦指餐具櫃。

櫥櫃（Cabinet）
餐具櫃或展示櫃、衣櫃、小型整理箱、保險櫃等收納家具。

Den
幽暗的房間或者興趣專用的房間，意指小巧的私室。原本是藏身處、洞穴的意思。常見於北美住宅內的空間。

Nook
意為感覺舒適的隱蔽場所。也指可以享用簡單的餐點或茶飲、從事興趣活動的空間。

Skip Floor
以半層樓的高度作出間隔，架設樓板的住宅構造，類似高度較低的樓中樓。以高度落差連結空間，因而形成視野寬廣且具立體感的空間。

手工藝品（Craft）
經由手工製作而成的作品，手工藝品。工匠手作的物品。

中庭（Patio）
常見於西班牙式住宅建築的中庭。特徵為四周被建築物包圍，並設有小型的噴水池或水井。

凹室（Alcove）
將房間牆壁的一部分鑿成凹洞，所形成的窪陷狀空間。多用來作為書房或放置床鋪的場所。和室之間的床之間也是凹室的一種。凹室是從地面處開始凹陷，小型的壁面凹陷稱為壁龕（Niche）。

挑高
打通兩層以上高度設置成的空間。上層沒有地板，天花板很高的住宅構造。能打造充滿開放感的空間。

吊扇
有著竹蜻蜓狀葉片的吊扇，具有讓天花板處空氣流通的效果。

回緣
裝置在天花板與牆壁之間的橫木，將天花板與牆壁修飾得更美觀。

床柱
立在床之間與床脇當中裝飾用的柱子。

床框
和室裡床頭，用來製造床之間與榻榻米地板之間高度落差的橫木。

材料包（Kit）
使用在組合式家具或模型上的一組材料，有時會包含工具在內。

門徑（Approach）
從道路連結到各個住宅玄關處的通路。玄關前方附屋頂的車道，則稱為門廊（Porch）。

洗衣間
進行洗滌和熨燙等家事的空間。多用來作為主婦的個人空間。

浴室庭院（Bath Court）
設在浴室外頭，可以用來傍晚乘涼用的空間。

書院
具備書院構造的和室之重要組成元素之一。分為出書院（付書院）和平書院（簡略式）兩種。

笠木
安裝在扶手或圍籬上方作為修飾的木材。因為像斗笠一樣突出而如此稱呼。

頂樓房間（Attic）
利用屋頂下方的空間所形成的房間，多用來作為興趣專用房或兒童房。法文為Grenier。若是用來放置物品的屋頂房間或倉庫樓上的空間，則稱為閣樓（loft）。

飾條（Cornice）
區隔牆壁的帶狀裝飾。經常用於西洋風的建築和家具設計上。

陽臺
建築物外牆的一部分突出，遠離地面且沒有屋頂的戶外空間。連接著地面的稱為露臺（Terrace），有屋頂的則稱為檐廊（Veranda）。

溫室（Conservatory）
誕生於18世紀的英國，原為植物防寒用。現在則不僅用來放置植物，也當成人們放鬆休息用的空間（日光室）。待在戶外的舒暢感和家中的安適感兼而有之，自由度很高的空間。

落掛
和室中，位於床之間上方牆壁下緣的橫木。

腰壁
例如上面張貼壁紙，下面釘上鑲板，上下以不同的材料修飾的狀況下，用以指稱下面的牆壁。

樑
為了支撐屋頂和上層樓板的重量而橫向架設的構造材料。後來為了好看才裝設的樑則稱為裝飾樑（假樑）。

複式住宅（Maisonette）
中高層的集合住宅，一戶由兩層以上的建築相連而成。

線板（Molding）
用來作室內裝潢與家具裝飾的帶狀裝飾品。

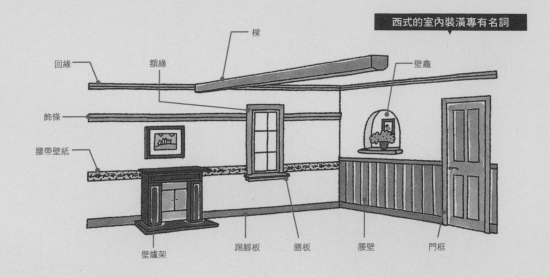

西式的室內裝潢專有名詞

回緣　額緣　樑　壁龕

飾條

腰帶壁紙

壁爐架　　踢腳板　膳板　　腰壁　　門框

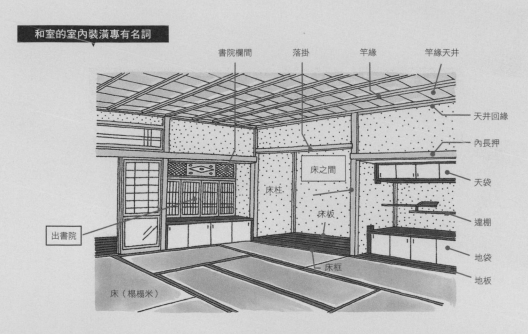

和室的室內裝潢專有名詞

書院欄間　　落掛　　竿緣　　竿緣天井

天井回緣

內長押

床之間

床柱　　　　　　　天袋

床板

違棚

出書院

地袋

地板

床框

床（榻榻米）

衛浴

洗臉台和浴室、廁所等衛生相關的空間。

踢腳板

裝置在牆壁最下部與地板之間的橫板。讓牆壁與地板銜接的部分看起來美觀，防止被弄髒或受損，多為木製或塑膠製品。

靜物（Object）

物體、對象的意思，指充滿藝術性的作品或具有象徵性的物品。

壁爐架

裝設在牆壁上的暖爐前方的裝飾，意指裝設在爐床周圍的裝飾用外框。

壁龕（Niche）

將牆壁的一部分鑿出凹槽，可以用以擺設花瓶和雜貨的空間。

繡帷（Tapestry）

掛在牆壁上的織品。因多用來作為裝飾性用途，以顏色及圖案接近繪畫的款式比較常見。

MDF密集板
Medium Density Fiberboard的簡稱。將細碎的木頭纖維經過高溫高壓進行壓縮之後，形成的板狀物。表面平滑加工性高，多使用為家具和建材的底材。

PU塗裝
使用PU樹脂塗料作表面塗裝。能在表面形成帶有光澤感的透明膜，不容易弄髒和受損，也很耐熱和潮濕，維護起來很容易，但比較不容易感受到木頭的質感。

PU泡綿
PU樹脂經過發泡之後變成海綿狀的緩衝材料。多使用為椅子和沙發的填充材料。

S彈簧
將鋼鐵線彎曲成S字型，作成具有彈力的彈簧。使用於椅子和沙發的靠背底部和椅面。

木紋
不進行塗裝，呈現木頭紋理的本質。

木釘
為了防止兩塊材料移位，在接合處鑽出開孔，塞入其中的小圓棒。用來調方向以黏著劑貼合而成的製品。又稱為膠合板、夾板。

木皮板
用於貼飾合板表面，削成薄片狀的單片天然木板。

木地板
以木質材料製成的地板材料。現在較少一片一片拼貼，改以貼上一大塊有著整片花樣的嵌板居多。

木紋
與年輪方向平行切削所形成的木紋，比較不會有彎曲、凌亂和裂縫的狀況。

平紋
與年輪方向平行切削所形成的木紋，比較不會有彎曲、凌亂和裂縫的狀況。

印刷貼皮板
將印有木紋等圖案並經過樹脂加工之後的紙張，張貼在合版表面而成的板材。

帆布
使用棉或麻製成的厚重平織布。用來作為椅子的面料。

合成皮
人工皮革。由合成樹脂製成，近似皮革的材質。雖然不會變色且具有耐污性，與天然皮革相比，透氣度和吸濕性比較差。

合板
將好幾片削成薄片的木材，錯開纖維方向以黏著劑貼合而成的製品。又稱為膠合板、夾板。

灰泥
粉刷牆壁用的修飾材料，在石膏中加入稻草纖維和漿糊調配之後加水製成。因具有調節濕度的能力、粉刷修飾材料特有的溫暖感，以及優質的紋理而重獲重視。

仿舊塗裝
為了營造出老物件的氣息，以人工的方式製造歲月累積的變化，呈現出復古風情的加工方法。

赤陶土
素燒陶。

門閂
門關上時使其閉鎖的五金零件，有使用彈簧或磁鐵的款式。

油性著色劑
木材的著色劑。揮發性溶劑加入顏料與亞麻仁油混合後製成。因為能滲入木頭內部著色，是最能善用木紋的修飾方式。

油塗裝
使用亞麻仁油或天然樹脂為基底的油品進行塗裝。不會形成覆膜，為善用木頭紋理的自然風修飾方式，缺點是較容易受損。

矽藻土
生長在海或湖裡的矽藻（Plankton）屍體堆積之後化石化所形成的泥土，不含有害物質，對人體很溫和的材質。因為其顆粒中具有無數個細微的孔洞，除了隔熱、保溫之外，隔音、吸放濕度的能力也很高。

椅子各部位的名稱及構造

笠木
背板
背貫
隔木
腳
椅框
腳貫

貼皮合板（天然貼皮合板）
集成材
合板

PU泡綿
面料
合板

PU泡綿
面料
S彈簧
黃麻

收納家具各部位的名稱與構造

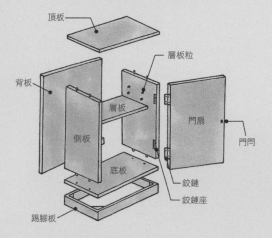

頂板
層板粒
背板
層板
門扇
側板
門閂
底板
鉸鏈
鉸鏈座
踢腳板

沙發的構造

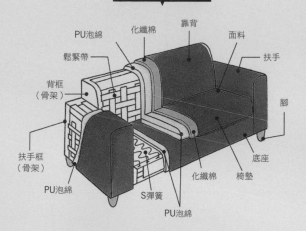

PU泡綿
化纖棉
靠背
面料
鬆緊帶
扶手
背框（骨架）
腳
扶手框（骨架）
底座
PU泡綿
椅墊
S彈簧
化纖棉
PU泡綿

背板
家具背部的板子。

美耐皿
塑膠的一種。具優秀的耐水性及耐熱性，因加工容易，經常用於製作桌板，或當成修飾家具的塗裝材料。

原木
完全沒有進行任何貼皮、疊合、混合加工的木材。雖能充分欣賞木頭的風味，但很高價。還有著過度乾燥時容易彎曲和裂開的缺點。

頂板
桌子或五斗櫃頂部的板子。

清漆
融化樹脂製成的透明塗料，能在木頭表面製造一層膜。雖具有光澤，卻因為膜很薄而耐久性差。可以感覺到木頭的質感。

隅木
構成椅子的部件之一，擔任補強椅框的角色。固定時以黏著劑與木螺絲並用的情況居多。

貼皮合板
為了將合版的表面修飾得美觀，進行各種加工後製成的產品。其中，以一層削成薄片的銘木張貼於表面，修飾後乍看很像原木的款式，稱為天然貼皮合板。

集成材
將厚度2.5至5cm的四方形木材，以纖維方向平行的方式，使用黏著劑貼合而成的製品。價格比較便宜，強度很平均是其優點。常見於用來製作門框等建材的構造以及家具。

黃銅
銅與鋅的合金。

滑軌
為了讓抽屜的開闔更為平順而安裝的五金零件。為了讓抽屜可輕輕拉出，軌道部分裝有滾珠軸承或滾輪，根據

皮合板。耐重量和抽拉幅度而有各式各樣不同的種類。

塑膠地板
表層包覆塑膠且具有彈性的地板材料。防水性很強，多使用於廁所或洗臉台等用水的區域。

鉸鏈
作為門扇開闔處軸心的五金，又稱合頁。

壁紙
有紙製、塑膠製、布製的種類，色彩花樣豐富。

壓克力漆
使用壓克力樹脂的塗料。具有速乾性且耐用，廣泛使用於家具的塗裝材料。

蠟塗裝
以天然材質為基底的蠟油作表面塗裝。雖然會滲透進木頭內層，但因表面仍殘留蠟的成分而具有防水、防污的效果。每年必須重塗1至2次。

水晶燈
裝有很多顆燈泡，吊掛在天花板的下垂式照明器具。

日光燈
使玻璃管中的螢光物質，受到放電產生的紫外線刺激之後發出亮光形成的光源。與白熾燈泡相比，電費較為節省，壽命也較長。

日光燈泡
形狀與白熾燈泡幾乎相同的日光燈。與白熾燈泡相比，價格較高但壽命較長。

瓦特
表示所使用電力的單位。

白熾燈泡
燈絲經高溫加熱之後發亮形成的光源。與日光燈相比，光線較有溫暖感，要調光也很簡單，但耗電較高，會發出高熱，壽命較短。價格較低也是其特徵之一。

吊燈
以電線或鏈條從天花板垂吊下來的照明器具。是室內照明當中最受歡迎的款式之一。

吊燈引掛器
兼具天花板燈具的插座以及吊掛用具兩種用途。

吸頂燈
直接安裝在天花板上的燈具，有分天花板埋入式與直接安裝式。可以平均地照亮廣範圍，作整體照明時使用。

局部照明
只照亮特定場所而非整體的照明方式或照明器具。

流明
表示某場所照度（亮度）的單位。

軌道燈
於天花板設置軌道，安裝聚光燈等燈具。燈具可以安裝在軌道上任意的位置。

鹵素燈泡
比一般的白熾燈泡小，亮度很強，能為空間營造出明暗有致的效果。多使用於聚光燈與嵌燈上。

落地燈
放置在地面上的燈具，立燈。

間接照明
照射在壁面和天花板上，讓亮度變得柔和，具有修飾效果的照明方式。

嵌燈
埋設在天花板內的小型照明器具。因為燈具埋進去之後較不顯眼，空間變得更加清爽。

聚光燈
用於照射牆上的畫或檯面上的物品等特定場所，強調重點時使用的照明。聚光性強，能有效地凸顯對象物品。

壁燈
裝設在牆壁上的照明器具。壁面的反射光與燈罩透出的光能成為焦點。

整體照明
平均地照射整個房間的照明方式，又稱為基本照明。

燈槽
將光源隱藏在天花板或牆壁角落的凹槽之內，用來照亮天花板的間接照明。

照明器具的種類

投射燈
直接裝在天花板的吸頂燈
水晶燈
天花板嵌燈
壁燈
燈槽
檯燈
立燈
牆角燈
落地燈
吊燈

LIFE INTERIOR

Trick?

Blue Velbød Elegant Bridge

「正因為是每天都會看見、使用的物品，
更要講究其設計。
無論是藝術品、裝潢擺設或日常用品皆為如此。」
（丸山氏）

「對於眼前事物感到怦然心動，
往後我也想無時無刻享受居住這件事。」
（高松氏）

「只要被喜歡的物品包圍，
就能感受到這裡是家，並放鬆下來。」
（大森氏）

果然，還是我們家最棒了──
帶著如此笑容的 LIFE INTERIOR。

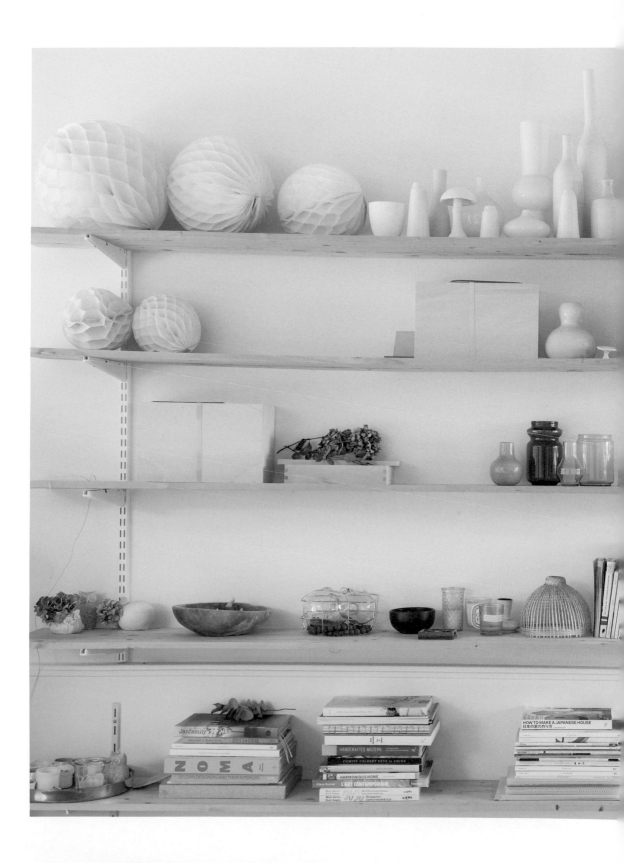

手作◡良品 90

舒適居家百變風格

室內裝潢的基本，
配色×燈光×選物，打造理想家

編　　　　著／主婦之友社
譯　　　　者／亞緋琉
發　行　　人／詹慶和
執　行　編　輯／陳昕儀
編　　　　輯／蔡毓玲・劉蕙寧・黃璟安・陳姿伶
執　行　美　術／韓欣恬
美　術　編　輯／陳麗娜・周盈汝
出　　版　　者／良品文化館
戶　　　　名／雅書堂文化事業有限公司
郵政劃撥帳號／18225950
郵政劃撥戶名／雅書堂文化事業有限公司
地　　　　址／220新北市板橋區板新路206號3樓
電　子　郵　件／elegant.books@msa.hinet.net
電　　　　話／(02)8952-4078
傳　　　　真／(02)8952-4084

2020年3月初版一刷　定價480元

心地いいわが家のつくり方 01インテリアの基本
©Shufunotomo Co., Ltd.2017
Originally published in Japan by Shufunotomo Co.,
Ltd.
Translation rights arranged with Shufunotomo Co.,
Ltd.
Through KEIO CULTURAL ENTERPRISE CO., LTD.

經銷／易可數位行銷股份有限公司
地址／新北市新店區寶橋路235 巷6弄3號5樓
電話／ (02)8911-0825
傳真／ (02)8911-0801

國家圖書館出版品預行編目資料

舒適居家百變風格：室內裝潢的基本，配色×燈光×選物，打造
理想家 / 主婦之友社編著；亞緋琉譯.
-- 初版. -- 新北市：良品文化館出版：雅書堂文化發行,2020.03
面；　公分. --(手作良品；90)
ISBN 978-986-7627-21-6(平裝)

1.室內設計 2.空間設計

967　　　　　　　　　　　　　　　　　　　109000356

原書STAFF

設計／山本洋介、
　　　大谷友之祐（MOUNTAIN BOOK DESIGN）
插圖／松原 光（封面、扉頁）
　　　Yunosuke（封面、P.178～192）
攝影／主婦之友社攝影課、石川奈都子、石黑美穗子、
　　　宇壽山貴久子、瓜坂三江子、衛藤キヨコ、
　　　片山久子、川隅知明、木奧惠三、坂上正治、
　　　坂本道浩、佐佐木幹夫、鈴木江實子、砂原 文、
　　　瀧浦 哲、多田昌廣、千葉 充、出合コウ介、
　　　豐田 都、中川正子、永田智惠、中西ゆきの、
　　　西田香織、林ひろし、原野純一、藤原武史、
　　　松井ヒロシ、松竹修一、宮田知明、
　　　宮濱祐美子、山口 明、山口幸一、
　　　Aurelie Lecuyer、Brian Ferry
校正／北原千鶴子、森嶋由紀
編輯／高橋由佳（Chapter 2：P.30～52、Chapter 3：
　　　P.54～72、Chapter 4：P.80～93）
　　　小田惠利花（Chapter 4：P.96～106、
　　　Chapter 10：P.194～205）
　　　藤沢あかり（Chapter 5：P.108～122）
　　　城谷千津子（Chapter 7：P.145～152、
　　　P.156～158）
　　　藤城明子・ポルタ（Chapter 6：P.124～129、
　　　P.136～142）
責任編輯／東明高史（主婦之友社）
取材協力／ing design 前田久美子、
　　　　　WOOD YOU LIKE COMPANY、
　　　　　COLORWORKS、川島織物SELKON、
　　　　　工房STANLEY'S、
　　　　　KOIZUMI照明、Scandinavian LIVING、
　　　　　TOSO、日本Interior Fabrics協會、
　　　　　FRANCEBED、町田HIROKO學院、
　　　　　上野朝子

LIFE INTERIOR

CHAPTER. 7

WINDOW TREATMENT

CHAPTER. 1

I LIKE

CHAPTER. 5

LIGHTING

CHAPTER. 9

INTERIOR WORD

CHAPTER. 3

COLOR COORDINATION

CHAPTER.4

FURNITURE

CHAPTER.8

I DISPLAY

CHAPTER.6

KITCHEN

LIFE INTERIOR

(BASIC)

CHAPTER.2

INTERIOR STYLE

CHAPTER.10

SHOP & SHOWROOM